커튼콜
한국
현대미술

* 이 도서의 국립중앙도서관 출판예정도서목록(CIP)은 서지정보유통지원시스템

홈페이지(http://seoji.nl.go.kr)와 국가자료공동목록시스템(http://www.nl.go.kr/kolisnet)에서

이용하실 수 있습니다. (CIP제어번호: CIP2019007175)

커튼콜 한국 현대미술

**한국 현대미술가
30인의 삶과 작품**

정하윤 지음

은행나무

들어가며_

친절한 입문서가 되기를 바라며

"한국 미술이 이렇게 좋은지 미처 몰랐어요."

그동안 한국 현대미술을 강의하면서 가장 많이 들었던 피드백이었습니다. 『커튼콜 한국 현대미술』은 이토록 좋은 우리의 현대미술을 더 많은 분과 나누고 싶은 마음에 쓰게 된, 한국 현대미술 입문서입니다.

이 책은 크게 세 가지 목적이 있습니다.

먼저는 20세기 한국 미술에 대한 정확한 지식을 쉽게 전달하는 것입니다. 책을 읽음으로써 몰랐던 한국의 미술가를 알게 되고, 어렴풋이 알던 작품을 더 선명하게 알게 되는 것이 저자로서 갖는 저의 첫 번째 바람입니다.

또한, 책을 읽은 후 한국 현대미술의 흐름을 파악할 수 있게 되기를 바랍니다. 그래서 1900년대 초부터 1990년대 말까지의 대표적인 작가와 작품을 순차적으로 배치하였습니다. 한 꼭지, 한 꼭지 읽어가면서 한국 미술의 변화를 자연스럽게 포착할 수 있으리라 기대합니다.

조금 더 욕심을 내자면, 지식만 얻는 책에 머무르지 않으면 좋겠습니다. 이 책이 향후 스스로 작품을 감상하는 데 도움이 되기를 바랍니다. 따라서 작품을 천천히 보는 데 적지 않은 지면을 할애하였습니다. 가만히 들여다보는 것이 감상의 출발이기 때문입니다. 더불어 작품 감상에

필요한 미술사적 방법론(색감이나 소재, 구도와 같은 작품 내적인 요소에 대한 분석과 시대 배경이나 화가의 삶과 같은 작품 외적인 요소에 대한 분석)을 사용하여 작품을 어렵지 않게 풀이하였습니다. 책을 읽는 동안 다각도로 작품을 살피는 훈련이 되어 책을 덮은 후에는 전에 없던 근육으로 처음 보는 작품 앞에서도 주체적으로 감상할 수 있는 자신감을 가지게 되리라 기대합니다.

출간에 도움을 주신 많은 분들께 감사 인사를 드리고 싶습니다. 역사적으로 어려운 상황 속에서도 붓을 놓지 않았던 한국의 미술가분들에게, 그리고 작품 이미지를 책에 싣도록 흔쾌히 허락해주신 서른 작가와 유족들, 재단 측에 고개 숙여 감사드립니다.

동시에 이 책은 수많은 선생님과 선배 미술학자 들의 연구에 빚지고 있습니다. 그간의 연구가 없었더라면 지금 우리가 상식으로 알고 있는 사실조차 세상에 존재하지 않았을 것입니다. 지면을 빌려 미술사학자 분들께 존경과 감사를 표합니다.

이 책을 읽는 분들이 모쪼록 보석과도 같은 국내 미술가와 작품 들을 발견하면 좋겠습니다. 그리고 그들의 삶과 작품을 통해 지친 마음에 위로를 얻고, 바쁜 일상에서 잊어버리기 쉬운 가치들을 다시 붙잡아 보다 풍요로운 삶을 누릴 수 있으면 좋겠습니다. 예술에는 분명 그런 힘이 있기 때문입니다.

2019년 3월
정하윤

차례

1부

20세기 초, 흔들리는 미술

고희동

김관호

이인성

나혜석

오지호

구본웅

이쾌대

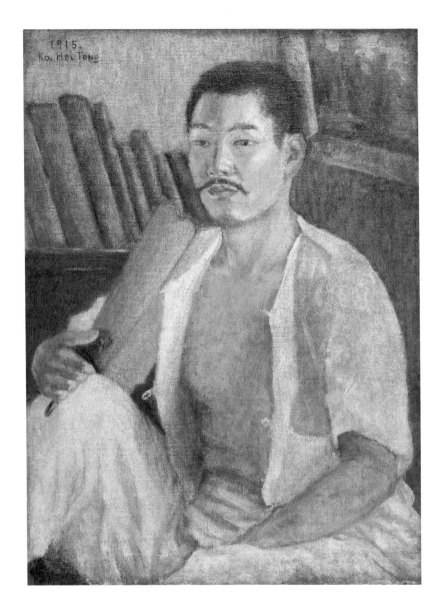

고희동, 〈부채를 든 자화상〉
1915년, 캔버스에 유채, 61×46cm
국립현대미술관

高義東
고희동
1886~1965

최초의 의미

한 남자가 앉아 있습니다. 머리를 짧게 깎고, 콧수염을 기르고, 한 손에는 부채를 들고, 모시로 만든 웃옷을 풀어 헤치고 있군요. 작품 제목이 〈부채를 든 자화상〉인 걸 보면 화면 속에 앉아 있는 사람이 본인임을 알 수 있습니다.

화가의 오른쪽 뒤로는 채색된 풍경화가 걸려 있네요. 진한 색채에 액자를 한 것으로 봐서 우리 전통식이 아닌, 서양식 그림인 것 같습니다. 왼쪽에는 양장 제본의 책들이 놓여 있고, 그 위로는 '1915. Ko, Hei Tong'이라는 글자가 보입니다. 글자 그대로 1915년에 고희동이라는 화가가 그린 그림이라는 말이지요. 벽에 걸린 서양화, 서양식으로 제본된 책, 로마자 서명, 짧은 머리로 미루어 보아 화가 고희동은 스스로를 꽤 개화된 사람으로 인식하고 있는 듯하지요?

그러면 양식적으로 한번 볼까요? 뭐, 솔직히 무척 잘 그린 그림은 아닙니다. 자세가 그다지 자연스럽지 않고, 입체감의 표현도 뛰어난 편이

아닙니다.

그런데, 이 작품은 미술사적으로 정말 중요한 작품이에요. 이유가 무엇일까요?

그것은 고희동이 '최초'라는 수식어를 갖고 있기 때문입니다. 그림의 주인공이자 화가 고희동은 우리나라 최초의 서양화가입니다. 그리고 이 그림은 그런 역사적 인물의 자화상이지요. 아시다시피 역사에서, 그리고 미술에서 '처음'은 큰 의미를 갖습니다. 고희동의 이 그림이 바로 한국 최초의 서양화가가 그린 유화라는 타이틀을 거머쥐고 있기에 미술사적 가치가 높은 것이지요.

우리나라 서양화가 1호인 고희동은 1909년에 일본 도쿄로 건너가 그림을 배웠습니다. 그 시절에 유학을 가서 서양화를 배웠다니 보통 집안이 아니었음을 짐작할 수 있지요. 실제로 그랬어요. 아버지 고영철은 중국어 역관이었고, 영선사의 일원으로 톈진天津에서 영어를 습득한 데다, 민영익의 보빙사 수행원으로 미국 출장을 다녀온 소위 '깨어 있는' 공무원이었습니다. 아버지의 권유로 고희동은 프랑스어를 배웠고, 학교에서 프랑스 도예가의 그림을 보고 서양화에 흥미를 갖게 되었습니다. 그 길로 일본 유학까지 가게 된 것이지요.

그런데 정작 미술학교에 입학해서는 성적이 그리 좋았던 것 같지 않습니다. 원본이 남아 있는 작품이 세 점의 자화상뿐이라 그의 그림 실력을 단정하기는 어렵지만, 그 작품들이 기술적으로 그리 뛰어나 보이지 않는 데다가 재학 당시 나머지 학습 같은 것을 받았다는 기록이 있습니다. 원래는 4년 과정인 학교를 5년 만에 졸업했는데, 휴학했다는 기록이 없어 아마 유급을 한 것이 아닐까 싶습니다. 사실 입시 미술로 몇 년씩 훈련을 받아도 유화로 인물화를 그린다는 것은 쉬운 일이 아니거든요.

고희동의 경우에는 유학길에 오른 뒤에야 서양식의 그림을 배우기 시작했으니 모르긴 몰라도 쉽지는 않았겠지요.

그래도 고희동은 무사히 졸업해서 1915년에 귀국합니다. 그렇게 돌아와서 그린 그림이 바로 이 그림, 〈부채를 든 자화상〉이에요. 그런데 한 가지 이상한 것은 그의 표정입니다. 그리 밝지가 않아요. 당시 도쿄 최고의 미술대학을 갓 졸업한 청년의 표정이라 하기에는 자부심은커녕 자신감도 보이지가 않습니다. 게다가 화가라는 의식도 없어 보입니다. 서양화가들의 자화상을 보면 본인을 '화가'로 그린 작품이 참 많거든요. 렘브란트, 벨라스케스, 고야, 고흐, 고갱, 모네, 앙리 루소, 모리조, 프리다 칼로 모두 한 손에는 팔레트를 들거나 베레모를 쓰고 이젤 앞에 자신 있게 서 있는 화가로서의 본인을 그렸습니다. 그런데 이 작품을 비롯한 나머지 두 자화상에서도 고희동은 자신을 화가로 묘사하지 않았습니다. 오히려 문인이나 개화된 지식인에 가까워 보여요.

그리고 정말로 이후 유화가로서의 활동은 미미합니다. 1927년 후로 유화는 일절 그리지 않고, 〈화조도〉와 같은 한국화 작품만 조금 그렸습니다. 후학을 양성하는 선생님의 역할은 하였지만, 본인 작업에는 매진하지 않았지요. 그림 보관도 허술하게 했던 것 같습니다. 지금 국립현대미술관에 소장되어 있는 자화상 두 점도 작고 후에 아드님이 다락방에서 보자기에 싸여 있던 것을 우연히 발견하여 미술관에 가져왔다고 하더라고요. 해방 이후에는 화가보다는 오히려 화단의 원로로서 여러 미술 단체의 리더로 활약했고, 1960년에는 참의원으로 선출되는 등 정치에 발을 들였습니다. 서양화가 1호로서의 활동은 거의 볼 수 없습니다. 그래서 일각에서는 화가로서의 고희동을 평가절하해야 한다는 의견도 있습니다.

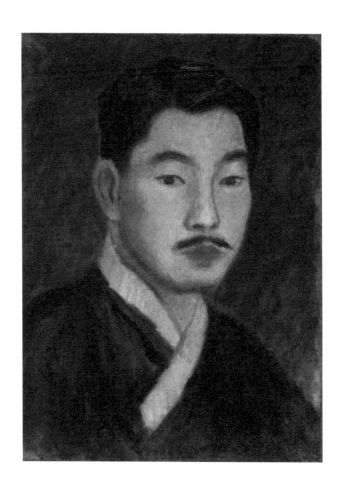

고희동, 〈자화상〉
1918년, 캔버스에 유채, 45.5×33.5cm
국립현대미술관

고희동, 〈화조도〉
1927년, 비단에 수묵담채, 110.8×41.3cm
국립현대미술관

그런데 저는 평가를 다시 하기에 앞서 고희동이 왜 서양화가로서의 활동을 그만두었는지를 살펴봐야 하지 않나 싶습니다. 국내에는 보편화되어 있지 않던 유화라는 장르를 새롭게 배우겠다는 큰 포부로 유학 길까지 올랐던 청년이 귀국 후 뜻을 접은 데는 그럴만한 이유가 있었겠지요.

먼저는 당시 한국에 서양화를 그릴 여건이 마련되지 않았다는 것을 들 수 있습니다. 고희동이 1959년에 졸업 후 귀국했을 때의 사정을 회고한 글을 보면, 양화 물감이 닭똥 같다, 냄새가 고약하다, 누드화를 그리다니, 춘화를 배워온 것이냐 등의 비아냥을 들어야 했다고 적혀 있습니다. 먹과 분채 가루에 익숙한 당시 사람들에게 유화물감은 닭똥 같아 보였나 봅니다. 먹 냄새만 맡다가 유화 기름 냄새를 맡으니 역한 느낌이 들었을 수도 있고요. 동방예의지국이라는 명칭에 걸맞게 누드화에 대해서도 매우 보수적이었겠지요. 고희동이 모델을 구하기 너무나 어려웠다고 인터뷰한 기사도 발견할 수 있습니다. 이처럼 신문물에 대한 이해가 전혀 없었던 식민지 상황에서 서양화를 계속한다는 것은 쉬운 일이 아니었을 테지요.

또 하나의 이유로는 서양화의 그림 개념이 고희동 자신이 원래 갖고 있던 것과 맞지 않았던 것을 꼽을 수 있습니다. 우리나라에서 그림을 그린다 하면, 사대부 문인들의 고상한 취미를 떠올리는 것이 일반적이었습니다. 감정과 생각을 담아 난을 치고 대나무를 그렸지요. 고희동은 일본으로 유학가기 전에 한국에서 전통화를 배웠거든요. 게다가 문인 집안의 끝자락에 태어났습니다. 이러한 성장 배경에서 고희동은 '문인화文人畵로서의 그림'이라는 개념을 먼저 정립했으리라 생각합니다. 실제로 고희동은 을사조약이 맺어지자 관리 생활을 버리고 현실도피책으로 그림

을 시작했어요. 마치 옛 선비들이 혼란한 속세를 떠나 산으로 들어가 시 서화詩書畵에 몰두한 것처럼 말이지요. 그런데 고희동이 교육받은 서양 화는 손의 기술을 매우 강조하였습니다. 쉽게 말해 보이는 대로 똑같이 그리는 방법, 그러니까 비례나 원근, 양감과 같은 기법 말입니다. 서양화 에서 그림은 정신이 아닌 기술, 화가는 문인이 아닌 장인에 가까웠습니 다. 고희동은 여기서 혼란을 겪으며 서양화를 그만둔 것이 아닐까 싶습 니다.

그리고 이것은 제 추측이긴 한데, 스스로 화가로서의 역량에 회의를 갖지 않았을까 싶은 생각도 듭니다. 아까 말씀드렸다시피 여러 정황으 로 보아 고희동에게 그림 그리는 데 특출한 재능이 있지는 않았다고 생 각됩니다. 그림 그리면서 본인이 이것을 왜 몰랐겠어요. 게다가 고희동 의 도쿄 미술학교 1년 후배 중에는 수석 졸업을 한 김관호가 있었습니 다. 네 살 어린 후배의 그림 솜씨를 보고, 나는 화가로서의 재능은 없으 니 교육이나 행정 같은 다른 길을 통해 미술계에 일조하는 역힐을 히자 고 결심한 것은 아닌가 싶은 생각도 듭니다.

고희동의 자화상을 보며 이런저런 생각을 하다 보면, 급변하는 사회 를 사는 지식인으로서의 갈등, 진로에 대한 개인의 고민, 전통적인 개념 과 새로운 개념 사이에서 느끼는 혼란이 녹아 우러나옵니다. 우리나라 에서 현존하는 가장 오래된 유화라는 점만으로도 미술사적 의의는 충 분하겠지만, 한 시대를 살아가는 개인을 묘사했다는 점에서 우리에게 더 의미 있게 다가오지 않나 싶습니다.

김관호, 〈해 질 녘〉

1916년, 캔버스에 유채, 127.5×127.5cm

도쿄 : 도쿄 미술대학 대학미술관

<div style="text-align: right">

金觀鎬 김관호 1890~1959

</div>

창의적 굴절

그야말로 '창의력'이 화두인 시대입니다. 산업사회가 가고, 정보사회도 가고, 이제는 창의 사회가 온다고들 말합니다. 4차 산업혁명 시대에 살아남기 위해서는 성실한 것으로는 부족하고, 창의력이 있어야 한다고들 이야기하지요. 기업에서도 창의력 있는 인재를 찾고, 대중 강연이나 시중의 책도 창조성에 대한 내용이 월등히 많아졌습니다. 심지어 아이들 학원가에서도 여기저기 '창의'라는 말을 붙이더라고요.

그런데 과연, '창의력'은 뭘까요? 여러분은 '창의력'을 어떻게 정의하십니까?

답은 여러 가지가 있겠지만, 오늘 저는 김관호의 그림을 보며 이야기 나누고 싶습니다.

1890년에 태어난 김관호는 일본에서 서양화를 배운 우리나라 서양화가 2호입니다. 1호였던 고희동과 같은 도쿄 미술학교를 함께 다녔습니다. 그 시대의 많은 화가가 그러했듯 김관호 또한 부유한 가문의 자제

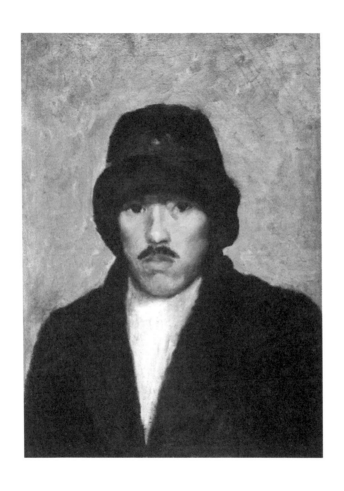

김관호, 〈자화상〉
1916년, 캔버스에 유채, 60.8×45.7cm
도쿄 : 도쿄 미술대학 대학미술관

였습니다. 〈자화상〉을 보면 그 집안의 경제력을 어렵지 않게 짐작할 수 있습니다. 김관호는 검은색 털모자를 쓰고 검정색 털옷을 입고 있지요. 안에 입은 옷은 깨끗한 흰색 양장입니다. 일제강점기에 일본에서 유학을 하며 이렇게 좋은 옷을 입고 모자를 쓸 수 있는 사람은 많지 않았겠지요. 과연 평양 부호의 아들다운 모습입니다.

〈해 질 녘〉은 김관호가 1916년에 졸업하면서 학교에 제출한 졸업 작품 중 하나입니다. 고희동과 김관호가 다녔던 도쿄 미술학교는 졸업 작품으로 자유 작품 한 점, 자화상 한 점을 제출하는 것이 규정이었습니다. 그중 자유 작품으로 출품한 것이 바로 이 〈해 질 녘〉이지요.

그림을 볼게요. 벌거벗은 두 여인이 뒷모습을 보인 채 강변에 서 있습니다. 김관호는 대동강변에서 목욕하는 여인들을 그린 것이라 설명했습니다. 여인들의 비례라든지 형태에서 어색한 부분을 찾기 힘든 수작입니다.

고희동과 달리 김관호는 한국에 있을 때부터 그림 실력이 출중하기로 소문이 자자했습니다. 그리고 일본에서도 그 실력을 금세 인정받았습니다. 수제들만 모였다는 도쿄 미술학교를 졸업할 때 95점을 받으며 수석을 차지했고, 그 당시 일본의 가장 권위 있던 국가 미술 공모전인 제국미술전람회(제전)에서 특선을 거머쥐는 영예를 얻은 것이 그 증거이겠지요. 특히 제국미술전람회는 학생뿐만 아니라 일본에서 활동하고 있는 기성 화가들도 출품하는 대단한 전시였습니다. 기록을 보면, 김관호가 출품했던 해에는 1,546점이 응모하여 11점만 선정되었다고 합니다. 그중 하나가 김관호의 작품이었던 것이지요. 말 그대로 어마어마한 경쟁률을 뚫고 이룬 성과였습니다.

이 놀라운 소식은 국내에 신속하게 전해졌습니다. 『무정』을 쓴 소설

가 이광수는 〈매일신보〉에 김관호의 특선 소식을 전하며 "아! 특선! 특선! 특선이라 하면 미술계의 일성 급제라!"하고 감격했습니다. 식민지 조선의 학생이 일본 최고의 학교에서 수석 졸업을 하고, 일본 최고의 전시회인 제국미술전람회에서 특선을 차지하다니요! 피지배인 조선인이 종주국 일본인을 누르고 수석의 영예와 특선의 영광을 차지한 소식은 얼마나 감격스러웠을까요.

재미있는 사실은 신문 기사에 정작 〈해 질 녘〉 그림은 실리지 못했다는 것입니다. 그림 대신 실린 것은 다음과 같은 문구였습니다. "여인이 벌거벗은 그림인고로 사진을 게재치 못함." 감탄을 마지않으며 수상 소식을 전하면서도 정작 수상작은 소개하지 못하는 모순적인 상황이 발생했습니다.

이것은 당시의 누드화에 대한 보수적인 시각 때문이었습니다. 〈해 질 녘〉은 우리나라 최초의 누드화이거든요. 물론, 이전에도 '춘화'라는 장르를 통해 남녀의 성행위를 묘사한 그림들이 공공연하게 유통되었지만, 공식적인 교육기관에서 누드를 가르친 적이 없었고, 전시라든가 신문, 잡지와 같은 대중적인 공간에서 누드화를 보여준 적도 없었습니다. 이런 배경에서 여인의 벗은 몸을 신문에 게재한다는 것은 그것이 아무리 '대단한 예술'이라도 허용될 수 없었던 것이겠지요.

자, 그렇다면 이제 다시 〈해 질 녘〉을 보겠습니다. 천천히 살펴볼게요. 뒤돌아 머리를 빗으며 목욕하는 여인. 왠지 친숙하지 않으신가요? 혹시 어디선가 본 인물은 아닌가요? 서양미술에 익숙하시다면, 인상주의 작품을 쭉 떠올려 보시겠어요? 혹 에드가 드가 Edgar Degas, 1834~1917가 그린 목욕하는 여인들이 떠오르지 않으시나요?

김관호와 드가라…… 이상한 연결이라 생각하실 수도 있겠지만, 당

시 시대 배경을 살펴보면 꼭 그렇지만도 않습니다.

김관호가 유학을 하던 1910년대의 일본, 특히 김관호가 재학했던 도쿄 미술학교에서는 고전풍의 그림과 인상주의를 접목시킨 서양화가 대유행이었습니다. 구로다 세이키黒田清輝, 1866~1924라는 도쿄 미술학교의 교수가 그 흐름의 선두에 있었죠.

1890년대에 프랑스에서 유학했던 구로다 세이키는 프랑스 학교에서 정확한 비례와 입체감이 살아 있는 소위 '잘 그린 그림' 스타일을 배웠습니다(조금 어려운 말로 이런 스타일을 '아카데믹하다'고 이야기합니다). 그리고 학교 밖에서는 인상주의를 알게 되었습니다. 그때 파리에서는 인상주의가 전통에 반대하는 새로운 미술로 급부상하고 있었거든요. 구로다 세이키는 이 둘, 학교에서 배운 아카데미즘과 학교 밖에서 접한 인상주의를 접목하여 '일본식 서양화'를 고안했습니다. 〈호반〉과 같은 작품이 그 예입니다. 인상주의자들처럼 파스텔톤을 주로 쓰면서 어두운 색을 배제시켰지만, 인상주의와는 달리 인물의 형태를 단단하고 정확하게 재현하는 것도 중요시했습니다. 구로다 세이키의 또 다른 작품 〈아침 화장〉의 경우는 원작이 소실되어 색채는 확인할 수 없지만, 인물의 포즈는 전통적인 서양 누드에서 영향을 받은 것이 분명해 보이고, 흐트러진 붓질에서는 인상주의의 느낌이 많이 묻어납니다. 이런 식으로 구로다 세이키는 프랑스의 두 가지 상반된 화풍을 자기식으로 조합해서 일본식 서양화를 만들었습니다.

구로다 세이키의 이야기를 길게 한 것은 그가 고안한 '일본식 서양화'가 김관호에게 많은 영향을 미쳤기 때문입니다. 구로다 세이키는 김관호가 다니던 도쿄 미술학교의 교수 중에서도 리더 격이었고, 일본 미술계에서도 소위 '실세'라서 그의 화풍은 일본의 미술학교와 제국미술전

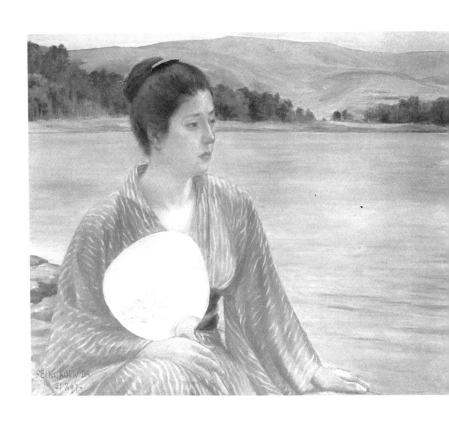

구로다 세이키, 〈호반〉
1897년, 캔버스에 유채, 68×83cm
도쿄 : 국립문화재연구소

구로다 세이키, 〈아침 화장〉
1893년
원작 소실

람회 같은 주류 미술에 '정답'처럼 여겨졌습니다. 학생인 김관호가 선생님인 구로다 세이키의 화풍을 학습한 것은 당연한 일이었겠지요. 실제로 〈해 질 녘〉은 앞서 보았던 구로다 세이키의 두 작품을 섞어 놓은 듯한 느낌을 줍니다. 〈아침 화장〉의 나체 여인을 〈호반〉의 배경 앞에 놓았다 해도 틀린 말은 아닌 듯 보이니까요. 그런 의미에서 〈해 질 녘〉은 학생 김관호가 선생님 구로다 세이키의 화풍을 철저히 학습하여 뛰어난 성과를 이룬 작품이라 할 수 있습니다.

　그렇다면, 이 작품의 '창의력'은 어디에서 찾을 수 있을까요? 작품 어디에선가 작가만의 번뜩이는 창의력을 볼 수 있으신가요? 아니면, 〈해 질 녘〉은 선생님의 작품 두 점을 '짜깁기'한 것에 지나지 않는 걸까요? 혹은 그 '짜깁기'도 '창의적'이라 할 수 있나요?

　일단 저는 김관호의 창의력을 색채에서 찾았습니다. 일본인 선생님 구로다 세이키나 그가 참조한 프랑스의 인상주의자들은 파스텔톤을 즐겨 사용했습니다. 하늘색, 보라색, 분홍색과 같은 예쁜 색들이요. 반면 김관호의 〈해 질 녘〉에서 이러한 색들은 볼 수 없습니다. 김관호는 색채의 사용을 자제하여 마치 수묵담채화 같은 느낌의 담백한 화면을 만들어냈습니다. 또한, 곳곳에 쓰인 검정색도 특이한 점입니다. 인상주의자들은 빛을 재현하고자 했기 때문에 검정색이나 암갈색과 같은 색은 사용하지 않았습니다. 그림자조차 푸른색이나 보랏빛으로 표현했지요. 구로다 세이키도 마찬가지였습니다. 그러나 김관호는 여인의 머리칼이라든지 우측 하단의 풀에서 검정색을 적극적으로 사용합니다.
　색채는 회화에서 굉장히 중요한 요소입니다. 색채의 선택에는 작가

의 의도가 들어 있지요. 김관호가 화려한 파스텔톤을 거부하고, 대신 제한된 색채와 검정색을 선택한 데에도 분명히 의도가 있습니다. 그것은 '조선식 서양화'를 만들고자 하는 의지라 생각합니다. 앞서 말했다시피 이 작품은 유화로 그려졌음에도 수묵담채화 같은 느낌이 납니다. 간간이 먹처럼 사용한 검정색, 묽고 담백하게 칠한 색채. 그리고 여백이 많은 구도 때문입니다. 또한 김관호는 이것이 대동강변, 다시 말해 조선의 풍경이라고 직접 이야기했습니다. 그리고 그림 속 인물은 조선인의 머리 색을 갖고 있습니다. 구로다 세이키가 그린 누드가 서양 여인의 모습이었던 것과는 다르지요. 다시 말해 김관호는 조선의 땅에 있는 조선인을 조선식으로 그린 것입니다. 서양화이지만, 자신에게 익숙한 방식으로 변환한 것이지요. 이런 점에서 저는 선생님 구로다 세이키가 '일본식 서양화'를 만든 것처럼 김관호 본인도 '조선식 서양화'를 만들고 싶었던 것은 아닐까 추측해봅니다.

이것은 김관호가 일본에서 서양화를 배울 때 니름의 해서 과정을 거쳤음을 의미합니다. 프랑스의 것을 일본 사람이 한 번 변형시켜 일본식 서양화를 만들고, 그것을 조선인 김관호가 한 번 더 변형시켜 조선식 서양화를 그리게 된 겁니다. 한마디로 김관호의 〈해 질 녘〉은 프랑스의 화풍이 두 번 굴절된 것이죠.

서양미술이 두 번 굴절되어 우리나라에 받아들여졌다는 것. 여러분은 이를 어떻게 평가하십니까?

오랫동안 우리는 여기에 콤플렉스를 느껴왔습니다. 우리 것을 창조하기보다는 서구의 미술을 배우는 데 급급했던 것도 딱한데, 심지어 제대로 익히지도 못했다며 한심해 했죠. 그래서 우리 미술은 아류, 그것도 두

번이나 왜곡된 아류이고, 우리나라 근대 화가들은 오리지널리티가 없다는 비난에 시달려야 했습니다. 한국 미술 하면 서구에 비해 후진 것 같은 느낌이 들거나 괜히 주눅 드는 것도 이런 시각에서 비롯된 것이지요.

그런데, 정말 그럴까요? 정말로 우리 그림은 제대로 모방조차 하지 못한 삼류 복제품일까요?

아니요. 저를 포함한 대부분의 현대미술사학자들은 그렇게 생각하지 않습니다.

김관호가 활동하던 1910년대는 미술계뿐만 아니라 우리 사회 전반이 일본을 통해 서양의 문물과 새로운 문화를 받아들이던 때였습니다. 요즘이야 서양의 것을 우리가 꼭 수용해야 하는 '선진'이라 생각하지 않지만, 김관호의 시대에는 그렇지 않았습니다. 서양은 철도, 자동차, 전기, 무기 등 모든 면에서 발전된 기술을 갖고 있었기에 생존을 위해서는 그것들을 반드시 학습해야 했습니다.

미술도 마찬가지였어요. '서화書畫'라고 불리던 동양화가 있었지만, 서양화 역시 배우고 발전시켜야 하는 것으로 인식되었고, 식민지 상황이었으니 프랑스에 직접 가는 것보다는 일본에 가서 배우는 것이 그나마 용이했지요. 그래서 일본인이 해석한 서양화를 배울 수밖에 없었습니다. 서양의 것을 제대로 배우지도 못했다는 자책이나 비난은 이런 시대 상황 앞에서 힘을 잃습니다.

'굴절'도 창의적이라 할 수 있습니다. 앞서 살펴보았듯 김관호는 프랑스나 일본식의 서양화를 그대로 답습하지 않고, 나름의 필터로 해석했습니다. 일본인이 받아들인 서양식의 누드를 어릴 때부터 보아왔던 동

양화에 접목시켰던 것이지요. 본인이 알던 두 세계를 하나의 작품에 '편집'한 것입니다.《에디톨로지》를 저술한 김정운 박사의 말마따나 "편집이 창조"라고들 하지요. 어차피 애초에 무에서 유를 만드는 것은 신의 영역이고, 인간의 창의력은 기존의 세계를 어떻게 자기식으로 해석하여 새롭게 편집할 것인가의 문제라는 겁니다. 그렇다면, 김관호는 구로다 세이키의 '일본식 서양화'와 '한국의 전통화'라는 기존의 세계를 세련되게 편집한, 매우 창의적인 작가라 할 수 있겠네요.

근현대 한국 미술 작품을 보실 때에, 서양 것을 모방했다고 너무 비난하지는 않으셨으면 좋겠습니다. 우리의 미술이 서양의 모방이라는 콤플렉스를 혹시라도 갖고 계셨다면 거기서도 자유로워지시면 좋겠습니다. 녹록지 않았던 상황에서 화가가 나름의 새로운 해석을 시도한 점에 초점을 맞춰 작품을 감상한다면, 〈해 질 녘〉을 비롯한 많은 근현대 한국 미술은 기술적으로 뛰어날 뿐만 아니라 내용적으로도 매우 창조적인 작품으로 여겨질 테니까요.

이인성, 〈경주의 산곡에서〉
1935년, 캔버스에 유채, 130×194.7cm
삼성미술관 리움

이인성

李仁星

1912~1950

조선의 색

여러분은 우리나라, 한국하면 어떤 느낌이 떠오르나요? 풍경이나 사물로 표현한다면 무엇을 꼽으시겠습니까? 한복? 김치? 호랑이? 경복궁이나 광화문?

비교적 평화로운 시대를 사는 우리는 나라에 대해 구체적으로 생각할 기회가 많지 않습니다만, 나라가 위기에 처했던 1930년대의 선조들은 치열하게 고민할 수밖에 없었습니다. 많은 미술가와 이론가 들도 예외는 아니었습니다. 그들은 과연 무엇이 조선을 대표하는 특징인지, 그리고 그것을 그림으로 어떻게 표현할 것인지 고민했지요. 그것을 우리는 '향토색 논쟁'이라 부릅니다. 그리고 그 중심에 화가 이인성이 있었습니다.

이인성은 1912년에 태어난 화가입니다. 오늘날 '3대 국민 화가'라고 불리는 박수근, 김환기, 이중섭과 비슷한 연배입니다. 당시에는 오히려 이들보다 인지도가 더 높았던 것 같습니다. 1936년 베를린 올림픽에서

일장기를 달고 마라톤 금메달을 딴 손기정 선수나, 한국 춤을 현대화시키며 광고계도 평정했던 무희 최승희만큼 유명했다고 전해지거든요.

작가의 유명세가 작품의 질을 보장하지 않고, 대중적 인기가 미술사적 중요도를 나타내는 것도 아닙니다만, 그럼에도 당시의 명성이 퇴색한 현재 이인성의 인지도는 조금 안타깝습니다. 그림의 완성도도 높은 데다가 역사적으로 정말 중요하고, 우리에게 생각할 거리도 많이 던져주는 작가이기 때문입니다.

〈경주의 산곡에서〉는 이인성의 대표작입니다. 먼저 작품을 찬찬히 보시겠어요? 무엇이 보이시나요?

푸른 하늘, 붉은 토양, 나무, 노루가 있습니다. 그리고 한복을 입은 두 아이가 보이네요. 좌측에는 아기를 업고 있고, 우측에는 앉아 있습니다. 중앙에는 깨진 기왓장도 놓여 있습니다.

어떤 느낌이 드시나요? 평화롭습니까? 색의 조화가 아름답나요? 서정적입니까? 또는 향수를 자극하나요?

이 작품은 1935년, 당시 조선인에게는 유일한 화가 등용문이었던 미술 공모전 조선미술전람회에서 최고상인 창덕궁상을 받았던, 약 가로 190cm, 세로 130cm의 대작입니다. 얼굴이나 발, 나뭇잎 등의 묘사가 세밀하지는 않지만, 비례나 포즈는 정확합니다. 푸른색과 붉은색의 보색대비가 강한 느낌을 주면서도 노란빛을 곳곳에 사용하여 이질감이 느껴지지 않게 했습니다. 안정적이고 조화로운 그림입니다.

조선미술전람회에서 최고상을 받은 만큼, 이 작품이 역사적으로 중요한 작품이라는 데는 이견이 없습니다. 그러나 작품에 대한 해석과 평가는 상당히 엇갈립니다.

얼마나 해석이 나뉘는지 땅의 붉은색을 예로 시작해보겠습니다. 붉

은 토양은 아스팔트가 깔리기 전, 그러니까 이인성이 이 작품을 그렸던 1930년대의 우리나라에서 흔히 보이던 땅의 색입니다. 그래서 일각에서는 이인성이 조선의 특징을 색깔을 통해 잘 드러냈다고 이야기합니다. 그러나 동시에 붉은색은 '나무도 심지 못해 민둥산으로 놔두는 능력 없는 조선'이라는 인식을 주기 위해 일본인이 사용을 권장하던 색이기도 합니다. 그래서 일각에서는 붉은색의 토양이 조선을 폄하하는 일본적인 시각을 반영한 결과라고도 해석합니다. 같은 색을 보고도 한쪽은 매우 조선적이라고 평하고, 또 다른 한쪽은 일본의 시각을 체화했다고 힐난하는 것이지요.

주제에 대한 해석도 엇갈립니다. 제목이 나타내는 바와 같이 이 그림의 주제는 경주, 즉 신라의 수도입니다. 혹자는 이인성이 찬란했던 신라의 수도를 통해 우리나라 역사에 대한 관심, 그리고 그 영광의 부흥을 염원하는 마음을 담은 것이라 이야기합니다. 반대로 혹자는 폐망한 나라 신라의 수도를 그린 것, 게다가 그 유물인 기와가 깨져 있다는 것은 우리나라의 멸망을 상징한다고도 해석합니다.

그림 속 아이들에 대한 해석도 갈립니다. 오른쪽 아이의 시선이 떨구어진 것은 패망한 나라의 절망감을 표현한 비극적 정서라고도 하고, 반대로 평화로운 시대를 즐기며 단순히 쉬고 있는 것이라고도 합니다. 좌측에서 아기를 업고 있는 소년이 하늘 저 멀리를 바라보는 것은 좋았던 과거를 그리워하기 때문이라고도 하고, 반대로 앞으로 올 밝은 미래에 대한 희망을 품고 있기 때문이라고도 합니다.

이처럼 〈경주의 산곡에서〉는 조선적인 특징을 아름답게 표현한 작품이라는 평가와 조선을 폄하한 비애감이 가득한 작품이라는 상반된 평가를 동시에 받고 있습니다.

화가 이인성에 대한 평가도 엇갈립니다. 한편에서는 나라를 잃은 상황에서 조선의 정체성에 대해 깊이 연구한 뛰어난 화가라고 평가합니다. 반대편에서는 출세를 위해 일본이 요구하는 대로 그려준 화가라고 비판합니다.

조금 복잡한가요? 그럴 수밖에 없는 것이 이 작품과 직결된 향토색 논쟁 자체가 복잡하기 때문입니다.

1930년대에 일본은 우리에게 조선적인 특징을 찾으라고 요구했습니다. 얼핏 일본이 조선의 자주성을 인정한 것인가 생각될 수 있지만, 결코 그렇게 순수하게 볼 일이 아닙니다. 일본이 정말 조선적인 정체성을 찾아보라고, 주체적인 시각을 가지라고 권유했을 리가 없죠. 실상은 조선적인 것이 무엇인지 이미 자기네들끼리 정의를 내렸습니다. 그것은 바로 낙후되고 미개하고 원시적인 것이었습니다. 여기에는 조선은 문명의 혜택을 못 받은 미개한 종족이니 일본이 개화시키고 문명화시켜야 한다는 논리가 깔려 있었습니다. 식민 통치를 정당화시키기 위한 흑심을 품고 있었던 것이지요. 따라서 일본은 조선을 묘사할 때 농촌, 시골, 가난한 정서가 많이 풍기기를 기대하고, 그런 느낌이 흠뻑 묻어나는 그림을 선호했습니다. 일본이 주관하는 조선미술전람회는 일본이 정의한 '조선색'을 잘 표현하는 그림을 권장한다는 원칙을 공표했지요. 그렇게 보면 이인성의 〈경주의 산곡에서〉는 일본의 요구를 매우 잘 시각화했다고 볼 수 있습니다. 벌거벗은 자연 속에 헐벗은 어린아이들이 배치되어 있으니까요. 그야말로 최고상감이죠.

그런데 그렇게만 볼 수 없는 것은 조선의 것을 찾자는 움직임이 우리 사이에서도 있었기 때문입니다. 일본의 요구와는 별개로 당시의 미술 이론가들도 조선적인 것에 대해 고심했습니다. 물론 순전히 애국적인

이인성, 〈아리랑 고개〉
1934년, 종이에 수채, 57.5×77.8cm
삼성미술관 리움

의도였지요. 그런데 그들이 내린 결론이 일본과 크게 다르지 않습니다. 소박하고 단아하고 자연적인 것이 조선적이라 생각했거든요.

비록 일본과 의도는 첨예하게 다르지만, 그림으로 표현하니 모호했습니다. 화폭에 담긴 우리 산천은, 식민 통치의 의도가 숨어 있는 '문명과 반대되는 풍경'이라고도 할 수 있고, 우리 정체성을 찾자는 의도에서 비롯된 '소박하고 자연적인 모습'이라고도 묘사할 수 있을 테니까요. 따라서 〈경주의 산곡에서〉와 같은 작품이 과연 조선인으로서의 정체성의 표현인지 일본인의 요구를 받아들인 결과인지를 작품만으로 따지는 것은 거의 불가능에 가깝습니다.

그렇다면, 작가의 의도를 파악하는 것이 중요할 텐데요, 이것이 그렇게 쉬운 일이 아닙니다. 안타깝게도 이인성은 일찍 작고하였고, 이 작품에 대해 명확한 설명을 남기지 않았기 때문입니다. 그래서 이인성의 삶을 통해 작가의 의도를 유추해볼 수밖에 없습니다.

이인성은 그 시대 다른 화가들(고희동, 김관호, 나혜석 등)과는 달리 경제적으로 넉넉하지 못한 집의 아들이었습니다. 그림을 배우고 싶었지만, 재료비나 학비를 감당할 형편이 되지 않았습니다. 그래서 그가 남긴 작품 중에는 비싼 유화물감이 아닌, 비교적 저렴했던 수채화로 된 작품이 많습니다. 대구의 유명한 화가였던 서동진의 화실에 조수처럼 드나들다가 극적으로 후원자를 만나 유학을 가게 되었습니다. 물감 회사 사장이었던 그 일본인 후원자는 캔버스와 물감을 비롯한 재료 일절과 작업실을 제공해주었습니다. 회사 직원으로 고용한 형식이었지만, 일을 거의 시키지 않고 그림에 매진할 수 있게 도왔다고 합니다. 야간 미술학교도 다닐 수 있게 해주었고요. 이런 상황에서 이인성은 가난이 싫다, 화가가 되고 싶다, 후원자에게 보답해야겠다는 생각을 했을 겁니다. 가

장 빠른 방법은 다름 아닌 조선미술전람회에서 상을 받는 것이었습니다. 만약 〈경주의 산곡에서〉가 정말 일본인의 구미에 맞춘 것이라면, 이러한 배경 때문이 아니었을까 싶습니다.

한편 이인성은 향토에 대해 워낙 관심이 많기도 했습니다. 일본으로 유학가기 전, 고향 대구에서 '향토회'에 가입하여 활동했습니다. 딸이 태어났을 때는 이름을 '애향'이라고 지었습니다. 〈아리랑 고개〉와 같은 작품은 제목이나 풍경에 있어 조선적인 느낌이 물씬 납니다. 이런 사실들은 〈경주의 산곡에서〉를 보다 순수한 시각으로 보게 하는 증거가 됩니다.

작품과 작가에 대한 상반되는 평가 사이에서 여러분은 어느 쪽을 택하시겠습니까? 여러분에게 〈경주의 산곡에서〉는 조선적입니까? 아니면 일본이 본 조선을 그린 것입니까? 이인성은 조선의 것을 깊이 생각해서 우리 고유의 정서를 담아낸 화가인가요? 아니면 일본의 비위를 맞추기 위해 조선을 미개한 나라로 묘사한 출세에 눈먼 화가인가요? 아니면 그 중간 어디쯤인가요?

분명한 답을 내리기는 어려울 것입니다. 작품에는 '조선'에 대한 조선인의 시각과 일본인의 시각이 얽히고설켜 있을 테니까요. 다만 분명한 것은 그림과 화가에 대한 평가에 앞서 늘 작품, 시대 상황, 그리고 작가의 배경을 두루 살펴야 올바르게 판단할 수 있다는 사실입니다.

이인성의 그림에서 조국에 대해 치열히 고민했으나 온전히 주체적일 수는 없었던 우리의 과거를 봅니다. 나에 대해 자유롭게 생각하고 말할 수 있으며 의지대로 살아갈 수 있는 기회가 있음에 새삼 감사하게 되지요. 과거의 그림은 이렇게 현재의 우리에게 말을 겁니다.

나혜석, 〈해인사 석탑〉
1938년경, 합판에 유채, 32×23cm
개인 소장

나혜석

羅蕙錫

1896~1948

어떤 사명

언젠가 티브이에서 탤런트 나문희 씨가 나오는 연예 프로그램을 보는 중에 '나혜석'이라는 이름이 들렸습니다. 미술사를 공부하는 제게는 '한국 최초의 여성 서양화가'로만 익숙한 이름이었는데, 연예 프로그램에서 그 이름을 들으니 어쩐지 이상했습니다. 알고 보니 나문희 씨의 고모할머니가 나혜석 화가더라고요. 근대와 현대가 정말로 연결되어 있음을 확인한 느낌이었습니다.

나문희 씨는 본가를 '수원 나 부잣집'이라고 소개했는데요, 그 말 그대로 나혜석은 매우 유복한 집안의 딸이었습니다. 할아버지는 호조참판을 지냈고, 아버지는 한일합방 전에 사법관의 벼슬을 하다 후에 경기도 용인군수와 시흥군수를 역임했지요. 그야말로 부와 명예를 고루 갖춘 명문가였습니다. 그럼에도 보수적인 집안은 아니었습니다. 그 시대로서는 흔하지 않게 아들딸 가리지 않고 모두 학교에 보내고, 유학까지 시키며 선진 교육의 혜택을 누리게 해주었습니다.

똑똑하고 야무졌던 나혜석은 진명여자학교를 수석으로 졸업한 후 그림에 뜻을 두고 일본으로 건너가 서양화를 배웁니다. 그림도 그림이지만, 단편소설, 시를 비롯한 짧은 글을 잡지나 신문에 발표하고 삽화를 그릴 만큼 다방면에 출중했지요. 결혼 후에는 남편과 함께 1년 넘게 독일, 영국, 프랑스, 이탈리아, 스위스 등 유럽 각지를 여행하고 미국을 거쳐 귀국합니다. 요즘에도 1년 내내 해외여행은 쉽지 않은데, 하물며 1920년대에는 얼마나 놀라운 일이었겠습니까. 게다가 프랑스에서는 프랑스인 화가에게 직접 그림을 배우는 행운도 누렸습니다. 결혼과 출산 이후에도 붓을 놓지 않아 조선미술전람회에서도 1회부터 11회까지, 해외여행 중이던 2년을 제외하고는 예외 없이 입선, 4등상, 특선의 영예까지 누렸습니다.

〈해인사 석탑〉은 이런 삶을 살았던 나혜석의 마지막 그림으로 알려진 작품입니다. 어떠세요? 많이 배운 신여성의 당당함이나 경제적 유복함이 느껴지시나요?

이 작품에 대해 작가 나혜석은 이렇게 말했어요. "무심하다. 저 종소리 어찌 그리 처량한지 내 수심을 돕는도다." 어찌된 일일까요. 작품에 배여 있는 어딘지 모를 쓸쓸함, 그리고 종소리가 처량하게 들린다는 작가의 심정은 어떤 연유에서일까요?

앞서 언급한 나혜석의 '화려한 시절'은 1930년대 초, 그러니까 나혜석의 30대 초반에 끝이 납니다. 그것은 시대를 너무 앞서나간 나혜석의 여성상 때문이었을 수도 있고, 보수적이었던 사회 탓일 수도 있고, 또는 이 둘 사이의 불협화음 때문일 수도 있습니다.

나혜석은 당시로서는 너무 진보적인 여성이었습니다. 열여덟에 「'현모양처'는 여자를 노예로 만들기 위한 것이다」라는 글을 잡지에

발표했고, 스물다섯에는 헨리크 입센의 희곡 『인형의 집』을 접한 후 '노라를 놓아라'라는 가사를 발표했습니다. 이러한 글에서 나혜석의 생각이 또렷이 보이는데요. 그것은 더 이상 이전의 여성들처럼 아버지나 남편, 즉 남성의 소유물로 살지 않겠다는, 남편과 자식에 대한 의무 외에도 어떤 '사명'을 가진 한 '인간'으로 살겠다는 결연한 의지였습니다.

인간으로서 나혜석의 사명은 그림이었습니다. 누군가의 아내로, 누군가의 어머니로 사는 것에 만족하지 않고 화가로서의 사명을 다하려 부단히 애썼습니다. 이에 대해 나혜석 본인은 이렇게 이야기했어요.

> "예술은 나의 일평생의 위안이요, 또 생활의 전부라고 하여도 과언은 아닙니다. 그것이 나의 취미요, 나의 직업입니다. 그만큼 내가 좋아하는 까닭에 아이가 넷이나 되는 금일까지도 틈을 만들어 붓대를 들며, 캔버스를 둘러매고 산과 들로 뛰어다닙니다. 참으로 극성이지요. 누가 시키면 하겠습니까?"*

열정만큼 성과도 좋았습니다. 조선미술전람회에서 번번이 좋은 기록을 냈고요, 1921년에 가진 개인전도 대성황이었습니다. 당시 신문은 나혜석의 개인전 첫날에는 1,000여 명, 이튿날에는 4,000~5,000명에 달하는 관람객이 방문하여 "인산인해를 이루도록 대성황"이었다고 보도했습니다. 전시된 작품 중 하나는 서로 경쟁하는 가운데 350원에 팔렸으며, 당일 판매 예약된 것도 많았다고 기록되어 있습니다. 그야말로 세

* 나혜석, 「살림과 육아」, 〈매일신보〉(1930. 6.)

간의 주목을 받는 화가였지요.

그런데 화가로서의 나혜석은 오래가지 못합니다. 유부녀로서의 혼외 연애가 가정에서의 추방에 그치지 않고, 사회적인 매장으로 이어졌기 때문입니다.

나혜석은 유럽 여행 중에 최린이라는 유부남과 연애를 합니다. 당시 파리에서 나혜석을 '최린의 작은댁'으로 부를 만큼 공공연한 불륜이었죠. 그리고 귀국하여 1931년 봄 무렵, 남편에게 이혼을 당합니다. 재산권이나 양육권을 행사하지 못했고, 아이들을 볼 수도 없게 되었습니다.

나혜석은 '이혼고백서'라는 글을 잡지 〈삼천리〉에 게재함으로써 자신의 사연을 만천하에 공개합니다. 자신의 연애, 결혼, 이혼에 이르는 일대기를 서술하는 동시에 남성 위주의 사회제도, 그들에게만 유리한 법률, 그리고 여성의 권리가 부재한 사회 인습을 적나라하게 꼬집은 글이었습니다. 결혼한 몸으로 다른 남자와 연애를 한 것을 두고 잘했다고는 할 수 없습니다. 그러나 당시 남성들은 첩을 들이는 것이 당연했습니다. 아무런 죄의식이 없었지요. 게다가 나혜석의 남편도 이혼 전 딴살림을 차렸었고, 애인도 유부남이었으나 사회적 질타를 면했다는 사실은 짚고 넘어가야 할 필요가 있습니다. 나혜석은 이렇게 혼외 연애라는 사건에 있어 남녀에게 다른 기준이 적용되는 현실을 비판했던 것입니다.

그런데 나혜석의 글은 여성들에게조차 동조를 얻지 못합니다. 오히려 "보기 흉하게 무너지고 만 가정의 내막을 들춰 보일 필요가 어디 있었는가", ""나는 공(최린)을 사랑합니다" 등 당신의 말은 가정주부의 이름을 위하여 입에 담아 옮기기가 민망하다", "필요 없는 폭로는 악취

나혜석, 〈정원〉
1931년, 캔버스에 유채
원작 소실

미요, 병적이다. 사남매의 어머니로서 그 노출증적 광태를 버렸어야 하지 않았겠는가", "그러한 고백장을 사회에 적나라하게 발표하는 당신의 태도에 반감과 불쾌감을 느꼈다"라는 여성 독자들의 투고가 이어집니다.

이혼 스캔들 이후 나혜석 그림에 대한 평가는 완전히 달라집니다. 일례로 〈정원〉이라는 작품이 있었습니다. 이 작품은 일본의 관전인 제국미술전람회에서 입선한 수작입니다. 그런데도 조선인 평론가들은 혹평했습니다. "조선은 더 이상 이런 작품을 원하지 않는다", "이전의 색시는 시들고 병들었다"라며 비판합니다. 찬찬히 읽어보면 작품에 대한 비난인지 나혜석이라는 여성에 대한 비난인지 헷갈립니다.

재기를 꿈꾸며 1935년에 열었던 개인전도 실패로 끝납니다. "전날에 여류 작가로 이름 있던 나혜석 여사"의 "화려하던 발자취는 찾아볼 길 없고, 오히려 그 작품을 대하지 않았던들 옛날의 기억이 남았을 것을 하는 이상한 감을 느꼈다"라는 냉담한 글과 짧은 보도만 나갔을 뿐입니다. 2주 동안 200여 점 정도의 소품들이 전시되었는데 몇 점이 팔렸는지 알 수가 없습니다. 하나도 팔리지 않았을 확률도 높습니다. 덩달아 조선미술전람회에서도 낙선합니다. 나혜석으로서는 생애 첫 낙선이었습니다.

이혼 후에는 경제적으로도 어려워졌습니다. 남편으로부터 위자료는 물론 받지 못했고, 오히려 최린이 위자료를 지급해야 한다는 법원의 판결문이 나왔지만 정말 지급되었는지는 확인할 길이 없습니다. 친정으로부터도 내쳐졌고요. 떠돌이 생활을 했습니다.

외로움과 자식에 대한 그리움도 쌓여 갔겠지요. 밤을 새며 우는 날이 많고, 아이들의 모습이 어른거리고, 전남편의 환영이 떠올라 미칠 것 같다는 고백을 친구 김일엽에게 남겼습니다.

당시 나혜석을 접한 사람들은 서글서글하고 밝던 눈의 동공은 빙글빙글 돌고, 꼿꼿하던 몸은 떨리어 지탱하기가 어렵게 되었다고 회고합니다. 언어를 상실하고, 얼굴이 일그러졌다고요. 어떤 사람은 그녀의 몸에서 고약한 냄새까지 났다고 기억합니다.

이 무렵 그린 작품이 바로 〈해인사 석탑〉이에요. 그리고 이것이 마지막으로 확인되는 나혜석의 작품입니다. 1938년, 그녀가 마흔두 살일 때입니다.

이로부터 나혜석이 사망하는 10년 후까지의 행방은 확실하지 않습니다. 1944년 중풍으로 청운요양원에 들어갔다고도 하고, 그 뒤 안양 쪽의 보육원 농장으로 옮겼다고도 해요. 그런데 여기서도 오래 견디지 못하고 어디론가 행방을 감춥니다. 그때 그림을 그렸는지, 혹시 그렸다면 작품은 남아 있는지 우리는 전혀 모릅니다.

다시 나혜석이 나타났을 때는 죽음 직전이었습니다. 1948년 무연고자로 병원에 입원합니다. 그리고 신분과 연고자를 함구한 채 사망하지요. 사망 원인은 영양실조, 중풍으로 기록되어 있습니다. 그리고 추정 나이가 63~66세로 적혀 있습니다. 사망 당시 나혜석의 실제 나이는 53세였어요. 10년 이상 늙어 보인 것인데, 그간 고생을 얼마나 많이 했는지를 짐작할 수 있지요.

이러한 삶을 알고 나서 나혜석의 〈해인사 석탑〉을 보면 쓸쓸합니다. 나혜석이라는 진취적인 여성의 비참한 삶을 함축해서 보여주는 말년의 자화상 같은 느낌입니다. 정조는 취미라든지, 가정이 있는 사람이 다른 이성과 연애를 하는 것이 가정생활 유지에 좋다는 식의 나혜석의 주장에 동의하는 것은 아닙니다. 다만, 여성이라는 이유로 지극히 개인적인 사건(연애를 하고, 결혼을 하고, 이혼을 하는 것)이 사

회적인 위치나 활동에까지 돌이킬 수 없는 영향을 미쳤다는 점은 안쓰럽습니다. 그리고 불륜의 상대는 가정도 유지하면서 사회적으로 승승장구했다는 것도 뭔가 억울하고 속상합니다. 남성 화가들에 대한 평가는 연애를 얼마만큼 했는지, 가정을 지켰는지와 관계없이 이루어진다는 점도 화가 납니다. 아니, 애인이 많았으면 오히려 더 대단한 화가처럼 평가되기도 하지요. 우리가 여성 화가에게만 유독 사적인 데 관심을 더 기울이고 작품 평가에 있어 도덕적인 기준을 들이대는 것은 아닌가 생각해봐야 합니다.

다행스러운 것은 요즘에 들어 나혜석의 작품, 그러니까 화가로서의 나혜석을 재조명하고, 심층적으로 연구하는 분위기가 조성되었다는 점이에요. 그러나 연구에 제약이 많습니다. 일단 실제 작품이 별로 남아 있지 않아요. 말년에 떠돌이 생활을 했기에 작품을 잘 보관할 수가 없던 데다가 그나마 집에 남겨 둔 것들도 화재를 당했을 때 타서 없어졌기 때문입니다. 혹시 시댁이나 친정에 몇 점 남아 있었다 한들 내쳐진 며느리이자 딸의 작품을 잘 보관해줬을 리는 만무하지요. 작품을 보는 것이 연구의 출발인 미술사에서 흑백사진으로밖에 작품을 확인할 수 없다는 것은 굉장한 한계입니다. 게다가 남아 있는 몇몇 작품들은 진위 여부를 놓고 처음부터 다시 연구를 시작해야 할 상황입니다. 출처가 명확하지 않고, 형식상에서 진작들과 차이를 보이는 부분이 있기 때문이지요.

나혜석 작품에 대한 연구가 아직 충분히 이루어지지 않았기 때문에 나혜석은 화가보다는 선각자 여성으로 인식이 많이 되어 있는 것 같습니다. 그러나 나혜석은 스스로 화가로서의 정체성이 뚜렷하고, 그 누구보다 작품에 대한 열정이 강했던 '화가'입니다. 한국 근현대미술에 있어

나혜석은 너무나 중요하기에 학자들은 연구를 계속해야겠지요. 그리고 대중들은 관심을 지속적으로 기울여주시기를 부탁드리고 싶습니다. 여성에 대한 사회적 인식과 처우가 이만큼이나마 개선된 데에는 여성운동가로서의 선구자적 역할을 감당했던 나혜석의 공이 컸고, 이전보다 조금이나마 나아진 세상을 사는 우리는 나혜석에서 일말의 빚을 지고 있는 셈이니까요.

오지호, 〈남향집〉
1939년, 캔버스에 유채, 80×65cm
국립현대미술관

吳之湖
오지호
1905~1982

생명과 환희의 빛

미술계에서 통하는 우스갯소리 중 하나는 "인상주의 전시는 절대 실패하지 않는다"입니다. 그만큼 인상주의가 대중적으로 인기가 많다는 뜻이겠지요.

인상주의는 1870년 무렵에 프랑스 파리에서 시시각각 변하는 빛의 인상을 포착하겠다는 목표를 가지고 모인 젊은 화가들의 느슨한 그룹을 일컫습니다. 많이 들어보셨을 모네, 드가, 르누아르 등이 대표적인 인상파 화가입니다.

그런데 여러분 혹시 아시나요? 한국에도 인상주의자로 불리는 화가가 있습니다. 바로 오지호 화백입니다.

오지호는 휘문고보에 재학하며 고희동에게 그림을 배웠습니다. 그리고 3학년 때 나혜석의 그림을 보고 화가가 되기로 결심했습니다. 선생님이었던 고희동은 본인이 졸업한 도쿄 미술학교를 추천했겠지요. 그림에 소질이 있던 오지호는 무난하게 합격하여 우리나라 서양화가 1호

인 고희동과 2호인 김관호의 먼 후배가 됩니다.

그런데, 오지호의 그림은 선배들과는 스타일이 조금 다릅니다. 그림을 함께 보면서 살펴볼까요?

오지호의 대표작 〈남향집〉을 보시지요. 따사로운 햇볕이 내리쬐는 평화로운 날, 소녀가 초가집에서 나오고 있네요. 흰 강아지도 볕을 쐬며 졸고 있습니다. 나무에 이파리가 하나도 없고 햇살이 강한 것을 보면 초봄이나 늦가을 즈음이 아닐까 합니다.

그림 속 초가집은 작가가 광복 전까지 살았던 개성에 있는 집입니다. 빨간 옷을 입고 있는 소녀는 작가의 둘째 딸입니다. 누워 있는 강아지는 오지호 화백이 키우던 '삽살이'이고요. 본인 주변의 풍경을 정감 있고 따뜻하게 그려낸 작품입니다.

자, 그렇다면, 이 작품은 앞 장에서 보았던 고희동과 김관호의 그림과 어떻게 다른가요? 두 가지 정도 꼽아보시겠어요?

가장 눈에 띄는 것은 색채입니다. 오지호는 훨씬 밝은색을 사용합니다. 앞에서 살펴봤다시피, 고희동이나 김관호는 갈색 계통의 어두운 색조를 많이 사용했습니다. 〈남향집〉에서 오지호는 상단의 하늘과 중앙의 나무 그림자는 푸른색으로, 하단의 작은 나무는 밝은 초록색으로, 또 화면 전면을 차지하는 초가집은 미색과 노란 톤으로 칠했습니다. 전체적으로 화면이 화사해졌습니다. 이렇게 오지호는 선배들과 달리 그림을 그릴 때 분홍, 초록, 노랑 등 채도가 높은 색채를 즐겨 썼습니다.

그리고 선배 화가들에 비해 사실적인 묘사도 줄었습니다. 소녀의 얼굴을 보면 눈, 코, 입이 없습니다. 강아지도 마찬가지고요. 초가집이나 나무를 열심히 묘사한 것도 아니지요. 화면 전반에서 세부 묘사를 생략한 것을 확인할 수 있습니다.

이러한 변화는 도쿄 미술학교의 교수진이 바뀐 것과 연관이 있으리라 생각합니다. 오지호가 도쿄 미술학교에 입학했을 때는 고희동과 김관호 시절의 대표 교수인 구로다 세이키가 작고한 후였거든요. 그래서 새로운 선생님들에게서 조금은 다른 영향을 받은 것이 아닐까 싶습니다. 특히 오지호의 지도 교수였던 후지시마 타케시라는 화가는 구로다 세이키에 비해 훨씬 대범한 색채와 필치를 사용했습니다. 물론 도쿄 미술학교의 교수진은 여전히 보수적인 성향이 강했지만, 약간의 변화를 감지할 수 있는 바람이 불어오는 중이었고, 바로 그때 오지호가 수학했던 것이지요.

그런데 우리는 왜 오지호의 작품을 '한국의 인상주의'라고 부를까요? 오지호를 '한국의 인상주의자'라고 부를 수 있을까요?

그 답 역시 그림에서 찾아볼 수 있습니다.

프랑스의 인상주의 작품들과 비슷한 점은 어렵지 않게 찾을 수 있습니다. 먼저는 파스텔 색조입니다. 인상주의자들이 굉장히 즐겨 쓴 것이 파스텔 색감인데요, 빛을 그려야 했기 때문이었습니다. 그때는 이미 빛에는 검정이 없다는 사실이 과학적으로 입증되었던 때라 어두운 색 대신 파스텔 계열을 사용해서 그림자도 푸른색과 보라색으로 그렸습니다. 오지호도 마찬가지였습니다. 특히 그가 그린 나무의 그림자에서 이를 잘 확인할 수 있습니다. 화면 중앙에 나무의 그림자가 드리워져 있는데, 이전처럼 검정이나 회갈색이 아닌, 푸른색과 보라색이 사용되었지요. 그림자를 화면 중앙에 배치하는 것은 사실 좀 이상한 구도입니다. 대개 가장 중요한 것을 가운데 위치시키기 때문에 그림자는 양 가로 밀려나니까요. 그런데도 오지호가 가운데에 그림자를 떡하니 놓은 것은 그만큼 푸른빛으로 그린 그림자가 큰 의미를 갖는다는 뜻이

겠지요.

두 번째는 짧은 붓 터치입니다. 인상주의자들은 변하는 빛을 순간적으로 잡아내야 했기 때문에 짧은 터치를 사용하여 굉장히 빠르게 작품을 완성하곤 했습니다. 오지호가 인상주의자들만큼 빠르게 이 작품을 완성시킨 것 같지는 않지만, 그래도 짧게 끊어 쓰는 붓 터치는 나무 기둥, 그림자, 돌담 등에서 확인할 수 있습니다.

그리고 세부 묘사가 생략되었다는 점도 비슷합니다. 인상주의자들은 빨리 그림을 그렸기 때문에 세부를 묘사할 시간이 없었습니다. 순간적으로 빛을 포착해야 하는데, 이파리 하나하나 지푸라기 한 올 한 올 그리고 앉아 있을 시간은 없었겠지요. 그래서 대개 세부가 뭉개져 있습니다. 오지호도 마찬가지입니다. 무엇 하나 열심히 그린 느낌은 아닙니다.

마지막 공통점은 그림에서는 잘 확인이 되지 않는 부분인데요, 바로 인상주의자와 오지호 모두 밖에 나와서 그림을 그렸다는 사실입니다. 변하는 빛의 순간적인 인상을 직접 보고 그리고 싶어 했기 때문입니다. 오지호는 프랑스의 인상주의자들처럼 이젤과 팔레트를 들고 밖으로 나와 빛 아래에서 그림을 그렸습니다. 오지호 역시 인상주의자들처럼 빛을 매우 중요하게 생각했기 때문이었죠. "회화의 근본은 빛"이라는 글을 남겼고, "그림자에도 빛이 있다"고 말하거나, 인상주의자들처럼 빛을 그리고 싶다고 이야기하곤 했습니다.

밖에서 직접 그림을 그린다는 것은 하나의 혁명이었습니다. 인상주의가 나타나기 전에는 화실 안에서 풍경화를 그리곤 했습니다. 밖에서 스케치를 할 때도 있긴 했지만, 완성은 늘 화실 안에 들어와서 했어요. 그리고 대개는 직접 보고 그리기보다는 머릿속에 있는 이미지를 그려

냈죠. 그러나 인상주의자들은 이 관습을 깨고 이젤을 들고 밖으로 나왔습니다. 우리나라도 마찬가지입니다. 전통 산수화에서는 늘 관념 속의 풍경을 그렸고요, 서양화가 도입된 이후에도 풍경은 화실 안에서 완성되었습니다. 앞에서 보았던 김관호의 〈해 질 녘〉도 직접 대동강변에서 이젤을 펴놓고 그린 것이 아닙니다. 고향에서 본 풍경을 떠올리며 일본의 학교 작업실에서 그린 것이지요. 과감하게 밖으로 이젤과 팔레트를 갖고 나온 것이 프랑스 인상주의와 오지호의 중요한 공통점입니다.

그러나 오지호의 〈남향집〉은 프랑스의 인상주의와 다른 점도 꽤 많습니다.

일단 소재가 다릅니다. 인상주의자들도 풍경을 즐겨 그렸지만, 그들은 '프랑스다운' 소재를 찾고자 하는 의도가 없었습니다. 그들의 주제는 '빛' 자체였고, 그것을 잘 표현할 수 있다면 건초 더미가 되었든 연못이 되었든 소재는 별 상관이 없었지요. 반면 오지호는 '초가집'이라는 조선적인 풍경을 일부러 선택합니다. 앞 장에서 살펴본 향토색 논쟁, 즉 조선의 특징이 잘 보이는 그림을 그려야 한다는 시대적 요청에 부응한 결과라 할 수 있겠습니다.

그리고 오지호의 작품에서는 단단한 형태가 보인다는 점도 다른 점입니다. 인상주의자들은 완전한 형태를 그리는 것에는 그다지 관심이 없었습니다. 빛의 변화를 포착할 수 있다면 사물의 외곽이 좀 부서지는 것은 전혀 문제가 되지 않았지요. 빠르게 완성해야 했으니 외곽을 다듬을 시간도 부족했을 테고요. 그러나 오지호는 그렇지 않았습니다. 사물의 형태를 완전하게 표현하는 것이 중요했습니다. 세부 묘사는 생략했습니다만, 윤곽이 흐트러지는 경우는 거의 없습니다. 〈남향집〉에서도

클로드 모네, 〈인상, 해돋이〉
1872년, 캔버스에 유채, 48×63cm
파리 : 마르모탕 미술관

오지호, 〈임금원〉
1937년, 캔버스에 유채, 73×91cm
개인 소장

마찬가지입니다. 나무, 소녀, 문틀, 창문틀, 강아지, 돌계단 모두 각자의 경계가 분명하게 표시되어 있지요. 초가집 앞에 자리한 나무에는 곳곳에 외곽선마저 보입니다. 빛이 중요하긴 하지만, 사물의 형태를 희생시킬 수 없다는 작가의 생각을 읽을 수 있습니다.

이것은 김관호처럼 오지호도 인상주의를 자기식으로 해석해서 받아들였기 때문입니다. 오지호에게 빛은 인상주의자들처럼 시시각각 변하는 빛을 의미하지 않았습니다. 순간적인 빛의 변화에는 별 관심이 없었어요. 〈임금원〉을 그릴 때 화가가 남긴 말을 인용하면 이렇습니다.

> "5월의 햇빛은 상당히 강렬하고 그리는 도중에 꽃은 자꾸 피었다. (…) 아침부터 저녁까지 이 임금원에서 사흘을 지새웠다. 그리고 이 그림이 거의 완성하면서 꽃도 지기 시작했다."*

빛에 관심이 있어서 밖에서 그리긴 했는데, 무려 사흘을 지새웠다고 합니다. 꽃이 피기 시작하면서부터 지기 시작할 때까지 그림 하나에 매달린 것이지요. 프랑스의 인상주의자들이 사흘 동안 꽃나무를 그렸다면 열다섯 장은 족히 그리고도 남았을 겁니다. 하루에도 아침의 순간, 정오의 순간, 오후의 순간, 저녁의 순간, 밤의 순간을 그렸을 테니까요. 이러한 차이는 오지호가 빛의 변화를 포착하는 것을 목표로 하지 않았다는 것을 알려줍니다.

그렇다면 오지호가 목표로 했던 것은 무엇일까요? 다시 화가의 말을 인용하면 이렇습니다.

* 오지호·김주경, 《2인 화집》, 한성도서출판주식회사, 1938.

"빛의 약동, 색의 환희, 자연에 대한 감격, 여기서 나오는 것
이 회화다 (…) 만개한 복숭아꽃, 외양꽃 그 사이로 파릇파릇
움트는 에메랄드의 싹들 (…) 섬세히, 윤택하게 자라는 젊은
생명! 이 환희! 이 생의 환희!"*

여기서 명확히 나타나듯 오지호가 표현하고 싶었던 것은 환한 빛에
서 느껴지는 '생명력'이었습니다. 풀잎과 꽃에서 느껴지는 생명과 그 환
희를 그리고자 했던 것이지요.

이처럼 오지호의 작품에는 프랑스 인상주의와 비슷한 점과 다른 점
이 공존합니다. 인상주의자들이 빛을 중요시한 것에 공감하고 짧은 붓
터치나 파스텔의 색채와 같은 표현 방식을 빌린 면도 있는 반면, 시시각
각 변하는 빛의 인상이 아닌 생명력을 표현하겠다는 다른 목적을 갖고
이에 따라 사물의 형태를 놓치지 않았다는 차이도 있는 것이지요.

우리 화단에서는 유독 '한국의 인상주의' '한국의 표현주의' '한국의
고갱' '한국의 고흐'와 같은 표현을 많이 볼 수 있습니다. 오지호를 '한국
의 인상주의자'로 부르는 것도 하나의 예이겠지요. 이러한 수식어가 상
대적으로 인지도가 덜한 한국 작가들에게 대중적인 공감을 얻게 하는
효과를 불러올 수도 있겠지만, 오용되지 않게 조심해야 할 필요도 있습
니다. 자칫 잘못하다간 시대적 배경을 무시한 채 서구의 것이 오리지널
이고 우리의 작품은 아류라는 오해를 부를 수 있기 때문입니다. 화가가
어떠한 배경에서 어떠한 목적을 갖고 그렸는지를 공부하면 이런 위험
을 예방할 수 있어 좋습니다.

* 같은 책.

구본웅, 〈친구의 초상〉
1935년, 캔버스에 유채, 62×50cm
국립현대미술관

具本雄 구본웅 1906~1953

모던보이의 초상

식민지의 수도 경성이 침울한 시공간이었음은 분명합니다. 거리는 복받쳐 오르는 나라를 뺏긴 설움과 되찾고 말겠다는 치열한 전투가 펼쳐지고 있었습니다. 그런데 모순적이게도 경성은 굉장히 화려한 도시의 면모도 갖추고 있었습니다. 드라마 〈경성스캔들〉이나 영화 〈모던보이〉를 보신 분들은 아실 겁니다. 전차와 전봇대가 들어서고, 온갖 새로운 문건을 파는 백화점이 세워지고, 서양식 춤을 추고 음악이 흐르는 카바레가 성행했던 경성의 화려한 얼굴을요.

모던 경성을 누비는 모더니스트 중에는 옆에 실린 그림의 모델, 그리고 그림을 그린 화가도 있었습니다. 바로 시인 이상과 그의 둘도 없는 친구, 화가 구본웅이었습니다. 네 살 차이가 나긴 하지만, 소학교인 신명학교 시절부터 성인이 될 때까지 막역하게 지낸 절친이었지요. 이상이 다방 운영에 연이어 실패하면서 경제적 어려움을 겪을 때 돈을 대주고 일자리를 마련해준 것도, 후에 이상의 연인이 된 변동림을 소개시켜준 것

도 구본웅이었지요. 〈친구의 초상〉은 이러한 시인 이상과 화가 구본웅의 끈끈한 우정에서 비롯된 그림입니다.

작품의 모델 이상은 구본웅보다 우리에게 익숙합니다. 학교 국어 시간에 다들 한 번씩 접하니까요. 이상이 1934년에 발표했던 「오감도」를 기억하실 겁니다. 〈조선중앙일보〉에 15편까지 연재하다가 독자들의 빗발치는 항의로 게재를 멈추게 된 파격적인 시이지요. 인용해보겠습니다.

시제일호 詩第一號

13인의아해 兒孩 가도로로질주하오.

(길은막다른골목이적당하오.)

제1의아해가무섭다고그리오.

제2의아해도무섭다고그리오.

제3의아해도무섭다고그리오.

제4의아해도무섭다고그리오.

제5의아해도무섭다고그리오.

제6의아해도무섭다고그리오.

제7의아해도무섭다고그리오.

제8의아해도무섭다고그리오.

제9의아해도무섭다고그리오.

제10의아해도무섭다고그리오.

제11의아해가무섭다고그리오.

제12의아해도무섭다고그리오.

제13의아해도무섭다고그리오.

13인의아해는무서운아해와무서워하는아해와그렇게뿐이모였소.

(다른사정은없는것이차라리나았소.)

그중에1인의아해가무서운아해라도좋소.

그중에2인의아해가무서운아해라도좋소.

그중에2인의아해가무서워하는아해라도좋소.

그중에1인의아해가무서워하는아해라도좋소.

(길은뚫린골목이라도적당하오.)

13인의아해가도로로질주하지아니하여도좋소.

_「오감도」,〈조선중앙일보〉(1934. 7. 24. ~ 8. 8.)

시의 분위기도 물론 심상치 않지만, 띄어쓰기를 하지 않은 형식은 정말 특이합니다. 한글의 기본이자 시의 규칙을 깬 혁신적인 면모라고 할 수 있습니다.

친구는 닮는다고 하지요? 이상의 시만큼 구본웅의 그림도 파격적인 형식을 보입니다. 한글에 맞춤법이나 띄어쓰기 같은 규칙이 있듯 서양화에는 명암, 비례, 원근과 같은 법칙이 있습니다. 대상을 똑같이 재현하기 위해 오래 전에 서양인들이 고안한 방법입니다. 〈모나리자〉를 생각해보시면 이해하기 쉬우실 겁니다. 화면을 채우는 따뜻한 빛, 부드럽게 돌아가는 얼굴과 손, 멀리 사라지는 배경 같은 요소가 전형적인 초상화의 요건이지요. 일본에서 유학까지 했던 구본웅이 이를 몰랐을 리는 없습니다. 〈친구의 초상〉을 그리기 6년 전에 그린 〈나부〉를 보면 알 수 있습니다. 그가 '초상화의 정석'을 분명히 이해하고 있었다는 것을요.

그런데 〈친구의 초상〉에서 구본웅은 명암, 비례, 원근과 같은 미술의 법칙을 전혀 따르지 않습니다. 일단 구본웅은 오른쪽 눈과 콧등을 제외

구본웅, 〈나부〉
1929년, 캔버스에 유채, 71×57.5cm
국립현대미술관

하고는 모두 어두운 그림자에 묻어 버립니다. 어떻게 생긴 것인지 잘 분간이 가지 않을 정도입니다. 도대체 어디에서 턱이 끝나고 목이 시작하는지도 불분명합니다. 이렇게 다른 부분들이 모두 어둠 속에 묻혀 침침한 데 비해 입술은 립스틱을 바른 것처럼 빨갛습니다. 목과 옷 주변은 거의 평면에 가깝습니다. 목은 원기둥처럼 돌아가야 하고, 옷은 주름 처리가 되어 있어야 마땅한데 말이지요. 턱에 비해 입술도 너무 큽니다. 코에 비해 눈도 너무 크고요. 게다가 배경에 아무것도 그리지 않아 작품이 매우 평면적입니다. 그림의 왼쪽 부분은 어디서부터가 배경이고 어디까지가 모자이고 옷인지 분간조차 안 되네요. 진득진득한 물감 터치만 보일 뿐입니다.

종합해보자면, 형식에 있어 구본웅의 〈친구의 초상〉은 이상의 「오감도」만큼이나 파격적이라고 결론지을 수 있습니다. 이상이 당연하다고 생각하던 시의 문법을 버린 것처럼 구본웅은 미술에서의 법칙을 버렸던 것입니다.

구본웅이 기존의 법칙들을 따르지 않은 것은 그가 이전의 초상화와는 다른 목적을 추구했기 때문입니다. 초상화는 역사적으로 삼차원의 인물을 이차원에 똑같이 (또는 약간씩 더 멋있고 예쁘게) 그리는 것을 목적으로 했습니다. 일종의 증명사진의 기능을 수행했지요. 대상의 외형을 충실하게 재현하는 목표를 달성하기 위해 비례나 양감과 같은 법칙들이 필요했고요. 그러나 구본웅은 모델의 외형을 똑같이 그리겠다는 목적을 갖지 않았습니다. 그러니 그 모든 법칙으로부터 자유로울 수 있었던 것이지요.

그렇다면, 구본웅의 목표는 무엇이었을까요?

저는 구본웅이 모델의 외모보다는 그가 갖는 전체적인 느낌을 표현

하려 했다는 해석이 가장 타당하다고 생각합니다. 〈친구의 초상〉은 이상의 문학작품에서 보이는 어딘지 음울하고 날카로운, 그러면서도 세련되고 현대적인 느낌을 갖고 있습니다. 그것은 모던보이 이상이 풍기는 인상이기도 합니다. 이상이 상황 자체보다는 심리 표현에 주목했던 것처럼 구본웅도 대상 자체보다는 성격을 나타내는 데 무게를 두었던 것입니다.

구본웅은 이러한 친구 이상의 느낌을 강조하기 위해 여러 방법을 사용했습니다. 먼저는 거친 붓질과 어두운 색조입니다. 어딘가 음침하고 불길한 느낌이 「오감도」를 생각나게 합니다. 삐딱한 모자, 치켜올라간 눈, 뾰족한 얼굴, 까칠한 수염 또한 유행에 따르면서도 날카로운 지성을 가진 이상을 표현하기 위해 의도적으로 선택한 요소입니다. 파이프도 마찬가지입니다. 실제로 이상은 비흡연자에 가까웠다고 전해집니다. 폐병을 앓았으니 애연가이기 힘들었겠지요. 그럼에도 파이프를 물고 있는 것은 어딘가 반항적이면서도 시대를 앞서가는 인물을 나타내기 위해 화가가 고안한 장치입니다.

배경을 생략하고 인물의 얼굴만을 클로즈업한 것도 모델에 집중하기 위해서라고 봅니다. 모델의 얼굴만을 확대해서 다른 데 눈 돌리지 않고 그의 내면에 초점 맞추기를 원했던 것이지요.

나아가 이 그림은 1930년대 모던보이의 초상화로 해석할 수도 있습니다. 구본웅과 이상을 포함한 그 시대 모던보이들의 특징을 볼 수 있기 때문입니다.

먼저 그림 속 남자의 치켜뜬 눈에서 기성 사회를 향한 모더니스트들의 불만스러운 눈빛을 읽을 수 있습니다. 뾰족한 턱선에서는 날카롭게 세태를 비판하는 면모를, 그러나 유난히 하얀 얼굴에서는 현실을 뚫고

나가지는 못하는 회피적인 태도를 봅니다. 그리고 유독 붉은 입술은 자유연애라는 이름 아래 성적으로 문란했던 그들의 퇴폐적인 생활을 유추하게 하지요. 마지막으로 어두운 색조에서 급변하는 식민지 사회 속에서 기존의 가치들과 새 가치들이 어긋나는 것을 목도하며 느꼈을 법한 불안과 염려를 느끼게 됩니다.

이렇게 우리는 한 사람의 초상화를 통해 그가 속한 시대의 단면을 읽어낼 수 있습니다. 모델을 똑같이 그리지 않았기 때문에 한 사람의 얼굴을 그 시대의 초상으로 확대해볼 수 있는 여지가 더 많이 있고요.

그래서 현대 작가가 그린 초상화를 보실 때는 그림이 모델의 외모를 얼마나 충실히 묘사했는가의 여부보다는 작가의 의도와 시대 배경을 더 열심히 살피기를 권유 드립니다. 훨씬 더 넓은 시야에서 작품을 감상하실 수 있을 겁니다.

이쾌대, 〈두루마기 입은 자화상〉
1940년경, 캔버스에 유채, 72×60cm
개인 소장

명랑한 개척 의지

그림을 함께 보면서 시작해볼까요? 한 남자가 정면을 응시하고 서 있습니다. 부리부리한 눈, 진한 눈썹, 우뚝한 코, 굳게 다문 두터운 입술을 가진 선이 짙은 남성이네요. 서양식의 중절모를 쓰고 서양식의 팔레트를 들고 있습니다. 동시에 한국식의 두루마기를 입고 한국화 붓을 들고 있네요. 재미있는 조합입니다. 그리고 그 뒤로는 푸른 하늘, 둥글둥글한 나무, 논밭, 그리고 구부러진 길 위로 머리에 짐을 이고 걸어가는 여인들이 보입니다.

그림에 대한 배경지식 없이도 손에 들고 있는 도구를 통해 이 사람은 화가임을, 그리고 '자화상'이라는 제목을 볼 때 화가가 스스로를 그린 것임을 알 수 있습니다. 이쾌대라는 사람이 그린 그림이네요.

년도를 확인해볼까요? 1940년경이라고 쓰여 있습니다. 1940년대면 그림에서처럼 외국의 문화와 한국의 문화가, 새로움과 전통이 교차하던 때이지요. 그리고 일본의 지배를 받던 시절입니다. 그런데도 화가는

우리 산천을 꽤 명랑한 색채로 표현했네요.

이 그림을 그린 화가, 이쾌대는 누구일까요? 그는 왜 굳이 밝은 모습으로 조국을 표현했을까요? 그리고 그는 왜 결연한 표정으로 붓을 들고 서 있는 걸까요?

이쾌대는 경상북도 칠곡의 이름난 부잣집 막내아들이었습니다. 성처럼 높은 담장이 5천여 평에 이르는 집을 감싸고 있었고, 그 안에는 교회, 학교, 테니스 코트가 있었다고 합니다. 그 시대에 교회, 학교, 테니스 코트라니요! 보통 부자가 아닐뿐더러 엄청 개화된 집안임을 알 수 있습니다. 할아버지 이선형는 현재 검찰총장에 견줄 수 있는 금부도사를 지냈고, 아버지 이경옥은 현재 창원 시장이라 할 수 있는 창원 현감을 지냈습니다.

이쾌대는 야구에도 재능을 보였지만, 미술에서도 특출났습니다. 휘문고보 3학년 때 그린 그림이 조선미술전람회에서 입선을 하지요. 그리하여 이쾌대는 미술에 뜻을 품고 1933년부터 일본의 제국 미술학교에서 유학을 시작합니다. 집안의 도움을 받아 경제적으로 넉넉했고, 부인과의 애정도 깊어 남부러울 것 없는 신혼 생활을 했습니다.

그러나 동시에 일본에서 그린 그림에는 식민 치하의 조선인 유학생의 고민도 담겨 있습니다. 예를 들면 〈운명〉 같은 작품이 그렇습니다. 어둡고 칙칙한 색이 주를 이루고 있고, 여인 네 명이 비탄에 잠겨 있습니다. 얼굴을 감싸고 괴로워하거나 절망 속에 말을 잃거나 얼굴을 파묻고 흐느낍니다. 이유는 뒤에 누워 있는 남성 때문입니다. 아픈 건지 죽은 건지 알 수 없지만, 의식을 잃은 채 쓰러져 있습니다. 이쾌대가 정확한 설명을 남기지 않아 다양한 추론이 가능하지만, 여기서 남성, 즉 가장의 병환이나 죽음은 조국을 잃은 것으로 풀이되곤 합니다. 그렇다면 여인들은 나라 잃은 슬픔에 빠져 있는 우리 민족으로 해석할 수 있겠지요.

이쾌대, 〈운명〉
1938년, 캔버스에 유채, 156×128cm
개인 소장

　식민 종주국 일본에서 유학을 하면서 도리어 짙어진 민족에 대한 생각은 이쾌대가 학교를 마치고 귀국하는 1938년 이후의 행보에서도 나타납니다. 일본 주도의 조선미술전람회에 참여하기보다는 신미술가협회와 조선미술문화협회 같은 단체를 새로 설립하여 민족적인 미술을 만들어보고자 애썼고, '성북회화연구소'라는 미술 교습소를 만들어 후배를 양성하기도 했습니다. 해방 후에는 좌파나 우파에 휘말리기보다는 중도를 지키며 민족이 분열되지 않고 통합되기를 바랐습니다. 이쾌대가 가장 중요시했던 것은 정치적 이념보다 민족의 부흥이었기 때문입니다.

　화가로서 이쾌대는 민족 부흥의 사명을 민족적인 미술 양식을 만드는 것을 통해 완수하고자 했습니다. 일제의 잔재를 벗은 미술, 그렇다고 식민 통치 전의 중국식 동양화도 아닌, 새로운 한국적 양식을 만들고자 노력했습니다.

　〈두루마기 입은 자화상〉에서 유독 입술을 굳게 다물고 눈을 부릅뜬 것은 민족의 미래를 개척해나가려는 화가의 사명이 담겨 있기 때문일 겁니다. 화가로서의 그의 꿈은 미술을 통해 그 뒤로 보이는 평화롭고 밝은 조국의 산천, 그리고 그 땅을 사는 우리 민족의 재기였겠지요.

　하지만 시대는 이쾌대의 편이 아니었습니다. 광복의 기쁨은 잠시, 한국은 좌와 우로 나뉘기 시작했고, 1950년 6월에 한국전쟁이 발발했습니다. 전쟁 때 이쾌대는 아픈 어머니와 만삭이었던 부인을 돌보느라 피난길에 오르지 못했습니다. 북한군은 금세 서울을 점령했고, 이름난 화가였던 이쾌대는 스탈린과 김일성 초상화를 그리는 일을 하게 되었습니다. 그리고 전쟁 발발 3개월 뒤인 9월 28일, 서울은 국군에게 수복되었습니다. 이쾌대는 국군에게 포로로 붙잡혀 포로수용소로 넘겨집니

다. 비록 총을 든 군인도, 좌파 성향을 보이던 화가도 아니었지만, 스탈린과 김일성의 초상화를 그렸다는 사실은 중죄였지요. 그것이 강요에 의해서였는지 자발적이었는지 따질 여력은 없었을 테고요.

포로수용소에 수감된 이쾌대는 아픈 어머니, 산후조리를 해야 하는 아내, 8월에 태어난 막내아들을 비롯한 자녀들을 둔 가장이었습니다. 아이들의 이름 앞에 늘 '우리'라는 말을 붙여 부르고, 부부 초상화를 그릴 때면 언제나 아내를 뒤에서 지키는 모습으로 스스로를 표현하던 따뜻하고 자상한 아버지이자 남편이었습니다. 가족을 두고 수용소에 갇혀 있어야 하는 그의 마음은 아내에게 보낸 편지에 잘 나타납니다. 그 일부를 인용해봅니다.

"오래간만에 내 소식을 알리게 됩니다. 9월 20일 서울을 떠난 후 5, 6일 동안 줄창 걷다가 국군의 포로가 되어 지금 부산 100수용소 제3실에 있습니다. (…) 신병을 앓는 당신은 몇 배나 여위지 않았소, 안타깝기 한량없소이다. (…) 한민이, 한식이, 아침저녁으로 아버지께 뽀뽀하는 우리 귀여운 수생이 그리고 우리 꼬마 한우. 생각할수록 보고싶소 그려. (…) 무엇보담도 한 푼 없는 당신 무엇으로 연명하는지 생각할수록 내 자신이 밉쌀스럽기 한량 없습니다. (…) 한동안 괴로운 생활을 우리는 잘 참고 버티어나가야겠습니다. 모든 질서가 제대로 잡힐 때까지 괴롭지만 참고 참고 아이들 데리고 줄기차게 참아 주시오. (…) 내 걱정 과히 말고 모쪼록 당신 건강에 조심해 주시오. 이곳 나의 희망은 무엇보다도 당신의 건강입니다. 아껴둔 나의 채색 등은 처분할 수 있는 대로 처분하시오.

그리고 책, 책상, 헌 캔버스, 그림틀도 돈으로 바꾸어 아이들 주리지 않게 해주시오. 전운이 사라져서 우리 다시 만나면 그 때는 또 그때대로 생활 설계를 새로 꾸며 봅시다. 내 맘은 지 금 우리 집 식구들과 모여 있는 것 같습니다."

(1950년 11월 11일)

편지에도 적혀 있듯 포로수용소에서 이쾌대는 가족들을 다시 만날 수 있으리라 생각했습니다. 지리한 전쟁이 마무리되어 나라가 다시 질 서를 찾으면 가족 모두 함께 새로운 생활을 할 수 있으리라 생각했지요.

그리고 1953년, 드디어 휴전이 되었습니다. 3년 가까운 포로 생활을 마무리하고 가족에게 돌아갈 수 있는 시간이 찾아온 것입니다. 그런데, 남북 포로 교환 협정에서 이쾌대는 가족이 있는 남한이 아닌 북한으로 가기를 택했습니다. 정말 의아한 일이 아닐 수 없습니다. 도대체 이유가 무엇이었을까요?

정확한 사유는 모릅니다. 그저 이쾌대 주변인의 증언을 통해서 그 이 유들을 추론할 뿐입니다.

어떤 이는 이쾌대가 자신의 의지와는 무관하게 친공으로 낙인찍혀 북으로 가게 되었다고 이야기하고, 어떤 이는 성북연구소 시절 김일성 장군 노래를 부르며 데생을 하였으니 공산주의에 뜻이 있었다고 추측 합니다. 또 다른 이는 스스로를 공산주의자가 아니라 민족주의자라고 부르던 그가 북으로 가다니 도통 알 수 없는 일이라고 이야기하고요. 누 구의 기억이 맞는지, 어떤 추측이 맞는지 현재로서의 우리는 알 수 없습 니다.

다만, 우리가 알 수 있는 것은 북으로 간 이쾌대의 삶과 남한에 남겨

진 가족들의 삶이 녹록지 않았다는 것입니다.

월북 직후 이쾌대는 화가로 활동했습니다. 1961년 국가미술전람회에 〈송아지〉를 출품해 2등상을 수상했다는 기록이 있습니다. 그러나 북한 정부에서 발행하는 『조선력대미술가편람』에서 이쾌대의 이름이 확인되는 것은 1962년까지입니다. 학자들은 1960년대 초에 있었던 정치 싸움에서 그가 희생된 것 같다고 추정합니다. 그 후 위천공으로 1965년에 사망했다고 알려져 있습니다. 적지 않은 유작이 있었으나 많은 미술가들이 참고품으로 가져갔고, 30여 년의 세월이 경과하는 과정에 거의 다 유실되었다고 하는데, 북한에 그의 작품이 정확히 얼마나 어떤 상태로 남아 있는지 현재로서는 확인할 수 없습니다.

남한에서 이쾌대는 1988년 월북 작가들에 대한 해금 조치가 단행될 때까지 잊혀야만 했던 화가였습니다. 학술적 연구는 물론 진행되지 못했습니다. 이쾌대가 극진히 사랑했던 아내 유갑봉 여사는 해금 조치가 내려지는 것을 보지 못하고 세상을 떠났습니다. 남편의 존재가 묵살당하는 것, 아버지가 사회적 금기 인물이라는 것이 어떤 아픔인지 우리는 상상하기 힘듭니다. 민족을 사랑했던 화가가 35년간 묻혀 있었던 것은 한국 미술사에 있어서도 정말 속상한 일입니다.

오늘을 사는 우리는 대부분 한국전쟁을 직접 겪지 않은 세대입니다. 티브이로 보는 다큐멘터리나 영화가 한국전쟁에 대한 이미지의 전부라 해도 과언이 아닙니다. 저도 그렇습니다. 한국전쟁은 실제라기보다는 가상현실에 가까웠지요. 그런데, 몇 년 전 덕수궁미술관에서 있었던 이쾌대 회고전을 보고 한국전쟁이 정말 우리 땅에서 우리 민족에게 일어났던 '실제'임을 알았습니다. 아니, 머리로만 알던 그 사실을 가슴으로 알게 되었습니다. 마음이 정말 아프고 먹먹했습니다. 전쟁이라는 것이

민족을 사랑하던 전도유망한 청년의 삶을 어떻게 망칠 수 있는지, 화목했던 가정을 어떻게 깨부술 수 있는지를 깨달았기 때문이었습니다.

많은 학자들이 이쾌대를 비롯한 월북 화가들에 대해 연구하면 좋겠습니다. 많은 기획자들이 그들에 대한 전시를 기획하면 좋겠습니다. 그리고 많은 대중들이 이에 대해 관심을 가지면 좋겠습니다. 분단의 시간이 길어질수록 더 열심을 내면 좋겠습니다. 이에 대해 이쾌대의 자화상처럼 입술을 굳게 다물고 눈을 부릅뜨는 의지를 보이면 좋겠다고 생각해봅니다.

2부

해방 직후,
'한국성'을
찾아서

박수근

김환기

유영국

이중섭

장욱진

서세옥

이응노

천경자

박수근, 〈귀로〉
1964년, 하드보드에 유채, 16.4×34.6cm
박수근미술관

朴壽根 박수근 1914~1965

선함과 진실함의 힘

다소 철학적인 질문으로 시작해볼까 합니다.

여러분은 예술의 효용성이 무엇이라 생각하시나요? 아니, 예술이 유용하긴 한가요?

제가 종종 미술사 수업을 듣는 학생들에게 하는 말이 있습니다. 미술작품 하나 더 안다고 취직이 되는 것도 아니고, 연봉이 높아지는 것도 아닌데, 이 수업을 듣는 여러분은 정말 대단한 선택을 한 거라고요. 성과 중심 사회를 살고 있는 우리가 예술을 가까이하는 것은 뜬구름 잡는 일 같을 때가 많습니다. 눈에 보이는 효과가 없으니까요.

그렇지만, 어찌 눈에 보이는 것만이 중요하겠습니까. 예술에는 눈에 보이지 않는, 그래서 더 귀한 측면이 있지요.

그것이 무엇이냐고 물으신다면, 『영혼의 미술관』의 저자 알랭 드 보통의 말을 빌려 대답하고 싶습니다. "예술에는 파악하기 어려운 일상의 진정한 가치에 경의를 표하는 힘이 있다." 네. 글자 그대로, 파악하기 어

려운 일상의 진정한 가치를 보게 하는 것. 저는 이것이 예술의 '효용성'이라고 믿습니다. 그리고 저는 박수근의 작품에서 이것을 확인합니다.

여기 우리의 옛 마을, 너무나 평범한 풍경을 담은 그림 한 점이 있습니다. 커다란 나무 주변으로 하루치 장사 후 남은 물건을 머리에 이고 가는 여인, 그 옆을 따라 가는 아이, 또 어디선가 하루를 마치고 집으로 가는 소녀가 보입니다. 평생토록 이렇게 특별하지 않은 풍경을 그린, 그래서 특별한 화가 박수근의 작품입니다.

박수근은 소재는 평범합니다. 화가 자신도 인정한 바입니다. "내가 그리는 인간상은 단순하고 다채롭지 않다. 나는 그들의 가정에 있는 평범한 할아버지나 할머니 그리고 어린아이들의 이미지를 가장 즐겨 그린다"라고 말했지요. 화가의 말처럼 작품에 등장하는 사람들은 절구질을 하거나 옷을 빨고, 노상에서 물건을 파는 등 일상적인 일을 하는 여인들입니다. 뒷짐 지고 서 있거나 앉아 있는 할아버지와 거리에서 놀고 있는 아이들도 심심치 않게 등장하고요. 박수근이 속해 있던 공동체의 사람들, 흔한 주변의 모습이었지요.

그렇다면 박수근의 작품은 왜 그리 유명할까요? 무엇이 특별할까요?

많은 사람들이 기법 때문이라 말합니다. 일리 있는 말입니다. 박수근 세대의 많은 화가들이 우리의 농촌 풍경과 한복 입은 여인들을 그렸지만, 박수근의 작업 방식은 확연히 구분됩니다. 물감을 두껍게 쌓아 올리고 그 표면을 아주 거칠게 만들었기 때문입니다. 이러한 효과를 만들기 위해 밑 작업을 하고, 요철을 주며 선을 긋고, 색을 입히며 마무리하는 과정을 거쳤다고 하는데, 밑 작업에만 여덟 겹의 물감층을 발라 올릴 만큼 더딘 방식이었습니다.

그렇게 시간과 정성이 중첩되어 형성된 화면은 마치 화강암과 같은

느낌을 줍니다. 실제로 박수근의 작품을 구매한 외국인 중에는 화강암 관련 사업을 하는 사람이 있었는데요, 이 질감 때문에 구매했다고 이야기하기도 했습니다. 아름다운 돌, '미석美石'이라는 박수근의 아호와도 참 잘 어울리는 작업이지요.

그런데 저는 특수한 기법보다 더 특별한 것은 박수근의 그림이 품은 가치라고 생각합니다. 화가 스스로 "나는 인간의 선함과 진실함을 그려야 한다는 대단히 평범한 견해를 가지고 있다"라는 말을 통해 명확히 했던 박수근 예술의 목표, 즉 '선함과 진실함'이라는 가치 말입니다.

평생 동안 박수근은 주변의 사람들을 애정 어린 눈으로 보고, 이들을 성실하고 담담하게 화면에 담았습니다. 이웃에 대한 사랑, 그리고 정직한 작업 방식. 이것이 바로 작가가 생각하는 선함과 진실함이었겠지요.

'선함과 진실함'은 박수근의 말과 그림에만 머물지 않았습니다. 그는 본인의 삶을 정말 선하고 진실하게 살아냅니다. 그의 아내, 동료 화가, 갤러리 관계자들의 증언이 하나같이 그렇습니다. 넉넉지 않은 형편에도 길거리에서 과일을 파는 노점상 할머니들을 마주칠 때마다 팔아주고, 한 분에게서만 사기가 미안해서 셋 있으면 세 분 모두에게서 사오는 사람이었습니다. 외출하기 전에는 언제나 빨래를 도와주고 때로는 밥을 해서 가장 따뜻한 아랫목에 아내의 몫을 놓아두는 남편이었고, 아이들을 위해 동화책을 손수 만들어주는 아버지였습니다. 비록 물질적으로 많이 해주지는 못하더라도 정신적으로는 행복하게 해주겠다던 젊은 시절의 약속을 눈감을 때까지 지킨 우직한 남자였지요. 우리가 박수근 작품에서 감동을 느끼는 것은 이렇게 화가의 가치관이나 작가관이 삶과 일치하기 때문이 아닐까 합니다. 우리는 이것을 '진정성'이라고 부르지요.

어쩌면 '선함과 진실함'을 그린다는 것은 박수근의 말처럼 "대단히 평범한 견해"인지도 모릅니다. 이 시대에 선함과 진실함이라니요. 사실 평범해도 지나치게 평범하지요. 진부하고, 식상하고, 낡고, 세상 물정 모르는 소리로 들리기 쉽습니다. 머리가 어느 정도 굵어진 사람이라면 모두 알 겁니다. 세상의 재물, 명예, 권력을 얻기 위해서는 영악해야 하고, 계산해야 하고, 어느 정도의 거짓말은 필요하다는 것을요.

그렇지만, 아니요. 박수근의 작품은 그러한 세상의 속삭임에 아니라고 대답합니다. 화려한 것, 힘 있는 것, 그럴듯해 보이는 것들이 아닌, '선함과 진실함'이야말로 우리가 마땅히 추구해야 할 바라고 말로, 그림으로, 삶으로 이야기합니다. 알랭 드 보통이 말하는 "파악하기 어려운 일상의 진정한 가치"가 바로 여기에 있는 겁니다. 그리고 동서고금의 많은 사람들이 박수근의 작품을 사랑하는 것은 우리가 자꾸 잃어버리는 삶의 진정한 가치를 그의 작품을 통해 다시금 상기할 수 있어서일 겁니다.

박수근 작품의 선함과 진실함을 깊이 있게 감상하고 싶은 분은 양구에 있는 박수근미술관에 방문해보시길 권해드립니다. 사실 저도 여기저기서 박수근 작품을 많이 봤지만, 정말 '와, 좋다'라고 느낀 것은 박수근미술관 방문 이후였거든요. 새소리가 들리는 널찍한 공간을 여유롭게 걸으며 작품을 천천히 보시고, 언덕 위에 자리한 박수근과 아내 김복순의 묘지에도 올라가 보세요. "박수근 화가, 김복순 전도사"라고 쓰인 묘비에는 "잘하였다 착하고 충성된 종아"로 시작하는 성경 구절이 적혀 있어요. 평생을 착실한 크리스천으로 살며 자기의 일에 열심을 다한 박수근과 사랑하는 남편을 극진히 보필한 아내가 이 땅의 여정을 마치고

박수근미술관

'본향으로 돌아가는 길'을 수놓는, 〈귀로〉와 참 잘 어울리는 구절입니다.
　미술관 곳곳을 천천히 둘러본 후 '집으로 돌아가는 길' 위에서 많은
생각을 했습니다. 내 인생에서 '선함과 진실함'을 과연 이렇게 지켜낼
지에 대해서요. 삶에서 선함과 진실함이 사라지는 것 같을 때, 눈에 보
이지 않는 가치를 다시금 붙잡고 싶을 때마다 박수근미술관을 방문해
야 할 것 같습니다.

김환기, 〈17-Ⅳ-71 #201〉(어디서 무엇이 되어 다시 만나랴 연작)
1971년, 코튼 위에 유채, 254×208cm
환기미술관

<div style="text-align: right;">
金焕基

김환기

1913~1974
</div>

무엇이 되어 다시 만나랴

요즈음 청소년들과 청년들의 꿈은 꿈을 갖는 것이라는 이야기를 들었습니다. 기성세대가 정해놓은 '성공'을 주입받으며 자란 것이 문제라고 하더라고요. '정답'이 이미 정해져 있다면, 그리고 그대로 살아야 한다면, 자신의 재능과 적성을 발견하기 어렵겠지요. 아니, 발견할 필요조차 느끼지 못하겠지요.

내가 정말 하고 싶은 것을 한다. 이처럼 달콤하면서도 어려운 일은 없을 겁니다. 내가 원하는 것을 파악하는 첫 번째 과제와, 그것을 하면서 변변한 생계를 유지하는 방편을 찾는 두 번째 과제를 해결해야 하니까요. 또는 하고 싶은 것을 하는 대신 그에 따르는 대가를 치르겠다는 배짱을 갖던가요.

여러분은 어떤가요? 정말 하고 싶은 일을 하며 살고 있나요? 다시 선택할 수 있다면, 꼭 하고 싶은 일이 있나요?

역사에 남은 훌륭한 화가들의 전기에는 "집안 반대를 무릅쓰고 그림

에 매진하였다"라는 식의 이야기가 자주 등장하는데요, 수화樹話 김환기 선생이 꼭 그러했습니다.

1913년에 태어난 김환기는 전남 신안 안좌도 대지주의 외아들이었습니다. 가족들은 모두 외아들이 아버지의 땅을 물려받아 지주로서의 삶을 이어나가리라 생각했지요. 그런데 김환기에게는 다른 꿈이 있었습니다. 그림이 너무나 그리고 싶었던 거에요. 아버지는 당연히 안 된다고 했지요. 어느 부모가 흔쾌히 허락하겠습니까. 자식이 평탄한 길을 버리고 가난한 화가의 길을 간다는데요. 그래도 김환기의 의지는 확고했습니다. 결국 설득 끝에 일본으로 그림을 공부하러 떠났지요. 그리고 동경의 미술학교에서 진보적인 선생님, 동료 들과 함께 작품 활동을 펼쳤습니다.

학업을 마친 김환기는 1938년쯤 귀국하여 본격적인 화가로서의 생활을 시작했습니다. 시국이 평탄하지 않던 1950년대에도 폭발적으로 그림을 그렸고, 당시 미술의 중심으로 여겨졌던 프랑스 파리에서도 작업을 계속 했습니다. 사물을 단순화시키되 형태를 완전히 잃어버리지는 않는 개성 있는 화면이 탄생한 것이 이 무렵입니다. 이 시기 특히 많이 그린 것이 백자, 매화와 같은 전통 소재와 산, 하늘, 달과 같은 한국의 자연인데요, 〈항아리와 매화가지〉에서도 이런 소재가 보이지요. 김환기가 자주 사용하는 특유의 푸른색도 이때 나타났습니다.

그림에서는 이렇게 김환기만의 스타일을 정립하는 성과를 얻었지만, 정작 생활은 어려웠습니다. 한국에 있을 때는 대학에서 학생들을 가르쳤지만 월급은 제때 나오지 않았습니다. 그림도 팔리지 않았습니다. 먹고 살기 모두 어려운 데다 그나마 동양화가 더 인기 있던 때였거든요. 현대미술의 중심지인 프랑스로 갔지만, 당장 눈에 보이는 성과가 나타나

지는 않았습니다.

이후 1963년 뉴욕으로 이주하면서 그의 스타일은 한 차례 크게 변합니다. 매화나 항아리와 같은 사물이 화면에서 사라지고, 완전한 추상의 화면이 시작되었습니다. 〈어디서 무엇이 되어 다시 만나랴〉처럼요.

〈어디서 무엇이 되어 다시 만나랴〉를 그릴 당시 김환기는 한국에 있는 지인들을 많이 그리워했는데요, 그 마음을 그림에 담았습니다. "내가 찍은 점, 저 총총히 빛나는 별만큼이나 했을까, 눈을 감으면 환히 보이는 무지개보다 더 환해지는 우리 강산…"이라는 그의 일기 속 구절은 화가의 마음과 그림의 내용을 일러줍니다. 무수히 많은 점들은 그리운 사람들인 셈입니다.

한편 이 점들은 밤하늘의 별과 같은 느낌도 줍니다. 사진으로는 다 느끼기 힘들지만, 2미터가 훨씬 넘는 작품 앞에 서면 깜깜한 우주에 들어와 반짝이는 별을 보는 것 같은 기분이 들곤 합니다. 엉뚱한 감상은 아닙니다. 작가기 이 작품을 그리기 전해인 1969년에 미국이 아폴로호를 달로 쏘아 올리는 역사적인 사건이 있었습니다. 인간이 최초로 달에 착륙한 순간이었지요. 뉴욕에서 김환기는 이 장면을 티브이로 인상 깊게 봤습니다. 그리고 광활한 우주를 한번 그려봐야겠다고 마음먹었지요. 〈어디서 무엇이 되어 다시 만나랴〉를 비롯하여 1970년대에 그린, 무수한 사각형의 점이 거대한 화면에 촘촘히 박힌 작업은 그의 우주에 대한 관심이 반영된 것이라고도 볼 수 있습니다.

이 작품들이 지금은 세계 경매시장에서 한국 현대미술 최고가를 연일 갱신하며 상한가를 달리고 있습니다. 그런데 당시에도 주목을 받았냐 하면, 전혀 그렇지 않았습니다. 한국에서는 1970년에 전시되면서 국내 젊은 작가들에게 많은 영감을 주었지만, 김환기가 거주하던 뉴욕에

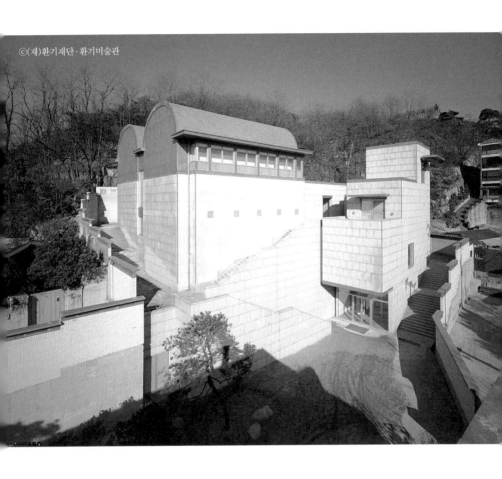

환기미술관

서는 미지근한 반응이었어요. 1970년 뉴욕에서는 〈어디서 무엇이 되어 다시 만나랴〉와 같은 거대한 추상이 이미 서서히 저물고 있었거든요. 1950년대 중반부터 1960년대에 이르기까지 마크 로스코와 같은 거대한 사각형의 색면 추상이 각광을 받은 직후라, 보다 새로운 스타일의 작품들에 관심을 기울이고 있을 무렵이었습니다.

물론, 미국 화가들의 추상과는 다른 김환기만의 느낌이 포착되면서 〈뉴욕타임즈The New York Times〉나 미술 전문 잡지인 〈아트 뉴스ARTnews〉에 소개되기도 했습니다. 작품도 한두 점씩 팔리기 시작했고요. 이것이 1973년이었습니다. 그런데 김환기는 작품에 대한 호응이 생겨나자마자인 1974년에 사망했습니다. 목 디스크 수술을 받았는데요, 수술은 성공적이었지만, 너무나 허망하게도 병상 침대에서 낙마하여 유명을 달리하고 맙니다.

요즘 김환기는 너무나 유명하고, 미술사적 가치도 인정받고, 작품도 높은 값에 판매되지만, 정작 김환기의 삶은 쉽지 않았습니다. 살아생전에는 그림이 잘 팔리지 않았고, 파리와 뉴욕 미술계에 도전장을 내밀었지만 성과는 미미했습니다. 탄탄해 보이는 지주의 삶을 버리고 어떤 것도 보장되어 있지 않는 화가의 길을 자신 있게 택했지만, 뜻대로 살아지지는 않았던 것이지요.

그래도 바라던 작가로 평생을 보냈다는 점에서 김환기는 행복했을 것 같습니다. 제 관점에서는 좋아하지 않는 일을 하고 돈을 많이 버는 것보다는 조금 부족해도 열정을 갖고 있는 일에 평생을 바치는 것이 더 '성공'한 인생인 것 같고요.

부암동에는 환기미술관이 있습니다. 김환기의 거대한 추상 화면에 잠기고 싶으신 분, 그를 더 가까이 느끼고 싶은 분에게 방문을 추천합니다.

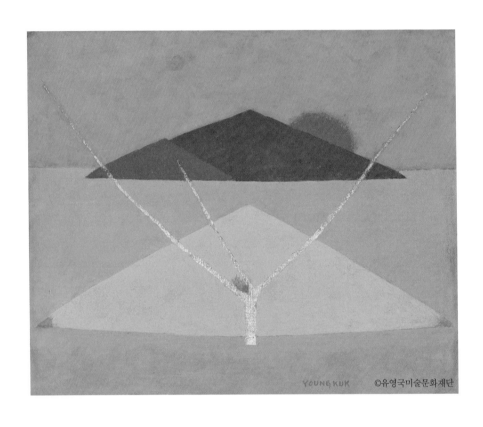

유영국, 〈work〉
1980년, 캔버스에 유채, 53×65cm

<div align="right">

劉永國 유영국 1916~2002

</div>

현실에 발붙인 추상

여러분은 화가가 되기 위한 요건이 무엇이라 생각하시나요? 천부적 재능? 섬세한 감성? 예민한 기질? 여러 가지가 있을 수 있지만, 저는 미술사를 공부하면서 역사에 남은 많은 화가들이 기본적으로 '성실'이라는 덕목을 갖추고 있음을 봅니다. 소위 화가라 하면 낮에는 빈둥거리다가 저녁쯤 술을 곁들이며 감흥에 취해 그림을 그리는 사람이라고 생각하곤 하지만, 그렇지 않은 경우가 대부분입니다. 우리가 알고 있는 많은 화가들은 작품에 대해 진지한 고민을 토대로 치열하고 꾸준히 그림을 그려서 대가의 반열에 올랐거든요. 지금 함께 살펴볼 유영국도 평생토록 매우 성실하게 그림을 그린 작가입니다.

김환기와 함께 한국의 추상을 열었다고 평가받는 유영국은 1916년 경북 울진의 유복한 집안에서 태어났습니다. 일본에서 유학도 했지만, 해방과 한국전쟁으로 이어지는 사회적 변혁은 그를 그림을 계속 그리기 힘든 상황으로 내몰았습니다. 태평양전쟁이 한창이던 1943년에 한

국으로 돌아와서 해방이 될 때까지는 고기잡이 어선을 타는 일로 생계를 유지했고, 한국전쟁 때는 양조장을 경영하며 가족을 부양했습니다. 이렇게 생활을 위한 일을 하면서도 틈틈이 그림을 그렸지요. 직장이 있는 분들은 아실 겁니다. 보통 열정으로는 본업 외에 또 다른 일을 하는 것이 불가능하다는 것을요.

다행히 양조장을 하며 만들었던 술이 인기가 있었고, 이것이 해방 후에 유영국이 작업에 몰두할 수 있는 경제적 기반을 만들어주었습니다. 그 뒤로 유영국은 아침부터 저녁까지 그림을 그렸습니다. 아침 7시에 일어나서 8시부터 11시 반까지 그리고, 점심 식사 후 다시 2시부터 6시까지 작업에 매진하는 것이 반복되는 그의 일과였습니다. 직장인들의 공식적인 근무시간이 9시부터 6시까지 정해져 있듯이 화가들은 스스로 일하는 시간을 정해 지키는 경우가 많습니다. 자발적으로요. 자신의 일에 대한 열정도 대단하고, 자기 경영에도 뛰어나다고 할 수 있지요.

조금은 안정된 기반 위에서 성실하게 작업하며 탄생한 것이 〈work〉와 같은 그림입니다. '작품'이라는 다소 불친절한 제목을 달고 있는 데다 대상이 무엇인지 정확하게 그리지 않아 추상이라고 말하긴 하지만, 그래도 무엇을 그린 것인지 유추해볼 수 있습니다. 검정색 선은 나뭇가지인 것 같고, 붉은색 타원은 태양인 듯하지요. 상단이 노란색인 것을 보면 노을 지는 풍경이 아닌가 생각하게 됩니다. 화면 대부분을 차지하는 녹색은 산의 모습이겠고요. 이 중 특히 산은 유영국이 2002년 작고하기까지 천착하는 주제가 됩니다.

유영국이 처음부터 자연을 암시하는 그림을 그렸던 것은 아닙니다. 일본에서 유학할 때는 완전한 추상미술에 매료되어 사각형이나 원과 같은 기하학적 요소를 사용한 추상 작품을 그렸습니다. 재료에 대한 실

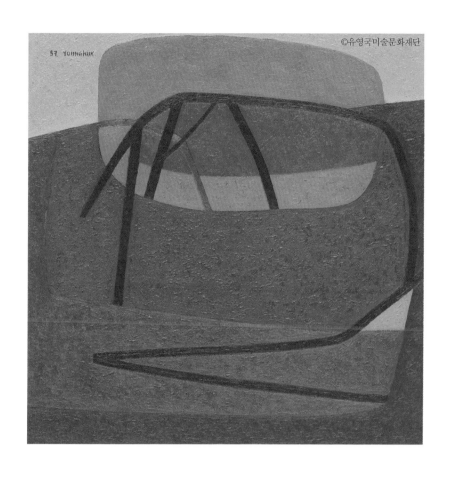

유영국, 〈work〉

1957년, 캔버스에 유채, 101×101cm

유영국, 〈work 404-D〉

1940년(유리지 재제작 2002년), 혼합 재료, 90×74㎝

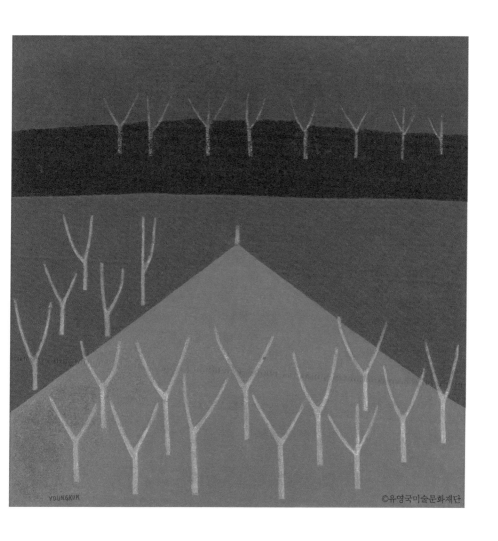

유영국, 〈work〉
1979년, 캔버스에 유채, 105×105cm

험도 동시에 진행해서 캔버스에 유채가 아닌, 나무나 합판과 같은 다양한 재료를 사용했습니다. 〈work 404-D〉가 그때 제작한 작품이지요. 사각형과 선으로만 이루어진 추상에 입체감이 도드라지는 형태를 볼 수 있습니다.

그러나 귀국한 후에 유영국은 한국이 아직은 완전한 추상 작품을 할 만한 상황이 아니라는 것을 깨닫게 됩니다. 해방과 전쟁 사이에서 생존 자체가 급박한데, 현실과 동떨어진 추상을 한다는 것은 이해받지 못하는 형편이었거든요.

유영국은 일본에서 실험하던 동그라미와 사각형으로 된 화면 대신 한국의 자연, 특히 산을 작품에 편입시키기 시작했습니다. 그러나 추상에 대한 욕구도 완전히 포기하지는 않았습니다. 그래서 산을 사실적으로 그리지 않고 단순화시켜서 삼각형으로 그렸던 것이죠. 산이라고 꼭 초록색으로 그리지도 않았고요. 산의 형태와 색채를 변형시켜서, 구상이면서도 추상적인 유영국 특유의 작업이 정립되었습니다. 그리하여 '추상화의 대가'라는 수식어와 '산의 화가'라는 별명이 유영국에게 동시에 수여되었습니다. 지혜로운 절충안을 내놓음으로써 위기를 기회로 역전시켰던 것이지요.

저는 유영국 작가의 모든 작품을 좋아하지만, 특히 말년의 작품을 보면 그의 열정과 성실함에 존경을 표하게 됩니다. 유영국은 만 61세였던 1977년 이후부터는 심장박동기를 달고 살아야 했습니다. 이후로 타계할 때까지 25년 동안 8번의 뇌출혈, 27번의 병원 입원 생활을 계속했습니다. 협심증, 심근경색, 고관절 등 중대한 수술을 수차례 받아야 했고요. 이렇게 건강은 점점 악화되어 갔지만, 그는 붓을 놓지 않았습니다. 앞의 그림과 같은 후반의 작품들은 악조건 속에서도 의지를 갖고 그림

에 매달린 결과물입니다.

유영국을 보면서 저는 화가의 재능이란 천부적인 기술이 아니라, 그림에 대한 열정, 그리고 그의 부산물인 성실함이라는 생각을 더욱 강하게 하게 됩니다. 그림을 잘 그리는 테크닉은 훈련하면 어느 정도 능숙해질 수 있습니다. 그렇지만, 반복되는 어려움을 극복하면서도 그림을 계속 그리기를 택하는 것, 즉 그림에 대한 열정은 학습에 의해서는 생길 수 없는 것이지요. 그리고 진정한 열정은 들끓는 마음에 그치지 않고 성실하게 손과 발, 그리고 머리를 움직이게 합니다.

유영국의 작품을 직접 본 사람들과 이야기를 나눠보면, 공통적으로 색감에 큰 감동을 받았다는 말을 하더라고요. 저 역시 동의합니다. 색 하나하나에 깊이가 있고, 그 색들의 병치는 놀랍도록 세련됩니다. 전시실 조명에 반짝이는 물감의 결까지 모두 작품이고요. 석사 논문을 유영국으로 썼던지라 그의 그림을 사진으로 셀 수 없이 봤음에도 작품을 실제로 마주할 때마다 말을 잃게 되더라고요. 색채가 주는 감동은 그렇게 진합니다. 어쩌면 유영국의 진짜 주제는 산이 아니라 색이었을지도 모르겠습니다.

그런데 참 안타깝게도 유영국의 색채를 인쇄물로 다 담기에는 한계가 있습니다. 아무리 좋은 인쇄물도 작품을 대면하는 것에 견줄 수 없더라고요. 그래서 유영국의 작품은 반드시 직접 보시기를 강권합니다. 깊은 감상을 하고, 진한 감동을 느끼기 위해서요. 그것이 우리가 미술관에 발걸음하는 처음이자 마지막 이유일 테니까요.

이중섭, 〈도원〉
1953년경, 종이에 유채, 65×76cm

李仲燮

이중섭

1916~1956

밝은 슬픔

옆에 보시는 작품은 이중섭의 〈도원〉입니다. 1953년 무렵에 그린 그림이에요. 화면 안에서 네 아이가 나무에 매달려 천진난만하게 복숭아를 따 먹고 있습니다. 노란색, 푸른색, 녹색과 붉은색 등 밝은 색채가 주조를 이루고, 구불구불한 선에서는 율동감이 느껴집니다. 인물 표현이 눈에 뜨이는데요, 아이 모두 옷을 입지 않은 채 눈을 감고 있습니다. 순진무구한 어린아이의 세계를 표현하기 위한 화가의 의도가 들어 있지요. 과연 작품 제목처럼 평화롭고 풍요로운 무릉도원의 모습입니다.

〈도원〉은 주제나 표현 방법 모두 밝은 작품입니다. 그런데 여러분 혹시 그런 적 있으세요? 정말 맑은 날인데 마음은 너무 슬플 때요. 이중섭의 그림이 그렇습니다. 그림을 그렸던 화가의 심정을 알면 이 밝은 그림이 참 슬퍼 보입니다.

이중섭은 1916년, 평안남도 평원군에서 여유 있는 집안의 막내아들로 태어났습니다. 천석지기에 약간 못 미치는 지주 가문이었고, 외가도

경제력이 있었다고 합니다. 형과는 11살, 누나와는 10살 차이가 나는 막내였지요. 아버지는 이중섭이 어렸을 때 돌아가셨지만, 할아버지와 어머니 밑에서 부족할 것 없이 자랐습니다. 이중섭의 어머니는 감각이 매우 뛰어나 꽃과 나무도 잘 키우고, 재래식 과자 만들기, 바느질, 수놓기에도 일가견이 있었다고 전해집니다.

어릴 때부터 그림 잘 그리기로 소문났던 이중섭은 미술을 본격적으로 공부하기로 결심합니다. 그 당시 재능 있던 여느 화가들처럼 그도 일본으로 떠났지요. 그리고 그곳에서 인생에서 가장 중요한 만남을 갖습니다. 바로 아내 마사코를 만나게 된 것입니다. 이중섭의 2년 후배였고, 일본 미츠이 그룹 계열사인 일본창고주식회사 사장의 외동딸이었습니다. 식민지 종주국 일본의 준재벌집 외동딸과 피지배국 조선인 화가의 사랑이라… 어째 예감이 썩 좋지 않지요?

연애 시절 이중섭은 연인 마사코에게 그림엽서를 많이 보냅니다. 90점이 넘는 양으로 모두 직접 그리고 쓴 것이었어요. 마사코가 발가락을 다쳐서 이중섭이 치료해주는 모습과 같은, 둘 사이의 소소한 이야기가 담겨 있습니다.

그러던 중 태평양전쟁이 점점 격렬해져 이중섭은 한국으로 돌아옵니다. 그리고 놀랍게도 1945년 5월, 마사코가 일본에서 한국으로 건너옵니다. 둘은 결혼식을 올리고, 원산에서 아들 둘을 낳고 닭을 치고 그림을 그리며 소박하고 행복하게 살았습니다. 이때 이중섭은 마사코에게 '남덕'이라는 이름을 지어주는데요, 남쪽에서 온 덕 있는 여인이라고도 하고, 더덕더덕 아들딸 낳아 살자는 뜻이라고도 합니다.

그러다 1950년 한국전쟁이 일어나 이중섭 가족도 피난길에 오르게 됩니다. 부산을 거쳐 제주도로 이주하지요. 시국은 어지러웠지만 가족

이중섭, 〈발을 치료하는 남자〉
1941년 6월 4일, 종이에 잉크·수채, 14×9cm

과 함께 있었기에 훗날 그는 이 시절을 굉장히 행복하게 회고합니다.

그러나 1952년, 이중섭의 슬픔이 시작됩니다. 일본에 있던 장인의 죽음으로 처가에서 보내오던 지원이 끊기고, 설상가상으로 아내와 아이들이 결핵에 걸립니다. 이중섭은 어쩔 수 없이 처자식을 일본으로 보냅니다. 처가에 가면 먹을 것 걱정 없이 병을 잘 치료할 수 있으리란 생각에서였죠. 가족을 떠나보내는 아버지의 마음이 말이 아니었겠지만, 곧다시 함께할 수 있으리라는 믿음으로 버텼습니다.

1953년 무렵 그린 〈도원〉은 이런 배경에서 탄생한 그림입니다. 아이들이 걱정 없는 무릉도원에서 건강하고 즐겁게 지내기를 바라는 아버지의 마음이 묻어나지요. 다시 네 가족이 만나 행복하게 사는 꿈도 담겨있고요.

그러나 시대는 이중섭의 편이 아니었습니다. 1955년, 일본에 갈 차비를 마련하기 위해 야심차게 준비한 전시회는 서울과 대구에서 모두 성과를 거두지 못합니다. 아니, 얼핏 보면 성공이었습니다. 그의 작품 한점은 당시의 쌀 3가마니, 당시 대학교수 석 달 치 월급이었습니다. 미도파백화점에 있는 미도파화랑에서 45점을 전시했는데, 전시 중에 20점정도가 판매되었어요. 쌀 10가마니 값만 있으면 일본에 다녀올 수 있는데, 60가마니어치의 그림이 팔린 것이지요. 이중섭은 관람객이 그림을살 때마다 고맙다며 큰절을 했습니다. 그런데 왜 실패냐고요? 대부분 외상으로 팔았기 때문입니다. 전시회장에서는 '내가 사겠소'라고 말하고, 정작 그림 값은 내지 않았던 것이지요.

절망한 이중섭은 남은 그림을 가지고 대구로 가서 전시회를 열었습니다. 결과는 좋지 않았어요. 서울 전시 때 당국이 춘화라며 철거를 요청한 은종이 그림 3점이 미국인에게 팔렸지만, 재료가 담뱃갑 속지이고

이중섭, 〈돌아오지 않는 강〉
1956년, 종이에 연필과 유채, 18.8×14.6cm
임옥미술관

작품 크기도 작아 비싸게 받을 수 없었습니다.

여비를 마련하기 위해 모든 것을 쏟아부었던 전시회가 실패하자 이중섭은 절망합니다. 삶에 대한 의욕을 모두 잃어버리고 방황하지요. 독보적으로 왕성한 활동을 하던 화가였는데 그림 그리는 시간도, 작품 수도 현저히 줄어들었습니다. 가족을 만날 희망이 꺾임과 동시에 작품을 그릴 동기를 잃은 것이었습니다.

이중섭의 마지막 그림 중 하나가 앞에 보시는 〈돌아오지 않는 강〉입니다. 〈도원〉을 그리고 3년 뒤의 그림입니다. 비오는 날, 남자는 집에서 힘없이 앉아 하늘을 하염없이 바라보고 있네요. 아마도 저 멀리 있는 여인이 어서 내게 돌아오기를 바라고 있겠지요. 〈도원〉에서 보던 다채로운 색은 사라지고 무채색만 보입니다. 이중섭 작품의 특징인 힘찬 필치에서 느껴지던 박력도, 즐겁고 명랑한 분위기도 보이지 않습니다. 같은 작가의 작품이라 말하기 어려울 만큼 어두워졌습니다.

이중섭은 이 그림을 벽에 걸어 두고 그 아래 아내의 편지를 뜯지 않은 채 붙여놓았다고 합니다. 아내의 편지가 오기만을 학수고대하던 이전의 모습은 온데간데없어졌지요. 다시 만날 수 있다는 희망을 모조리 잃었기 때문일 겁니다.

건강도 급격히 악화되었습니다. 영양부족과 극도의 쇠약으로 간간이 정신 분열 증세를 보이기 시작했습니다. 1956년 7월에 성가병원 정신과에서 한 달여 입원 치료를 받았고. 수도육군병원 정신과에 입원했으며, 다시 성베드로병원으로 옮겼다는 기록이 있습니다. 서울로 올라와 청량리 뇌병원에 입원했는데 몇 번의 발작을 일으켰다는 기록도 남아 있어요.

마지막은 적십자병원이었는데요, 이 병원에 입원했을 때 "남덕이 미

위”라고 비명을 지르며 시멘트 바닥에 주먹을 비비는 사건도 있었다고 합니다. 그리고 1956년 9월 6일 11시 40분, 간염으로 인해 복수가 차올라 사망합니다. 무연고자로 세상을 떠났기 때문에 이중섭의 시신은 시체실에서 3일 동안 방치되었고, 병원 침대에는 밀린 병원비 계산서가 붙어 있었습니다. 소식을 뒤늦게 안 동료 화가들이 시신을 찾아 화장하여 유골의 반은 아내에게 보내고, 나머지 반은 망우리 공동묘지에 안장시켰습니다. 힘찬 필치, 약동하는 색채, 폭발하는 열정으로 그림을 그렸던 화가 이중섭은 이렇게 아스라졌습니다.

이중섭의 삶을 생각하면 슬픕니다. 그가 바라는 도원은 그저 가족과 같이 있는 것뿐이었는데, 그 소박한 꿈마저 이룰 수 없게 만든 시대가 야속할 뿐입니다.

이중섭이 죽기 얼마 전, 대구 전시 때 이중섭의 은종이 그림 3점을 사 갔던 미국인이 뉴욕의 현대미술관에 작품을 기증하고 싶다고 의뢰했습니다. 그리고 미술관 관계자들은 이 그림에 좋은 평가를 내리며 소장을 결정했습니다. 혹시 이중섭이 이를 알았더라면 희망을 품고 조금 더 버틸 수 있었을까요? 역사에 만약은 없다지만, 괜한 상상을 통해서라도 아쉬움을 달래보고 싶습니다.

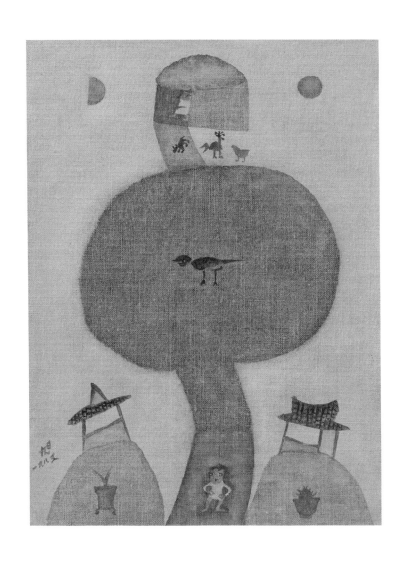

장욱진, 〈도원: 나무〉
1985년, 캔버스에 유채, 42×32cm
장욱진미술문화재단

張旭鎭

장욱진

1917~1990

나는 심플하다

또 다른 〈도원〉으로 글을 열어볼까 합니다. 이번에는 장욱진이 그린 〈도원〉입니다. 김환기, 유영국, 이중섭과 또래인 장욱진은 그들처럼 일본에서 유학하며 그림을 배웠습니다. 그리고 한국으로 돌아온 직후에는 잠깐 동안 이들과 함께 활동하기도 했지요.

일단 그림을 보겠습니다. 어떠세요? 특이하면서도 재미있지요? 바로 앞에서 이중섭이 그린 〈도원〉을 보았는데요, 장욱진의 버전은 또 다릅니다. 캡션 없이 그림만 봐도 누가 그린 그림인지 알 수 있는 것이 이름난 화가들의 특징이라 할 수 있을 텐데, 장욱진도 '개성'하면 빼놓기 힘든 작가입니다. 〈도원〉에서도 장욱진만의 특징이 한껏 드러납니다.

가장 큰 특징은 마치 아이가 그린 것 같다는 것입니다. 작품의 구도도, 대상의 형태나 묘사 방식도 우수하다고 말하기는 힘듭니다. 형태를 정확하게 그려보겠다거나 세부 묘사를 잘 해보겠다거나 하는, '내 그림 실력을 뽐내보겠다'라는 포부가 전혀 보이지 않아요. 얼굴을 그릴 때도

바탕칠 한 번, 눈 코 입 머리카락 쓱쓱 그리고는 끝이지요. 〈도원〉도 어딘가 어설퍼 보이기도 하면서 천진난만한 느낌이 들지요?

그리고 구성이 단순합니다. 작품에 등장하는 인물이나 사물이 많지 않아요. 심지어 '도원'인데도 별거 없어요. 초가집, 아내, 아이, 닭, 나무, 까치, 그리고 정자 아래 화분에 심긴 난 두 개. 이게 전부입니다. 그나마 여타 작품보다 꽉 채운 편입니다. 〈도원〉에 등장하는 것들은 장욱진 화백이 즐겨 그리던 소재인데요, 이 중 작가의 소유라고 할 만한 것은 더욱 적습니다.

마지막 특징은 작품의 크기가 작다는 것입니다. 화가의 명성에 어울리지 않는다는 생각이 들 만큼, 깜짝 놀라게 작아요. 언제나 30센티미터 내외의 캔버스를 사용했거든요. 많은 화가들이 어느 정도 여유와 자신감이 생기면 큰 캔버스를 사용하는 것을 생각하면, 이는 정말 특이합니다.

단순하고, 소박하고, 작은 그림. 장욱진은 타계할 때까지 줄곧 이런 그림을 그렸습니다. 그야말로 욕심 없는 그림이에요. 마음에 번잡한 것을 모두 내려놓고, 몸에 힘을 쫙 빼고 그린 그림이요.

그림도 그렇지만 화가 자신도 참 세속적인 욕심이 없던 사람이라고 합니다. 장욱진 화가가 술만 마시면 하던 말이 "나는 심플하다"였어요. 여기저기 간섭하지 않고, 더럭더럭 많이 갖지 않고, 이것저것 욕심부리지 않겠다는 작가의 소신을 표현한 말입니다.

그리고 장욱진은 소신대로 살았습니다. 해방 후에 국립중앙박물관에 취직했지만 2년 만에 사임했고요, 이후 서울대학교 미술대학 교수직도 그만둡니다. 다들 부러워하는 공무원과 교수 자리를 마다한 것은 그림에 몰두하기 위함이었습니다. 좋아 보이는 것이라고 해서 손에 다 움켜쥐지 않고, 자신이 꼭 하고 싶은 것, 꼭 해야 하는 일만 붙잡는 태도를 볼

수 있습니다.

그림의 크기가 작은 것도 자신이 작업하기 편하다고 생각하는 만큼, 딱 그만큼을 지켰던 것이지요. 그것도 평생이요.

그림에 삶을 바쳤지만, 막상 작품을 통해 입신양명하겠다는 마음도 없었던 것 같습니다. 자기 그림을 맘에 들어 하는 사람에게는 그냥 나눠 주기도 했다고 해요. 계약서를 쓰고 읽는 것도 싫어해서 전시회를 여는 것에도 별 열의를 보이지 않았고요.

돈에 대한 욕심도, 명예에 대한 집착도 없는 장욱진을 지인들은 '발을 삐끗해서 지상에 내려온 도인'으로 여겼대요. 속세에 별 뜻 없어 보이는 장욱진의 동화와 같은 그림을 '탈속의 미학'이라는 멋 부린 말로 부르기도 합니다. 화가의 성품과 그림이 참 많이 닮았지요.

어떻게 장욱진은 이렇게 독자적인 그림 스타일을 개발할 수 있었을까요? 제가 내린 결론은 가장 자기스러운 그림을 그렸기 때문이라는 겁니다. 자기 성격대로, 자기 생긴대로 그림을 그린 것이지요. 장욱진의 작품을 보면 '가장 창의적인 것은 결국 가장 나다운 것'이라는 말이 참말이구나 싶습니다.

이와 관련된 일화를 하나 소개하고 싶습니다. 장욱진이 어느 날처럼 지인들과 술자리를 갖던 날이었습니다(장욱진은 굉장히 술을 좋아했어요). 그날은 이야기가 생계에 관한 쪽으로 흘러 월급의 높고 낮음에 대한 이야기를 하게 되었대요. 한참을 듣던 장욱진은 술을 들이켜더니 "비교하지 말라!" 버럭 소리쳤다 합니다. 연륜 있는 화가가 후배들을 향해 내지른 충고였지요. 삶도 그림도 남과 비교하지 말고 제 갈 길을 곧게 가라는 거지요.

사실 그도 1960년대 초에 잠깐 당시 엄청나게 유행하던 추상화를 그

린 적이 있습니다. 즐겨 그리던 까치나 나무는 온데간데없이 점과 색으로만 이루어진 꽤 큰 그림을 그렸어요. 하지만 잠시 시도하다 그만두고, 다시 본연의 그림으로 돌아옵니다. 추상이 체질에 맞지 않는다는 것을 알게 된 것이겠지요. 아무리 유행이라 해도 내 것이 아니라 생각하여 버렸던 겁니다. 남들을 흘끗거려봤자 별것 없다는 사실을 이때 체득한 게 아닐까 싶습니다.

그가 남을 계속 의식했다면, 그리고 대세를 따르고자 했다면, 개성이 한껏 묻어나는 그 특유의 그림들은 나오지 않았을 겁니다. 남과 비교하지 않는 것. 나다움을 유지하며 뚝심 있게 가는 것. 이것이 장욱진이 자신의 스타일을 구축하고, 또 유지할 수 있었던 비결인 것 같습니다.

인생도 마찬가지겠지요. 남과 비교해서는 괴로움만 더할 뿐, 나답게 살기 힘들 겁니다.

양주에는 장욱진미술관이 있습니다. 푸른 산 아래 새하얗게 지어진, 작지만 아름다운 공간입니다. 미술관 공간, 주변 환경, 그림이 모두 정말 '장욱진스럽게' 잘 어우러져서 작가를 더 잘 느낄 수 있어요. 저는 이곳에서 장욱진의 그림을 보니, 숨통이 트이는 선선한 바람 같은 것이 느껴지더라고요. '뭘 그리 아등바등 움켜쥐려 애쓰나, 힘 빼고 살자' 싶은 마음도 들었고요.

글을 마무리하면서 장욱진 화가가 남긴 말을 들려드리고 싶습니다.

"내가 꾸는 꿈의 세계는 좀 다르다.
나의 꿈속엔 나만의 동산이 있다.
나무가 서 있고 그 나무 위에 집이 있고
송아지와 개가 있고 하늘엔 해와 달이 있다.

새해에도 나는 나의 동산에 살며 마냥 행복할 것이다."

여러분은 여러분만의 동산을 갖고 계신가요? 그 동산은 어떤 모습인 가요? 그곳은 무엇으로 채워져 있나요?

나만의 동산을 가꿀 수 있기를, 그 동산이 가장 나다운 모습이기를, 무 엇보다 그럴 수 있도록 소유所有가 아닌, 소유少有를 추구하는 모습이기 를 바라봅니다.

서세옥, 〈점의 변주〉
1959년, 닥지에 수묵, 95×73.5cm
국립현대미술관

서세옥
徐世鈺
1929~2020

본질에 충실한 혁신

이제 한국화 이야기를 해볼게요. 요즘에는 미술 재료나 형식이 워낙 다양해서 구분이 모호해졌지만, 과거에는 서양화와 동양화를 꽤나 또렷하게 구별했습니다(요즘도 여전히 대학에서는 한국화과와 서양화과를 나누어 뽑지요). 종이, 먹, 분채를 이용한 것을 동양화, 그리고 캔버스, 유채 물감, 기름 등을 사용한 것을 서양화라고 부른 것입니다. 동양화 중에서 한국 사람이 그린 것을 한국화라고 부르고요.

동양화나 서양화가 상대적인 개념이라는 점, 그리고 재료적인 차이가 둘을 구분하는 주된 요소였다는 점을 염두에 두고 한국화 이야기를 시작할게요.

앞으로 세 번에 걸쳐 한국화를 볼 텐데요, 가장 먼저 서세옥의 작품을 함께 살펴보겠습니다.

옆의 그림은 서세옥 작가가 서른 살에 그린 〈점의 변주〉입니다. 우리가 보통 한국화라고 하면 떠올리는 그림과는 사뭇 다릅니다. 자연을 그

린 산수화도, 새와 꽃을 그린 화조도도, 인물화나 풍속화도 아니니까요. 그렇다고 궁중화나 민화도 아니고요.

한국화는 언제나 산이나 강, 꽃이나 새, 인물을 담았습니다. 물론 대상을 보고 그리지 않았고, 닮게 그리는 게 목표도 아니었지만, 알아볼 수 있는 형상이 반드시 등장했습니다. 그러나 서세옥은 우리의 이러한 오랜 전통, 딱딱한 규범을 깹니다. 그는 먹으로 점만 찍습니다. 그래서 우리가 〈점의 변주〉에서 볼 수 있는 것은 먹의 번짐과 농담濃淡(짙음과 옅음)뿐입니다. 그야말로 '점의 변주'뿐이지요.

파격이었습니다. 동양화단이 특히 보수적인 성향이 짙고 전통을 몹시 중요시하는 점을 생각하면, 가히 '용기'라 말할 수 있을 겁니다. 그리고 바로 이것, 과거와는 다른 한국화를 그렸다는 사실이 서세옥을 독보적인 작가의 자리에 올려놓았습니다.

그런데 재미있는 것은 서세옥이 혁신을 이룬 방법입니다. 우리 그림에서 점을 찍는 방법, 그리고 먹을 사용하는 방법은 언제나 그림을 좌우하는 핵심적인 요소로 여겨져 왔어요. 점을 어떻게 찍고 먹의 농담을 어떻게 조절하느냐에 따라 '준법皴法'이라 부르는 여러 독창적 방식들도 발명되어 왔습니다. 서세옥은 이렇게 한국화의 핵심 중의 핵심을 간파하고, 거기에 집중하여 한국화에 변혁을 가져온 것이지요. 한국화에서 엄청난 혁신을 이룬 것이 알고 보면 한국화의 본질을 꿰뚫은 결과라는 사실이 아이러니컬하면서도 재미있습니다.

사실 파격이나 개혁을 논하기에 서세옥은 너무나 주류의 길 위에 있었습니다. 서울대학교 한국화과 1회 졸업생이었고, 대학교 4학년 때 제1회 대한민국미술대전에서 국무총리상을, 제3회 때는 문교부 장관상을 수상했고, 26세에 서울대학교 한국화과 교수로 발탁되었습니다.

이렇게 안정적인 길을 가면서도 변화를 추구한 이유를 알기 위해서는 화가에 대해 조금 더 살펴볼 필요가 있습니다.

1929년에 태어난 서세옥은 어릴 때 문학에 관심이 많았다고 합니다. 그런데 책을 계속 읽다 보니 문학이라는 것이 약속된 기호인 문자 외에는 풀려나갈 수 없는, 즉 문자의 구속 안에 갇힌 것이라는 생각이 들었다고 해요. 반면 그림에서는 훨씬 더 자유로운 느낌을 받았지요. 그래서 문학가보다는 화가가 되기로 마음먹었습니다.

서세옥에게 왜 그리 자유로운 느낌이 중요했는지는 당시가 일제강점기였던 것을 생각하면 쉽게 이해할 수 있습니다. 게다가 서세옥의 아버지는 독립운동가였어요. 서세옥이 자유의 소중함을 깊이 느끼고 그에 대한 목마름을 가졌던 것은 자연스러운 일이었지요.

그런데 그림을 그리다보니 기존의 한국화에서는 원하는 만큼의 자유와 해방감을 느끼지 못했던 것 같습니다. 전통적으로 한국화는 선생님이나 중국의 화가가 그린 그림을 똑같이 베껴 그리는 교육 방식을 고수했고, 규칙과 틀이 매우 엄격하게 지켜졌으니까요. 그래서 서세옥은 "전이모사에서 벗어나자, 변화하자, 껍데기를 깨자, 실험하자"라는 기치를 내세우게 됩니다. 이는 전통이라는 굴레가 쓰인 한국화를 해방시키기 위한 그의 의지 표명이었습니다. 이를 위해 선택한 구체적인 방법이 바로 〈점의 변주〉에서 확인할 수 있는, 본질에 집중하는 것이었고요.

〈점의 변주〉를 보면서 '이런 작품은 나도 그리겠다'라고 생각하셨을지도 모르겠습니다. 그런데 그것이 그리 쉬운 일이 아닙니다.

산수화, 화조화, 인물화라는 개념만 존재하던 1959년에, 몇 개의 점을 찍어 작품을 만들자는 생각을 하기는 결코 쉽지 않습니다. 완전히 새

서세옥, 〈사람들〉
1989년, 닥지에 수묵, 262×164cm
국립현대미술관

로운 개념을 창조해야 하는 거니까요. 그 '몇 개의 점'에 자신의 철학, 신념, 가치를 담기는 더욱 어렵습니다. 더구나 무서운 선생님과 선배들 앞에 점 몇 개 찍은 것을 '작품'이라고 내놓는 것도 만만치 않은 일이었습니다. 그만큼의 확신, 그리고 용기가 필요했을 겁니다.

작품의 겉면만 보고 '왜 이 작품은 미술관에 걸려 있나'라는 의문이 들 때면, 그 작품 뒤에 묵직하게 자리한 작가의 고민과 노력을 상상해보시면 좋겠습니다. 그림의 가치는 많은 부분이 거기에 있습니다.

1970년대 후반부터 서세옥은 '사람들'을 주로 그리는데요, 사람이라는 구체적 대상이 있기는 하지만, 〈점의 변주〉에서와 마찬가지로 구구절절한 외형은 생략하고 본질, 뼈대만을 남깁니다.

대부분의 '사람들 시리즈'는 혼자보다는 여러 사람이 함께 있는 모습입니다. 이에 대해 작가는 "국경이나 종족 따위는 아주 초월해버리는 인류라는 의미의 우리 모습을 즐겨 그리고 싶다. 즐겁거나 슬프거나 무리지어 있거나 외톨박이거나 할 것 없이 한 탯줄, 많이 가신 사람 굶주린 사람 모두 가족이다"라고 말했습니다.

경제적 지표나 사회적 지위 따위의 인위적인 기준, 또는 피부나 눈 색깔 같은 가시적인 차이는 다 쓸데없고, 본질적으로 인류는 하나라는 믿음에서 외관은 단순화시키고 함께 있는 모습으로 나타낸 것임을 읽어낼 수 있습니다.

엘리트 코스를 밟으면서도 보수적인 진영에 안주하지 않고, 변화를 추구하며 한국화를 현대화시킨 공로를 남긴 서세옥. 그래서 미술사학자들은 서세옥을 현대 한국화의 모범 사례로 이야기합니다. 정작 본인은 그림이라는 수렁 속에 발이 빠져 허우적거리며 70년을 보냈다고 겸허히 회고하더라고요. 진정한 거장의 모습이 아닐까 싶습니다.

이응노, 〈군상〉
1984년, 종이에 수묵, 130.5×70.5cm
국립현대미술관

李應魯

이응노

1904~1989

자유·평등·화합의 군상

한국화를 한 점 더 보여드릴게요. 종이 위에 먹으로 그려진, 1미터가 넘는 큰 그림입니다. 이것저것 생각하지 말고, 직관적으로 볼게요. 무엇이 가장 먼저 떠오르시나요?

그림의 매력은 여러 가지로 해석이 가능하다는 데 있습니다. 각자의 상황, 배경, 감정에 따라 같은 그림이라도 다르게 읽힐 수 있지요. 그래서 작품을 보고 자신의 생각을 말하는데 두려워하지 않아도 됩니다. 정답이 없거니와 열린 해석을 작가들도 선호하니까요.

이응노가 그린 〈군상〉 역시 여러 가지로 풀이할 수 있습니다.

먼저 그림을 그린 이응노는 이 작업이 1980년 5월 18일, 광주에서 있었던 민주화 운동에서 비롯되었다고 말했습니다. 화면을 가득 메운 인간 군상은 민주화, 다른 말로 자유를 외치는 사람들인 것이지요. 화가는 당시의 마음을 이렇게 말합니다.

"광주의 희생자들은 말하자면 승리자입니다. 그들은 영원히 우리들

의 핏속에서 살아, 그들의 자유에 대한 외침은 화가와 시인을 만들며 예술의 목표를 만들어주었습니다. 나도 광주사태를 계기로 해서 방향을 바꾸었습니다. (…) 매일매일 군중의 외침을 화면에 옮기고 있습니다."[*]

이런 각도에서 보자면, 이 작품은 곧 민주화를 열망하는 70대 화가의 발언입니다. 이응노 외에도 1980년대에는 민주화 운동을 지지하는 그림을 그린 젊은 화가들이 여럿 있었지만, 이응노의 그림은 그들의 그림보다 훨씬 점잖습니다. 직접적이지는 않지만 충분히 사건을 암시하고 있고, 보다 세련된 방법으로 자제하여 표현했어요. 연륜이 느껴진달까요?

한편, 이응노가 거주하던 유럽의 사람들은 이 그림을 반핵운동을 외치는 무리로 보았습니다. 자신들의 경험을 바탕으로 작품을 해석한 것이지요. 이응노는 이쪽 역시 긍정했습니다.

그래서 이응노의 '군상 시리즈'는 우리나라의 상황에서 출발했지만 거기에만 머무르지 않는 그림입니다. 특정 인종이나 특정 사건을 다룬다기보다는 자유와 평화, 그리고 화합이라는 보편적 가치를 원하는 인간을 그린 그림이라고 하는 것이 더 옳을 겁니다.

자유, 평등, 화합을 말하는 '군상 시리즈'는 1980년대에 시작되지만, 이에 대한 관심은 작가의 젊은 시절, 보다 구체적으로는 1950년대부터 찾아볼 수 있습니다. 〈동〉과 같이 노동자들을 다룬 그림이 그 예가 될 수 있을 겁니다. 이응노는 권력 있는 사람들보다는 약한 사람들, 함께 모여 살아가는 사람들, 움직이는 사람들, 일하는 사람들 쪽에 마음이 쏠린다고 말한 바 있는데요, 농민 집안에서 태어나 여유롭지 않았던 본인의 성장 배경이 영향을 미쳤으리라 짐작합니다. 상대적으로 억눌린 모두가

[*] 윤범모, 「고암 이응노, 묵죽화에서 통일무까지」, 『고암 이응노, 삶과 예술』, 얼과알, 2000.

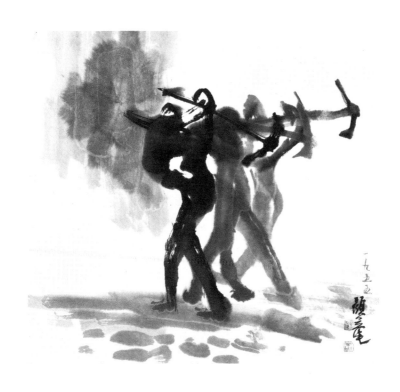

이응노, 〈동〉
1955년, 한지에 먹, 28.5×31cm
국립현대미술관

자유롭고 평화롭게 사는 것이 그의 바람이었지요.

〈군상〉 속 사람들은 힘차게 달리거나 기쁘게 춤추고 있지만, 실제 이응노의 삶은 서글펐습니다. 그림을 통해 화합을 노래했지만, 이응노는 분단을 겪고 그토록 사랑하던 조국과도 단절되었습니다. 국제적으로는 거장의 반열에 올라 존경받았지만, 정치적 사건에 휘말려 한국에서는 오랜 시간 동안 그의 이름이 금기시되었습니다.

그 시작은 동백림 사건이었습니다. 중앙정보부가 1967년 7월, 194명의 외국 거주 유학생과 학자, 예술가 들이 대남적화 공작을 벌이다 적발되었다고 발표한 사건에 이응노가 끼어 있었습니다. 화가에게 듣는 사건의 전말은 이렇습니다. 1958년부터 파리에 살고 있던 이응노는 한국전쟁 때 잃어버린 아들이 북한에 살고 있다는 소식을 듣습니다. 그리고 동베를린으로 가면 아들을 만날 수 있다는 이야기도 듣지요. 그래서 잠깐 동베를린에 갑니다. 동독과 서독이 나누어져 있을 때였지만, 기차를 타고 15분만 가면 닿는 거리였기에 유학생들이 바캉스로 잠시 다녀오기도 할 만큼 가벼운 여행이었습니다. 그런데 아들은 만나지 못하고 파리로 돌아옵니다. 죽은 줄로만 알았던 자식이 보고 싶어 짧은 여행을 했지만 실패하고 돌아온 것이 사건의 전부였지요.

그런데 동베를린에 다녀왔다는 사실 때문에 이응노는 간첩으로 몰립니다. 그리고 옥고를 치르게 됩니다. 처음에는 무기징역 판결을 받았다가 5년, 3년으로 형이 줄고, 결국에는 특별사면을 받아 2년 반으로 형량을 마치게 됩니다. 이것은 프랑스, 독일, 이탈리아, 미국 등의 화가와 국제미술평론가협회, 콜렉터 단체와 미술관 관장들, 그리고 가톨릭교회들이 항의서를 보낸 덕분이었습니다. 무고한 예술가를 놓아주라는 탄원서였지요. 이때 이응노는 60대 중반이었습니다.

동백림 사건이 조금 잠잠해지나 싶던 1977년에는 백건우·윤정희 부부 북한 납치 미수 사건에 휘말립니다. 피아니스트 백건우와 영화배우 윤정희 부부를 납치하려는 북한의 계획에 이응노가 연관되었다는 의심을 받은 겁니다. 이로 인해 1989년 타계할 때까지 한국으로의 입국이 금지됩니다. 화랑가에서는 이응노 작품을 매매하기는커녕 표구도 하지 않겠다고 선언했지요.

이후로 프랑스의 이응노 집에는 더 이상 한국인이 방문하지 않았습니다. 동백림 사건 전까지만 해도 한국에서 온 유학생, 방문객, 교포 들이 항상 모여 식사를 하면서 이야기를 나누던 곳이었습니다. 그러나 이후로는 드문드문 기자들이 찾아올 뿐이었지요. 북한과 관련이 있다고 의심을 받는 사람과 교류하면 자신의 신변도 안전하지 않던 시대였으니까요.

삶의 뿌리와 단절된 이응노는 평생 조국을 그리워했다고 합니다. 언제나 스스로 충남 홍성 사람이라고 소개했고, 태어난 생기기 아직도 수덕사 근처에 있고, 일가친척들이 다 한국에 살고 있다고 이야기하곤 했습니다. 일본 전시를 위해 탄 비행기가 우리나라를 지날 때면 산천을 내려다보며 한없이 울었고, 1986년 북한 평양 전시 때도 판문점 너머의 고향을 생각하며 피를 토하는 아픔을 느꼈다고 회고했습니다. 비록 1986년에 프랑스로 귀화했지만, 본인을 끝까지 프랑스에 사는 한국 사람이라 여기며, 조국 땅에 묻히고 싶다고 말했습니다.*

누군가는 적극적으로 해명하고 누명을 벗으면 되지 않았겠느냐 말할 수도 있겠지만, 여전히 시원히 밝혀지지 않은 여러 이유로 그럴 수 없었

* 〈일요뉴스〉(1988. 10. 23.)

던 것 같습니다. 국가, 특히 당시 북한과 관련된 일들은 우리가 지금 생각하는 것보다 훨씬 더 무섭고 복잡했으니까요. 그리고 작가 본인이 국가를 상대로 싸우지 않기로 결정했습니다. 결국 동족 간의 허물만 세계 앞에 들춰내는 싸움이니 우리 민족만 손해 보게 되는 거라는 생각에서요.* 비록 '빨갱이'로 몰려 내쳐졌지만, 끝까지 민족을 품에 안은 노화가의 넓은 마음을 읽을 수 있습니다.

동백림 사건으로 재판받을 때 이응노는 한참을 울었다고 합니다. 억울함 때문이라기보다는 하나의 민족이 반으로 갈려 서로를 적대시하는 조국의 상황, 그리고 지금 자신을 심판하는 사람이 같은 핏줄이라는 사실이 너무나 슬퍼서요. 한참 동안 꺼이꺼이 울고 나서야 항변을 합니다.

"모두 다 같은 민족이 아닙니까? 당신들도 한번 생각해보시오. 내가 동베를린에 간 것은 자식이 살아 있고 거기 가면 만날 수 있다기에 간 것뿐입니다. 이 모든 것의 원인은 민족의 분단 때문이오. 거기 갔던 다른 사람들도 다들 가족이라든지 친구를 만나려고 간 것이었소. 당신들, 저 나무 위에 있는 새 둥지에 손을 한번 넣어보시오. 새들이 어떻게 합니까? 어미 새가 제 목숨을 걸고라도 새끼를 보호하려 하질 않습니까? 그게 부모 자식 간의 정이란 겁니다. 죽은 줄 알았던 자식이 북쪽에 살아 있고, 만나게 해줄 테니 오란다면 거절할 사람이 어디 있겠소? 만난 다음에 어떻게 될지 모르겠다고 거절하겠습니까? 도대체 내가 뭘 잘못했단 말입니까? 심판을 받아야 할 사람은 바로 이

* 〈경향신문〉.(1988.12.30.)

런 분단을 낳게 한 장본인들이 아니겠습니까?"

이응노의 말을 들은 재판관도 눈물을 훔쳤다고 하더라고요.

이 모든 정황을 알고 〈군상〉을 보면, 사람들의 모습이 통일 후의 우리 모습으로도 비춰집니다. 이념의 대립 없이, 모두 함께 모여 자유롭게 추는 기쁨의 춤사위가 느껴지지요.

민주화 운동이든 반핵운동이든 통일의 모습이든, 〈군상〉은 자유와 화합이라는, 인간이 추구하는, 아니 인간이라면 마땅히 추구해야 하는 보편적인 가치를 이야기합니다. 국경과 시대를 넘어 우리가 이응노의 작품에 공감할 수 있는 것은 그것이 우리가 지향해야 할 바임을 알기 때문이겠지요.

대전에는 2007년에 개관한 이응노미술관이 있습니다. 방문해보시기를 권합니다.

천경자, 〈환상여행〉(미완성)
1995년, 종이에 채색, 130×161.5cm
서울시립미술관

千鏡子

천경자

1924~2015

불길을 다스리는 여행

여행 좋아하세요? 우리는 왜 여행을 떠날까요?

　여러 이유가 있을 겁니다. 쉬기 위해, 견문을 넓히기 위해, 기분 전환이 필요해서 등등이요. 프랑스의 철학자 장 루이 시아니Jean Louis Cianni는 '떠남'은 "해로울 것 없는 유혹, 언제나 새로 시작하는 출발점, 우리 삶에 없어서는 안 될 욕망"* 이라고 멋지게 정의하더군요. 여러분도 그렇게 생각하시나요?

　여행에 대해 운을 띄운 것은 떠날 수밖에 없었던 화가, 천경자를 이야기하기 위해서입니다.

　옆에 보시는 작품은 천경자의 〈환상 여행〉입니다. 작가가 일흔한 살에 그린, 두 단으로 구성된 큰 크기의 작품이에요. 작품을 살펴볼게요. 아래쪽에는 나체의 여인들이 몸을 웅크리거나 쭉 편 채 자리하고 있고,

*　　장 루이 시아니, 『휴가지에서 읽는 철학책』, 쌤앤파커스, 2017.

그녀들의 주위를 개와 꽃이 둘러싸고 있습니다. 푸른색이 주조를 이루는 상부에는 네 명의 남녀가 기타를 치며 배를 타고 있고요. 작품의 제목 그대로 환상적인 느낌이 물씬 납니다.

그런데 천경자는 왜 제목에 '여행'이라는 단어를 사용했을까요? 이들은 어디로 여행을 떠나는 걸까요?

섣불리 답하기에 앞서 천경자에게 여행이 어떤 의미였는지를 살펴보는 것이 좋을 것 같습니다.

천경자는 생전에 여행을 많이 다녔습니다. 46세에서 74세까지, 28년 동안 열두 번의 해외 스케치 기행에 나섰습니다. 1969년에는 남태평양의 타히티에서 시작해서 프랑스 파리, 이탈리아의 베로나-베니스-플로렌스-폼페이-나폴리를 유람했고, 1974년에는 6개월 동안 아프리카를 여행했습니다. 에티오피아, 케냐, 우간다, 콩고, 세네갈, 모로코와 사하라사막을 거쳐 이집트에 이르는 장대한 여정이었습니다. 그로부터 5년 후에는 멕시코를 시작으로 하여 페루의 쿠스코, 아마존, 아르헨티나와 브라질을 둘러보고, 영국과 미국의 여러 도시를 여행했습니다. 그리고 화가답게 마추픽추, 이구아수폭포, 아마존 정글 등 발 닿는 곳곳에서 스케치를 하고, 이를 토대로 작품을 많이 남겼습니다. 〈페루 이키토스〉 같은 그림이 그 예입니다. 이 때문에 '여행'이라는 주제는 '한恨', '환상', '여인'과 함께 천경자를 이야기할 때 중요한 키워드 중 하나로 꼽힙니다.

지금도 혼자서 세계 곳곳을 누비기는 쉽지 않은데, 사십 년 전에는 정말 보통 일이 아니었을 겁니다. 실제로 천경자는 비자를 받기가 너무 어려웠고, 여행 중에 봉변을 당할 뻔했던 적이 있다고 술회했습니다. 이 모든 불편함과 위험을 무릅쓰고 여행을 떠난 데는 분명 이유가 있겠

천경자, 〈페루 이키토스〉
1979년, 종이에 채색, 33.5×24.5cm
서울시립미술관

천경자, 〈내 슬픈 전설의 22페이지〉
1977년, 종이에 채색, 43.5×36cm
서울시립미술관

지요.

일차적으로는 천경자 본인의 말대로 "미지의 사물에 대한 신비한 매력"에 이끌려서였습니다. 어릴 때부터 두꺼운 백과사전에 매달려 페이지를 넘겼던, 호기심 많고 두려움 없는 성격이었다고 하거든요.

그리고 그림의 영감을 얻기 위해서였습니다. 미술사에서 보면 국내외의 많은 화가들이 여행을 다니던 중에 작업의 새로운 방향을 얻곤 했습니다. 파울 클레가 색채에 눈을 뜬 것은 알제리 여행을 통해서였고, 고갱의 경우는 원시와 자유를 찾아 타히티에 갔다가 아예 거기에 정착해버렸지요. 타히티가 지상의 에덴이 아닌가 싶다고 말한 천경자도 여행을 통해 특별한 영감을 얻기를 기대했으리라는 것은 쉽게 짐작할 수 있습니다.

그런데 천경자의 삶을 참작하면, 호기심을 충족하거나 영감을 얻기 위해서만은 아니었던 것 같습니다. 오히려 현실을 잊기 위한 목적이 더 크지 않았을까 싶어요.

먼저 천경자는 가장 사랑하던 여동생의 죽음에 굉장히 고통스러워했습니다. 혼숫감과 가구를 날리고 빚을 내며 약을 구해 치료했던 동생의 결핵성 복막염이 한국전쟁 때 재발했는데, 생활이 엉망이었던지라 입원도 못 시키고 마이신도 맞혀줄 수가 없었대요. 결핵이 후두로 번져 목까지 아파왔지만, 어린 천경자는 할 수 있는 일이 없었습니다. 어머니조차 울면서 아픈 배를 문질러줄 뿐이었지요. 동생은 울고, 헛것을 보고, 그리고 "아부지, 무서와앗" 소리를 지르고 눈을 감았다고 합니다. 천경자는 악을 쓰고 울며 회색 뼛가루가 된 동생을 강물에 뿌렸습니다.

천경자와 관계했던 남자들도 그녀에게 큰 고통을 주었습니다. 천경자는 신혼 초부터 별거하다시피 했던 첫 번째 남편과 이혼을 하게 됩니

다. 두 번째 사랑이었던 남자와는 결혼은 하지 않은 채 아이를 낳고 만났다가 헤어졌다가를 반복했지요. 천경자는 관계에 있어 무 자르는 듯 냉정한 성격은 아니었던 것 같습니다. 아니라는 생각이 들고, 갈라서자고 몇 번씩 다짐해도 인연을 지지부진 이어갔어요. 그 과정 중에 쌓인 원망과 정, 그야말로 애증은 그의 작품에 속속들이 배어 있습니다. "내 온몸 구석구석에 거부할 수 없는 숙명적인 여인의 한이 서려 있나 봐요. 아무리 발버둥 쳐도 내 슬픈 전설의 이야기는 지워지지 않아요"라는 작가의 말은 이러한 그녀의 삶, 그리고 그것을 바탕으로 하는 그녀의 작품을 관통하는 구절입니다.

알랭 드 보통은 『여행의 기술』에서 여행을 떠나는 이유에 대해 "늘 여기가 아닌 곳에서는 잘 살 것 같은 느낌이다. 어딘가로 옮겨가는 것을 내 영혼은 언제나 환영해 마지않는다"라고 설명했습니다. 이처럼 현실도피적인 이유가 여행에 분명히 있지요. 일상을 떠나 새로운 곳으로 가고 싶은 것은 천경자의 삶처럼 '지금, 여기'가 녹록지 않을 때 더욱 강렬해지는 욕구일 테고요.

여행을 하며 천경자는 "열풍에 하늘거리는 야자 이파리, 등꽃처럼 처져 내린 노란 꽃무늬가 만드는 황금의 비, 원색이 핵처럼 똘똘 뭉쳐 핀 하이비스커스와 알라만다와 갖가지 꽃들이 내 눈에 들어와 온갖 시름이 깔린 가슴속의 안개를 개운하게 걷어준다"*고 말했습니다. 시름이 깔린 가슴 속의 안개를 개운하게 걷기 위해. 이것이 천경자가 여행을 떠나는 가장 근본적인 이유가 아니었을까 싶습니다.

다시 〈환상 여행〉으로 돌아가 볼게요. 이 작품은 천경자가 이전에 그

* 천경자, 『꽃과 영혼의 화가 천경자』, 랜덤하우스코리아, 2006, 131~132쪽.

렀던 여행 그림들과는 사뭇 다릅니다. 훨씬 신비스럽고 헛헛한 분위기를 풍기는 데다, 실재하는 지역을 그린 것이 아니라는 점에서요. 그래서 어쩐지 이 그림은 늘 영靈의 세계를 그리고 싶다고 노래하던 천경자가 드디어 저승을 그린 것이 아닌가 싶은 생각마저 듭니다. 그렇게 보면, 마치 저승으로 가는 배를 탄 남녀가 죽음의 강 위에서 노래를 부르며 하단의 여인들을 부르고 있는 것 같습니다. 그런데 죽음의 부름을 받는 여인들은 운명에 굴복한다기보다 눈을 똑바로 뜨고 그것을 마주하고 있습니다. 그래서 이 여인들은 슬픔에 짓눌려 쓰러지기보다는 삶의 고난을 뚫고 전진하려 애썼던 천경자의 자화상 같은 느낌이 강하게 듭니다.

〈환상 여행〉을 잘 살펴보면 군데군데 색이 흐릿한 부분이 보이는데요, 이것은 이 그림이 미완성 작품이라 그렇습니다. 그런데, 미완성이기 때문에 되려 작업 스타일이 더 잘 보입니다. 한국화 재료를 다뤄본 분은 아시겠시만, 천경자가 사용하는 진하고 밝은 색을 얻기 위해서는 덧칠을 여러 번 해야 합니다. 유화의 경우는 한 번의 붓질로 선명한 색을 캔버스 위에 칠할 수 있지만, 한국화의 안료는 여러 번 칠해 올릴수록 진해지거든요. 그래서 천경자의 그림과 같은 또렷한 색감을 내기 위해서는 인내심을 갖고 수차례의 붓질을 겹겹이 쌓아 올려야 하지요. 이 그림에서도 색이 더 진한 부분은 여러 번 발라 올린 것이고, 그렇지 않은 부분은 아직 충분히 칠해지지 않은 것입니다. 저는 천경자가 〈환상여행〉을 그리면서, 또 원하는 색을 얻기 위해 아주 여러 번 붓질을 하면서, 본인이 했던 여행의 추억을 곱씹고 또 다른 세계로의 여행을 꿈꿨을 것 같다는 생각을 합니다.

"재를 뿌려도 뿌려도 가슴속의 용광로에서 타오르는 불길이 꺼지지

않는다"고 말했던 천경자. 여행과 그림은 그의 마음의 불길을 다스리기 위한 방법이었겠지요.

고통 속에서 탄생한 그림이라 그런가요, 저는 천경자의 작품을 볼 때마다 어쩐지 숙연해집니다.

3부

1970년대, 다양한 실험들

박서보

정상화

김창열

김구림

이건용

이승택

백남준

박서보, 〈원형질 No.1-62〉
1962년, 캔버스에 유채와 혼합 재료, 161×131cm
국립현대미술관

박서보

朴栖甫

1931~

살아 있는 현대미술사

작품을 함께 보며 시작할게요. 옆의 그림은 박서보의 '원형질 시리즈' 중 하나입니다. 1962년에 그려진 작품이에요. 지금까지 이 책에서 본 작품들과는 사뭇 다르지요?

검푸른 배경 위에 잘 알아볼 수 없는 형상이 자리하고 있습니다. 구멍이 뚫려 있는 것도 같고 사람의 척추 같기도 합니다. 갈색과 살구색으로 칠해진 덩어리는 마치 두 옆얼굴이 마주보고 있는 것도 같고, 사람의 다리 같아 보이기도 합니다. 그렇지만, 엄밀히 말해 대상을 정확히 묘사한 그림은 아닙니다. 추상화이지요. 작품 표면을 보자면 캔버스에 물감과 기타 재료를 꽤나 두껍게 발라 올렸기 때문에 표면이 우둘투둘합니다. 붓질도 균일하게 들어간 것이 아니고 빠르고 거칠게 칠해져 있어요. 전체적으로 이 작품은 색감, 분위기, 실제의 중량감 모두 굉장히 무겁습니다.

박서보는 〈원형질〉을 '전쟁의 미학'이라 설명합니다. 본인이 겪은 한

박서보, 〈묘법 No.55-73〉
1973년, 캔버스에 연필과 오일, 195.4×290.5cm
뉴욕 : 솔로몬 구겐하임미술관

국전쟁에 대한 이야기를 담고 있거든요. 1931년에 태어난 박서보는 소위 말하는 '6·25 세대'입니다. 십대 후반부터 이십대 초반까지의 빛나는 청춘을 전쟁의 포화 속에서 보내야만 했던 세대요. 매일 들리는 포화 소리와 비명, 엄마를 잃어버린 아이의 울음소리, 죽고 다쳐서 거리에 널부러진 사람들, 죽은 아버지의 시신 앞에 웅크리고 있는 가족. 6·25 세대에게 전쟁은 지울 수 없는 트라우마였습니다. 작가 스스로는 이 무렵에 그린 작품들에 대해 이렇게 말합니다. "대량 학살, 집단 폭력으로부터의 희생, 정신적 핍박, 부조리, 불안과 고독. (…) 자폭하듯 그렇게 결행한 실천의 산물"이라고요. 그렇게 보면 〈원형질 No. 1-62〉는 총 맞은 사람의 형상 같기도 합니다. 세포가 파괴된 것 같기도 하고요.

박서보는 한 인터뷰에서 이 시절 그림을 그릴 수밖에 없었다고 회고했습니다. 재료가 모자라 간장을 갖다 부을 정도로 마음속 응어리를 표출해야만 했대요. 그런 의미에서 그에게 그림은 전쟁의 참혹함을 잊기 위한 일종의 자기 치유이지 않았을까 싶은 생각이 듭니다.

미술사적인 이야기를 조금 하자면, 박서보의 추상 화면은 기존 화단에 큰 도전이었습니다. 우리가 앞에서 살펴봤듯이 추상은 1940~1950년대의 한국에서는 환영받지 못했습니다. 어지러운 시국에 현실과는 전혀 상관없는 동그라미, 세모, 네모나 그리고 있을 수는 없다는 인식이 팽배했지요. 하지만 박서보를 비롯한 젊은 작가들은 1950년대 말부터 다시금 용기 내어 완전한 추상에 도전합니다. 그리고 추상을 인정하라고 미술계에 요구했습니다. 이들의 노력으로 추상도 하나의 엄연한 장르로 인정을 받고, 나아가 한국 현대미술을 주도하게 됩니다.

1970년대 초, 박서보의 작품은 큰 변화를 보입니다. 단색화 중에서도 가장 주목을 받으며 가격에 있어서도 타의 추종을 불허하는 '묘법 시리

즈'를 시작한 것입니다.

〈묘법〉의 제작 방법은 이렇습니다. 먼저 캔버스에 물감을 칠합니다. 그리고 물감이 완전히 마르기 전에 연필과 같은 끝이 뾰족한 도구로 선을 긋습니다. 아주 많이요. 그러면 물감을 가르며 연필이 지나간 자국이 남게 됩니다.

박서보는 자신이 〈묘법〉으로 전향한 것은 매우 일상적인 경험에서 비롯되었다고 설명합니다.

> "아들이 네모 칸에 글씨를 써넣는 연습을 하는데 글씨가 자꾸 칸에서 벗어나는 바람에 그것을 지우개로 지우고, 다시 쓰고 또 지우는 것을 반복하는 거야. 그러나 종이가 찢어지고 자기 뜻대로 되지 않으니까 마지막에는 연필로 막 그어버리는 거야. 나는 고사리 같은 손으로 애쓰는 모습이 귀여워서 한참을 보고 있었는데, 갑자기 '이거구나!' 하는 생각이 들었어. 그걸 내가 흉내 내서 그린 그림이 첫 〈묘법〉 작품이야."[*]

이 이야기를 듣고 박서보의 작품을 보면, 정말 마음에 들지 않아서 캔버스 위를 연필로 그은 것 같은 느낌도 듭니다. 박서보는 자신의 '묘법 시리즈'에 대해 "나는 아무것도 그리지 않았다"라고 말하는데요, 작품의 시작점을 생각해보면 작가의 말대로 그리기보다는 지웠다는 편이 맞는 것 같습니다.

[*] 변종필, 「박서보의 묘법세계: 자리이타적 수행의 길」, 『단색화 미학을 말하다』, 마로니에북스, 2012, 139~140쪽.

박서보, 〈묘법 No. 88813〉
1988년, 캔버스에 한지와 혼합 재료, 200×330cm
호암미술관

박서보, 〈묘법 No. 170108〉
2017년, 캔버스에 한지와 혼합 재료, 200×160cm
작가 소장

이후로 박서보는 오늘날까지 '묘법 시리즈'를 계속하고 있습니다. 40여 년 동안 똑같은 것만 그린 것인가 의아하게 여겨질 수 있겠지만, 알고 보면 〈묘법〉이라는 큰 틀 안에서 조금씩 계속 변화를 주어왔습니다. 연필 선묘가 사라지면서 지그재그의 면이 생기고 종이의 느낌이 부각될 때도 있었고(〈묘법 No. 88813〉), 백색 위주의 화면에서 벗어나 빨강과 초록 등 강렬한 색채를 사용할 때도 있었습니다(〈묘법 No. 170108〉). 자신의 트레이드 마크가 되는 스타일을 찾았음에도 불구하고 거기에서 약간씩 변주해온 것이지요.

이렇게 박서보는 평생의 화업 동안 때로는 괄목할 만하게, 때로는 미묘하게 작품을 변화시켜 왔지만, 그 아래 흐르는 맥은 일관됩니다. 그것은 다름 아닌 한국성에 대한 추구입니다. 1960년대에 박서보는 한국전쟁이라는 경험을 담은 추상화를 창작했습니다. 지우기의 방식으로 백색의 화면 위에 만든 '묘법 시리즈'에서는 동양의 무소유나 무위자연과 같은 사상이 은연중에 담겨 있습니다. 1980년대에는 우리의 종이인 한지를 적극적으로 사용하면서 질감이 보다 살아 있는 〈묘법〉을 만들었고, 2000년대 이후에는 변화를 주어 색채를 적극적으로 사용해 한국의 자연을 담아냈습니다.

종종 박서보를 '살아 있는 한국 현대미술사'라고 부르는데요, 이것은 그가 한국의 앵포르멜*이나 단색화와 같은 한국 현대미술의 주요 경향을 선도해서이기도 하지만, 그의 작품 기저에 언제나 '한국성'이라는 주제 의식이 있었기 때문이라 생각합니다.

* informel. 2차 세계대전 후 프랑스를 중심으로 일어난 서정적 추상회화의 한 경향. 정형화하고 아카데미즘화한 기하학적 추상에 대한 반동으로 생겨난 것으로, 격정적이며 주관적인 것이 특징이다. '비정형 미술'이라고도 한다.

반복해서 이야기하지만, 우리에게 한국성은 심각하고 절박한 문제였습니다. 나라를 뺏기고 분단되면서 과연 한국을 어떻게 정의해야 하는가, 한국성을 어디에서 찾아야 하는가는 정체성의 위기에 빠진 나라와 민족을 위한 절실한 문제였지요. 일제강점기 때 유년 시절을 보내고, 청년기에 해방과 전쟁을 겪고, 장년기에 급박하게 새로운 한국이 세워지는 과정을 목도한 박서보에게 한국성은 저 멀리 있는 추상적 담론이 아닌, 작품을 통해 해결해야만 하는 긴요한 문제였습니다. 그의 작품 전반에 한국성에 대한 고민이 녹아 있는 것은 우연이 아닙니다.

젊은 시절 박서보는 "앞에 가는 똥차 비키시오"라며 선배 작가들에게 도전장을 내밀었습니다. 아흔을 바라보는 그는 그 말이 부메랑이 되어 돌아오는 것 같다고 말합니다. 본인은 결코 '똥차'가 되지 않아야겠다는 다짐의 다른 표현이겠지요. 노장의 작가가 오늘도 작업실로 출근하는 것은 그 때문일 겁니다.

정상화, 〈무제 76-8〉
1976년, 캔버스에 아크릴, 227.3×181.1cm
국립현대미술관

鄭相和

1932~

정상화

치열한 탈속의 추상 세계

요 근래 한국 현대미술의 가장 큰 이슈를 꼽으라면 단연 '단색화'입니다. 모노톤의 거대한 추상화인 단색화는 2010년에 들어 작품 가격과 작가의 인지도가 급격히 상승하였고, 국내외 미술관과 갤러리에서 끊임없는 러브콜을 받고 있습니다. 본토의 한국 미술이 세계 미술계에서 이만큼의 주목을 받은 건 이례적인 일입니다.

요즘에 와서야 외국의 미술 시장과 언론에서 스포트라이트를 받고 있지만, 단색화는 사실 1970년대 초반에 형성된 경향입니다. 박서보, 정상화, 윤형근, 정창섭, 하종현, 권영우 등 1930년대에 태어난 몇 작가들의 화풍을 두루 묶어 일컫는 말입니다. 당시 작가들이 단색화 그룹을 형성했던 것은 아니었습니다. 이들이 함께 전시를 하고 친분이 있기는 했지만, 어떤 공통된 미학을 갖고 똘똘 뭉쳤던 것은 아니었어요. 당시에는 단색화, 단색조 회화, 모노크롬, 백색 회화 등의 여러 말로 부르다가 학자들이 '단색화'라는 이름으로 정리해가는 중입니다.

단색화로 불리는 여러 작가 중 정상화의 작품에 대해 이야기해보고자 합니다.

앞에 있는 그림을 보시겠어요? 어떤 느낌이 드시나요? 저는 이 작품을 볼 때마다 자개 같기도 하고, 오래된 벽 같다는 생각도 합니다. 잔잔하고 고요한 느낌도 들어요. 어딘가 엄숙해지기도 하고요.

그림을 실제로 보면 크기에 압도됩니다. 큰 작품은 그 앞에 서 봐야 진정한 감상이 가능해지지요. 거대한 추상의 작품 앞에 있으면 할 말을 잃고 그 앞에 가만히 잠겨 있을 때가 종종 있는데요, 정상화의 이 작품 앞에서도 한참을 머물렀던 기억이 있습니다.

크기 외에 우리를 또 한 번 압도하는 것은 정상화의 작업 방식입니다. 매우 오래 걸리는, 그야말로 장인의 손길 같은 방식이거든요. 간단히 설명하자면 이렇습니다. 먼저 큰 캔버스 가득 징크 물감을 칠합니다. 그리고 물감이 구덕구덕 굳어갈 때 쯤 캔버스를 접습니다. 세로로도 여러 번 접고, 가로로도 여러 번 접어서 작은 사각형 칸들을 만듭니다. 바둑판 모양처럼요. 그리고 다시 펴서 한참을 기다렸다가 사각형 안에 있는 굳은 징크 물감을 떼어 내요. 그 후, 그 비어 있는 칸칸을 다시 한 번 물감으로 일일이 채웁니다. 지난한 공정이지요. 한 작품을 만드는 데 몇 개월씩 걸리는 데다 매우 노동 집약적인 작업입니다.

학자들은 정상화의 이러한 소위 '메우기' 기법을 종종 우리 도자기의 상감기법과 닮았다고 말합니다. 흥미롭게도 정상화뿐만 아니라 단색화와 관련되는 다른 작가들의 작품 역시 한국의 공예와 연관시킨 해석이 있어요(예를 들면 박서보의 묘법은 분청의 백토 분장에, 윤형근의 번지기는 섬유 염색에, 하종현의 물감 밀어내기는 토담과 흙벽에 빗대는 식입니다).

단색화와 한국의 토속적인 것을 연결시키는 게 다소 억지스럽기도 하지만, 그 시대를 생각하면 수긍이 갑니다. 1970년대는 국가 전체가 한국성을 아주 강렬하게 추구하던 때였습니다. 박정희 정권은 '한국식 민주주의'를 슬로건으로 내세웠고, '민족적 교육'을 지시했지요. 광화문에 있는 충무공 이순신과 같은 여러 애국선열의 동상이 전국 곳곳에 세워진 것도 바로 이 시기였습니다. 작가들 역시 이러한 사회적 요구를 몰랐을 리 없습니다. 그것에 적극적으로 동조하던지, 본인도 모르는 사이 그 시대 분위기에 젖어들던지, 아니면 그 사이 어디든지 어찌되었든 모든 작가와 작품은 그 시대정신과 연관을 맺기 마련이지요. 비평 또한 시대로부터 자유로울 수 없습니다.

1970년대의 배경을 알고 나면 작가들이 알게 모르게 '한국성'을 추구했던 것, 그리고 평론가들이 강박적이라 할 수 있을 정도로 '한국성'을 찾았던 것에 '그럴 수도 있었겠다' 싶은 생각이 듭니다. 단색화와 같은 추상화는 특히 외관만 봤을 때는 서양의 추상화하고 별반 다를 바가 없기 때문에 더욱 더 이론가들이 한국적인 면을 열심히 찾아야 했지요.

당시 사회와 연관시켜서 한 포인트만 더 짚고 가겠습니다. 1970년대를 사신 분들은 아시겠지만, 그때 사회는 꽤 경직된 분위기였지요. 양희은의 '아침이슬', 송창식의 '고래사냥'과 같은 노래는 저항 가요로 금지되었고, 김지하의 『오적』과 같은 소설은 저항문학으로 분류되어 재판까지 받았습니다. "국민의 기강 확립"이라는 명목 아래 고고춤이 금지되고, 장발과 미니스커트가 단속되던 사회였지요.

정상화의 작품을 비롯한 단색화는 이런 시대 속에서 제작되었습니다. 그래서 단색화는 가끔 어려운 현실을 외면했던 엘리트주의 미술이라는 비판을 받습니다. 현실에 대해 발언하기는커녕 관심조차 주지 않

정상화, 〈무제 012-5-7〉
2012년, 캔버스에 아크릴, 130×97cm
국립현대미술관

고, 탈속의 추상 세계로 도피했다는 것입니다.

여러분은 어떻게 생각하세요? 사회와 괴리되어 보인다는 이유로 정상화의 작품과 같은 추상화를 우리가 비판할 수 있을까요?

미술에 대한 개인의 기대가 모두 다를 테니 이에 대한 답 역시 여러 가지일 것입니다. 미술이 사회적인 발언을 적극적으로 해야 한다고 믿는 사람은 단색화와 같은 추상 작품은 만족스럽지 못할 테고, 미술 내적인 요소만 추구해도 괜찮다고 생각하는 사람이라면 단색화에서 충분한 감동을 느낄 수 있을 겁니다.

양쪽의 입장 모두 문제는 없습니다. 그렇지만, 어떠한 성향의 작품이든지 제작될 수 있고, 전시될 수 있고, 존중될 수 있는 문화적 환경을 만드는 것은 중요합니다. 경직된 사회에서는 다양한 경향의 작품이 존재할 수 없습니다. 이것은 창작과 발언의 자유가 억눌리고 있다는 것을 의미합니다. 결코 건강한 미술계, 아니 건강한 사회의 모습이라 할 수 없지요. 우리가 1970년대 단색화와 관련하여 비판적 시각을 가져야 한다면, 그 칼날은 추상을 그린 작가들이 아닌, 사회에 대한 발언을 금지하고 사회와 동떨어져 보이는 작품만을 허락한 당시 사회를 향해야 할 것입니다.

70년대 초반부터 단색화 작업을 해온 화가는 어느덧 여든 중반이 되었습니다. 그런데도 여전히 여주의 작업실에서 칠하고, 접고, 말리고, 다시 메꾸는 작업 과정을 처음부터 끝까지 홀로 하고 있답니다. 상상해보세요. 머리가 하얀, 몸집도 왜소한 여든이 넘은 노화가가 2미터에 가까운 캔버스를 일일이 칠하고, 꼼꼼히 접고, 하나씩 떼어내고 또 다시 물감으로 채우는 모습을요. 작품을 다시 보면, 작품이 이전과는 다르게 다가오리라 생각합니다.

김창열, 〈물방울〉
1972년, 캔버스에 오일, 195×130cm
제주도립 김창열미술관

金昌烈

김창열

1929~

화두를 비추는 물방울

비 오는 날이면 꼭 생각이 나는 작가가 있습니다. '물방울 작가'라는 별명을 갖고 있는 김창열입니다. 한국 현대미술에 관심 있는 분들이라면 화면 위에 물방울이 그려진 작품을 한두 번쯤 보셨을 겁니다.

함께 볼까요? 정말 잘 그렸다는 감탄이 절로 나오지 않나요? 실재 물방울이나 물방울을 찍은 사진이라고 해도 믿을 만큼 사실적인 그림입니다. 작품을 가까이에서 보면, 정작 물방울에 사용된 터치는 몇 개 없는데요, 적은 횟수의 붓놀림으로 이렇게 똑같이 그릴 수 있다는 사실에 저는 매번 놀랍니다.

작품을 한 번 더 보겠습니다. 즉각적인 감탄을 끝냈으니 이번에는 조금 더 천천히 바라볼게요. 화면에 묻어 있는 물방울이 비 오는 날의 시원한 느낌도 주면서, 마음 가득 청량함과 차분함을 채워줍니다. 집에 앉아 창문에 부딪치는 물방울을 보거나 달리는 차창 위에 맺히는 빗방울을 보고 괜스레 감성적이 될 때가 있잖아요. 김창열 작가의 〈물방울〉을 보노라

면 꼭 그렇게 마음이 촉촉하게 젖어듭니다.

한편, 김창열의 '물방울 시리즈'는 좀 더 이지적인 측면도 갖고 있습니다. 회화가 무엇인지에 대해 함축하고 있거든요. 설명을 위해 미술의 역사를 살짝 언급할게요. 그림은 아주 오랫동안 삼차원의 세상을 이차원의 평면에 되도록 그럴듯하게 재현하기 위해 부단히 애써왔습니다. 그런데 아무리 그럴듯하게 그려도 그림은 그림일 뿐입니다. 양감을 살리고 공간감을 표현해도 결국 어찌할 수 없이 평면이지요. 사각형의 나무판에 캔버스를 덧입힌 평평한 면이요. 김창열의 물방울은 회화의 이런 숙명, 즉 아무리 삼차원처럼 그려도 이차원의 평면인 사실을 부인하지 않습니다. 아니, 오히려 적극적으로 드러냅니다. 물방울이 놓인 배경을 볼게요. 현실 세계에서 물방울은 나뭇잎이나 돌담 위, 창문이나 차창에 위치합니다. 그런데 김창열은 단색의 화면, 다른 말로 평면 위에 물방울을 놓았습니다. 실재와 너무나 똑같은 물방울을 그림으로써 삼차원을 닮고 싶다는 회화의 숙원을 달성하면서도, 현실과는 전혀 다른 배경에 올려놓음으로써 회화는 결국 이차원임을 말하고 있는 것이지요. 한마디로 〈물방울〉은 눈앞의 현실을 평평한 면 위에 최대한 그럴싸하게 옮겨오고자 끊임없이 노력했던 회화의 오랜 역사, 그리고 그 한계를 떠올리게 합니다.

어떻게 이만큼 잘 그릴 수 있을까요! 어떻게 이토록 서정적인 방법으로 이렇게 이성적인 내용을 전달할 수 있을까요! 저는 김창열의 〈물방울〉을 볼 때마다 눈으로, 마음으로, 머리로 감탄합니다.

김창열 작가가 처음부터 물방울을 그렸던 것은 아닙니다. 앞서 보았던 박서보 작가와 마찬가지로 1960년대에는 거칠고 어두운 추상 작업을 했습니다. 박서보의 작품을 살펴볼 때, 1960년대에 이런 식의 추상

김창열, 〈제사〉
1964년, 캔버스에 오일, 46×40cm
제주도립김창열미술관

작업에는 전쟁의 아픔이 담겨 있다는 이야기를 했었는데요, 김창열도 마찬가지입니다. 〈제사〉는 한국전쟁에서 비롯된 작품입니다.

전쟁이 일어난 것은 작가가 스무 살 때였습니다. 전쟁 통에 김창열의 중학교 동창 120명 중 60명이 사망했다고 해요. 절반에 해당하는 숫자입니다. 전쟁을 겪지 않은 세대는 상상하기조차 어려운 충격이었을 겁니다. 남은 생애 동안 큰 영향을 끼칠 수밖에 없었을 테고요. 김창열은 〈제사〉를 그릴 때는 전쟁 중에 목격했던 총알 맞은 살갗의 구멍을 생각했다고 말합니다. 그림에 보이는 하얀 흔적은 사망자의 몸을 뚫은 총알 자국이자 생존자에게 남은 전쟁의 상처라 할 수 있어요. 제사가 죽은 자를 위로하는 행위라는 점에서 작품 〈제사〉는 한국전쟁으로 사망한 사람들을 추모하는 의미를 가지고 있습니다.

이후 약 십 년에 걸쳐 〈제사〉에서 보이는 구멍 같은 상흔은 점점 공이나 구체球體로 대체되었고, 후에는 점차 녹아내려 〈제전〉과 같이 점액질의 형태가 되었습니다.

구멍, 공, 점액질로 이어지는 작업을 지속하던 중 김창열은 어느 날 점액질이 답답해 보였다고 회고합니다. 오랫동안 해오던 작업을 벗어날 때가 되었다는 신호였지요. 답답한 느낌을 어떻게 극복할까 고민하던 작가는 점액질을 투명한 물로 만들면 어떨까 하고 생각했습니다. 그 생각을 실험해볼 요량으로 분무기에 물을 담아 캔버스 위로 분사했는데, 캔버스 위로 내려앉은 크고 작은 물방울들이 햇빛에 비쳐 너무나 아름다워 보였대요. 전율할 만큼요. 흔히 말하는 예술적 영감은 이런 것이겠지요. 김창열은 물방울을 그리기로 마음먹습니다. 1970년대 초의 어느 날이었습니다. 그리고 오늘날까지 물방울에 천착해왔습니다. 물론 이후로도 물방울을 기조로 삼되, 뒤에 한자를 덧대거나 입체 조형물을

김창열, 〈제전〉
1970년, 캔버스에 오일, 162×134cm
제주도립 김창열미술관

만드는 등의 여러 시도들을 지속해왔지만요. '물방울 시리즈'는 1970년 대 초반 이후의 물방울 관련 작품들을 묶어 부르는 말입니다.

'물방울 시리즈'는 상업적으로도 성공했습니다. 미술 시장에서도 인 기가 많았고, 호텔 로비 같은 장소에서도 심심치 않게 볼 수 있습니다. 그래서인지 테크닉만 뛰어났지 의미는 별로 없다느니, 상업적이기만 할 뿐 미술사적 가치는 떨어진다느니 하는 말이 간혹 들립니다. 제가 볼 때 이것은 대중성과 상업성을 한편에, 미술사적 가치를 그 반대편에 놓 는 이분법적 사고에서 비롯된 편견입니다.

우리가 위에서 살펴본 것처럼 김창열 작가의 〈물방울〉은 기술적으 로도 뛰어나고, 감성적이기도 하면서, 철학적인 내용도 갖춘 작업입니 다. 관람자의 눈, 가슴, 머리를 모두 가동시켜 감상하기를 요구하는 깊이 있는 작품이지요. 게다가 김창열의 〈물방울〉은 1970년대의 단색화와 1980년대의 극사실화를 한 평면에 담아 일종의 다리 역할도 해내는 미 술사적인 의의도 다분한 작업입니다.

간혹 미술은 순수해야 한다고 말하며 시장과의 연계를 부정하는 견 해가 있습니다. 그러나 잘 팔린다고 해서 꼭 좋은 작업이라는 보장이 없 듯이, 잘 팔린다고 해서 안 좋은 작품이라는 것 또한 틀린 말입니다. 우 리가 사는 세상은 그렇게 이분법적으로 나뉘지 않지요. 대중적으로도 인기가 있고 미술사적으로도 의미가 있다면 그보다 더 좋을 수는 없을 겁니다.

제주도에 가면 2016년 9월에 개관한 김창열미술관이 있습니다. 6·25 때 1년여간 제주도에서 피난 생활을 했던 인연으로 작가가 작품 200점 을 기증하면서 제주도 도립 미술관으로 지어졌습니다. 전시, 작품 연구, 교육, 소장품 관리 등을 통해 김창열 작가를 한국 미술사에 더 제대로 위

치할 수 있도록 만드는 중요한 역할을 하리라 기대하고 있습니다.

저는 개관하자마자 방문했었는데요. 너무 좋은 기억으로 남아 제주도에 간다는 사람이 있으면 꼭 가보라고 권합니다. 제주도 가족 여행 때 어머니를 모시고 갔더니, 서울에서 보던 김창열 작품들과는 또 다르게 훨씬 더 좋다 하시더라고요. 원래도 좋은 작품이지만, 마땅한 공간과 어우러져 더 빛나게 된, 아주 이상적인 조합입니다.

다음에 혹시 제주를 방문하신다면, 돌과 나무가 어우러진 제주도다운 나지막한 모습의 김창열미술관을 방문해보시면 어떨까요. 절대 후회하지 않으실 거예요.

김구림, 〈24분의 1초의 의미〉
1969년, 단채널 영상, 16mm film, no sound, color + B&W, 10분
국립현대미술관 자료 제공

1936~

金丘林

김구림

재미있는 것을 해내는 용기

이제 회화를 벗어나 조금 다른 형태의 작품을 보기 시작할게요. 1960년
대 중반 이후로 꾸준히 등장하기 시작해서 오늘날에는 엄연히 주류가
된 퍼포먼스, 비디오, 설치미술입니다. 당시 세계 미술의 주요 도시에서
뿐만 아니라 우리나라에서도 사각형의 캔버스를 뛰어넘어 작품을 만들
고자 하는 젊은 작가들의 시도가 있었는데요, 최근 우리 미술사학계에
서는 이러한 경향을 '실험 미술'이라는 용어로 부릅니다. 실험 미술은
단색화와 동시대에 존재했던, 우리 현대미술사를 더 풍부하게 하는, 빼
놓아서는 절대 안 되는 정말 중요한 또 다른 축입니다.

지금부터 세 번에 걸쳐 실험 미술에 대해 소개할 텐데요, 1936년에 태
어난 김구림부터 시작하겠습니다.

옆에 보시는 작품은 김구림의 〈24분의 1초의 의미〉입니다. 지금은 사
진으로 보고 계시지만, 영상물입니다. 우리나라 최초의 비디오아트로
꼽히는 작품이지요. 비디오아트 하면 백남준을 제일 먼저 떠올리실 텐

데요, 1950년 이후로 백남준은 일본, 유럽, 미국에서 활동했거든요. 우리나라를 다시 방문했던 것은 1980년대이고요. 그래서 '한국에서 만들어진 최초'는 김구림입니다. 지금에야 너 나 할 것 없이 영상 작업을 하지만, 1960년대에는 흔하지 않은 일이었는데요, 알고 보니 김구림의 집이 영화관을 했다고 하더라고요. 어릴 적 김구림의 꿈은 영화감독이었다고 해요.

〈24분의 1초의 의미〉는 아침에서 밤에 이르기까지 우리가 겪는 일상사와 주변 풍경을 담은 영상입니다. 10분 정도 되는 영상에는 도시를 살아가는 한 남자가 등장하지요(남자 주인공은 김구림처럼 실험 미술을 하던 작가 정찬승입니다). 어떤 스토리가 있는 것은 아닙니다. 대사도 없어요. 배경음악도 없습니다. 수백 커트의 장면들이 탁탁 끊기며 지나갈 뿐입니다. 그 장면들은 서울의 단편적인 모습으로 구성되어 있습니다. 예를 들면 고가도로, 자동차, 교통순경, 남자가 하품하는 모습, 담배 연기나 샤워 물줄기 같은 것들을 찍은 장면들이요.

김구림은 이 작품을 통해 도시를 살아가는 현대인의 권태, 기계화된 생활에서 방향감각을 상실한 인간을 표현하고 싶었다고 해요. 엄청 바쁘지만, 반복되는 하루가 따분할 때 있잖아요. 바로 그 느낌을 표현하고 싶었던 것이죠.

이 작품은 1969년 7월 21일에 상영이 예정되어 있었습니다. 지금의 서울 조선일보 코리아나호텔인 아카데미뮤직홀에서요. 그런데 여러 가지 상황 때문에 애초의 계획과는 다른 형태로 진행이 되었습니다. 일단 그날은 하필 암스트롱이 달에 도착하는 날이었어요. 인류가 최초로 달에 착륙하는 장면을 보느라 불참한 사람들 때문에 상영장에는 예상보다 적은 사람들이 모였습니다. 또한 원래는 20여명의 무용수와 미술가

김구림, 〈현상에서 흔적으로〉
1970년
국립현대미술관 자료 제공

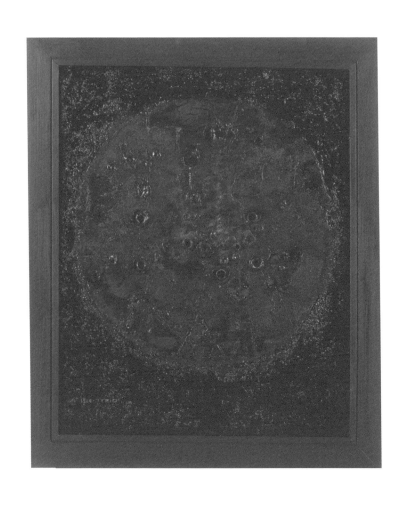

김구림, 〈태양의 죽음II〉
1964년, 나무판에 유채·오브제 부착, 91×75.3cm
국립현대미술관

들이 제작한 오브제에 필름이 비춰질 계획이었지만, 기술적인 문제로 이뤄지지 못했습니다. 영사기를 틀고 몇 분이 흐른 뒤부터 필름이 중간 중간 끊어져서 끝까지 상영을 못하고 중단하고 말았던 것이지요. 결국 혹시나 해서 준비했던 300장의 슬라이드를 환등기를 이용하여 김구림과 동료 작가인 정강자의 몸에 쐈습니다. 상영회가 갑자기 공연으로 바뀌었지요. 가상현실을 운운하는 요즘과는 그야말로 격세지감이지요?

〈24분의 1초의 의미〉 외에도 김구림은 획기적일 만큼 실험적인 작품들을 많이 발표했습니다. 어떻게 이런 것을 1960~1970년대 한국에서 '미술'이라고 발표할 수 있었을까 싶은 작업이 많아요. 한강변에서 삼각형 모양으로 잔디를 불태웠던 〈현상에서 흔적으로〉라든지, 육교 위에서 콘돔을 나눠주는 〈콘돔과 카바마인〉(1970), 한국 최초로 미술 작품에 우편을 사용했던 〈매스미디어의 유물〉이 그 예입니다. 〈매스미디어의 유물〉은 1969년에 작가가 지인들에게 엽서를 보내는 방식의 작품인데요, 언젠가는 편지가 하나의 유물로 남겨질 거라는 생각에서 작안한 거예요. 정말 시대를 앞서갔지요? 비록 그때 〈주간경향〉은 "해프닝 화가들의 괴상한 미술"이라고 보도했지만요.

김구림이 처음부터 실험적인 미술을 했던 것은 아닙니다. 초기에는 다른 화가들처럼 캔버스 위에 물감을 사용하여 그림을 그렸어요. 그런데 점차 새로운 것을 해보자 싶은 마음이 들었고, 캔버스 위에 비닐을 얹어 놓고, 군데군데 휘발유를 부어 태우고, 담요를 덮어 불을 끄는 방법을 사용했습니다. 이렇게 제작한 것이 옆에 보시는 '태양의 죽음 시리즈'에요. 안타깝게도 지금은 두세 점 밖에 남아 있지 않습니다. 젊은 시절 형편이 어렵기도 했고, 제작한 많은 작품을 모두 보관하기가 어려워 스스로 태워버렸다고 해요.

당시 사회에서 김구림과 같은 실험 미술가들은 종종 정부와 마찰을 빚곤 했습니다. 예를 들어 1970년 김구림은 기성 문화를 부정한다는 의미에서 상징적으로 장례식을 치르는 퍼포먼스를 기획했습니다. 관을 메고 거리를 걸은 후 관을 한강에 띄우는 것으로 마무리할 계획이었어요. 그런데 퍼포먼스는 제대로 이루어지지 못했습니다. 퍼포먼스를 시작하여 동료 작가들과 함께 백기를 들고 시청 앞까지 갔는데, 경찰이 덕수궁 앞 파출소에서 교통방해죄를 물어 남대문 경찰서로 끌려갔거든요. 그리고 며칠 동안 심문했습니다. 그 이후로도 김구림 작가는 6개월 동안 미행을 당했고, 작가의 아버지는 경찰서에 불려다녔다고 회고합니다.

이처럼 김구림의 작품은 상업적으로나 대중적으로나 정치적으로 그리 호감을 얻지 못했습니다. 일회적인 퍼포먼스가 많아서 팔 수 있는 작업이 아니었고, 위에서 보았듯 언론도 그의 작업을 이해하지 못했습니다. 정부에게서는 의심 섞인 눈초리를 받아야 했고요. 김구림의 작업을 지지해주는 동료 작가들이 있긴 했지만, 어떤 힘이 되어주기에는 수가 적었던 데다가 너무 젊었습니다.

어떻게 주변 눈치 안 보고 이렇게 파격적인 작품을 만들 수 있을까 하는 의문이 들지 않을 수 없어요. 이에 대해 김구림은 명쾌하게 말합니다.

"자신이 하고 싶은 것을 해야죠. 언제나 새로운 것을 하라고. 용기를 가지고요. 그렇게 얘기하고 싶네요."

정말 그렇습니다. 만일 김구림이 대중의 인기, 언론의 관심, 정부의 지원, 미술계 권력에 대한 욕망이 있었다면 이토록 실험적인 작품은 세상

에 나올 수 없었을 겁니다.

　하고 싶은 새로운 일을 용기 있게 하는 것. 이것은 분명 1958년 첫 개인전 이후 60년 가까이 언제나 새롭고 재미있는 작업을 선보였던 김구림의 작업 비결이지만, 우리가 더 즐겁고 의미 있게 살아갈 수 있도록 하는 조언이 될 수도 있으리라 생각합니다.

이건용, 〈건빵 먹기〉
1975년

李健鏞
1942~
이
건
용

어디까지가 미술인가?

"의자에 앉아 작은 테이블 위에 놓인 건빵을 조심스럽게 집어
입에 넣고 씹이 미는다. 그리고 손을 편다. 보조자가 손목에 막
대를 대어 깁스를 한다. 먹는다. 다음 행위에는 팔꿈치에 깁스
를 한다. 팔을 올려 입에 건빵을 넣지만 깁스한 팔이 불편하여
떨어뜨린다. 건빵이 들어갈 때까지 계속한다. 다음엔 팔을 올
린 채 가슴까지 깁스한다. 다음에는 허리까지 굽혀 건빵을 집
어먹어야 한다."*

　　이것은 이건용의 〈건빵 먹기〉라는 작품의 지시문입니다. 작가가 지시
문에 따라 몸을 점점 불편하게 만들면서 건빵을 먹는 과정 자체가 작품
인 행위 미술이지요.

*　　김미경, 『한국의 실험 미술』, 시공아트, 183쪽.

아이들 장난 같아 보이기도 하지요? 조금 웃기기도 하고요.

이 작품은 크게 두 가지 방향으로 해석해볼 수 있습니다.

하나는 과연 미술이 어디까지일 수 있을까를 탐구하는 형식적 실험이라는 설명입니다. 이건용이 이 작품을 실현했던 1975년은 미술계에서는 추상의 열기가 대단했을 때입니다. 앞서 보았던 박서보나 정상화와 같은 단색화 계열이 한국 미술계의 주류로 자리 잡아가던 시기거든요.

이런 상황에서 이건용과 같은 젊은 미술가들은 선생님들과는 다른 미술을 추구합니다. 퍼포먼스, 비디오와 같은 새로운 것이요. 이는 당시 작가들 사이에서 유행했던 일본 미술 잡지에 실린 서구 미술을 참조한 것이었습니다. 지금이야 설치나 퍼포먼스가 너무나 흔해졌지만, 당시로서는 매우 획기적이었습니다. 이건용이 졸업한 홍익대학교는 박서보 등의 앵포르멜부터 단색화로 이어지는 추상의 대가들이 지도하고 있었습니다. 패기 넘치는 젊은 작가로서 선생님들과는 다른, 새로운 미술을 하고 싶다는 마음이 들었던 것이지요.

미술사의 이러한 흐름을 보면 이건용의 〈건빵 먹기〉는 미술의 확장 가능성을 실험한, 미술이라는 영역을 탐구하는 작품이라는 해석이 가능합니다.

반면, 〈건빵 먹기〉가 사회에 대한 비판적 메시지를 갖고 있다고 해석할 수도 있습니다. 이 작품이 실연된 것이 1975년입니다. 최루탄 연기로 눈물 마를 날 없던 1970년대 중반 때입니다. 특히 1972년 10월 17일 대통령 특별 선언으로 발표된 10월 유신은 암울한 시대의 서막을 열었다고 하지요. 비상 계엄령이 선포되고 국회가 해산당하고, 정당 활동이 중지되고, 헌법의 일부가 정지되었습니다. 대통령 직선제는 폐지되고 간선제가 선택되어 사실상 종신 집권이 가능해졌습니다. 게다가 국회의

1/3을 대통령이 추천할 수 있었고, 연간 개회 일수가 150일 이하로 제한되었습니다. 개헌 주장은 물론 개헌에 관한 논의도 할 수 없었습니다.

막강한 권력을 한 사람이 쥐게 되자 즉각적으로 언론과 문화 전반이 얼어붙었습니다. 미술 작품이 회수되고, 노래가 금지되고, 잡지가 폐간되고, 문학 작품은 재판에 회부되었습니다.

이런 시대 상황을 생각하면 이건용의 〈건빵 먹기〉는 의미심장합니다. 처음에는 손가락만 못 쓰지만, 점차적으로 팔, 허리 모두 못 쓰게 되지요. 개인의 자유가 점차 사라지는 것입니다. 신체가 제한받는 것으로 표현했지만, 사실은 표현과 발언의 자유가 침해되는 사회를 비판하는 것이라고 읽을 수도 있습니다.

〈건빵 먹기〉가 발표되었을 때 당국의 규제는 없었습니다. 사회에 대한 발언이라기보다는 신체에 대한 조형적 실험이라고 여겨졌기 때문이었습니다.

그러나 이건용의 다른 작품, 예를 들면 〈이리 오너라〉(1975)와 같은 작품은 정부의 규탄을 받았습니다. 〈이리 오너라〉는 이런 내용입니다. 두 사람이 등장합니다. 한 사람이 서서 "이리 오너라!"라고 외치면, 멀리 서 있던 다른 한 사람이 뛰어와서 머리를 조아립니다. 그리고는 원래 자리로 돌아갑니다. 이 동작을 스무 번 정도 되풀이합니다.

당시 정부는 이 작품이 정권에 대한 비난이라고 생각했습니다. "이리 오너라!"라는 말은 옛날에 양반이 하인을 부르는 말이었죠. 권위적인 명령입니다. 정부는 작품에서 "이리 오너라!"라고 외치는 사람이 박정희 대통령을 의미한다고 보았습니다. 그리고 이 작품이 박정희 대통령이 권력을 독점하고 있는 것을 풍자한 것이라고 해석했지요. 이 때문에 이건용 작가는 퍼포먼스 직후 연행되어 반나절 동안 구타당했고, 국립

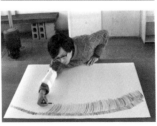

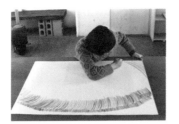

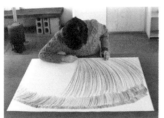

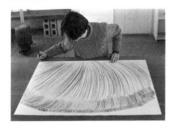

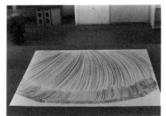

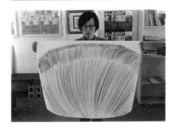

이건용, 〈신체드로잉 76-4〉
1976년

현대미술관으로부터 공문을 받았습니다. "해프닝과 이벤트는 사이비 전위미술이므로 앞으로는 국립현대미술관에서 행할 수 없다"는 내용이 담긴 공문을요. 작가는 이후에도 계속 형사들에게 감시당했다고 합니다.

작품을 다양하게 해석하는 것은 문제가 없습니다. 같은 작품이라도 관점에 따라 다른 식으로 읽힐 수 있습니다. 그러나 해석을 하는 주체(이 경우에는 절대 권력을 가진 정부)가 해석에 따라 제재를 가하는 것은 분명 문제가 있습니다. 임의적인 해석의 결과로 신변에 문제가 생길 수도 있다는 생각이 들면 어느 누가 예술 활동을 제대로 할 수 있겠습니까. 표현과 발언의 자유가 없는 사회는 결코 건강하다고 말할 수 없습니다.

살얼음 같던 시대의 분위기에도 불구하고 이건용은 이후로도 쭉 자신의 신체를 이용하여 간접적으로 사회적 메시지를 던집니다. 가장 규제가 심했다고 하는 1975년부터 1980년 사이에 무려 50여 개의 퍼포먼스를 발표했어요. 형식적인 실험과 사회를 향한 메시지 사이를 영리하게 왔다 갔다 하면서요. 그중 하나인 '신체 드로잉 시리즈'는 팔을 굽히지 않은 채 선을 긋는 퍼포먼스입니다. 신체를 제약하면서 그림을 그린다는 것이 조형적인 실험으로 읽혀질 수도 있고, 시대를 생각하면 예술의 자유를 억압하는 정권에 대한 비판으로도 읽을 수도 있지요. 작가는 "체제와 권력이 공공의 담론적 역량을 전유하고 무효화시킨 변질된 삶의 공간에서 나를 표현·표기하는 방법과 각인시킬 수 있는 유일한 길은 통제의 매커니즘을 전복하는 길이었는데, 나는 '신체 드로잉'이라는 방법을 통해서 1976년부터 시작하였다"*라고 말하며 체제 비판적 메시지를 명확히 드러냈지만요.

이건용, 〈신체드로잉 76-5〉
1976년

1970년대의 경우, 문학에 비해 미술은 사회적인 발언을 직접적으로 하는 작품은 상대적으로 적은 편입니다. 김지하의 『오적』(1970), 신경림의 『농무』(1973), 조세희의 『난장이가 쏘아올린 작은 공』(1978) 등 사회의 부조리를 예리하게 보고 신랄하게 비판하는 작품이 많이 발표된 데 비해 미술에서는 사회를 노골적으로 꼬집는 작품이 그다지 많지 않았습니다. 오히려 사회와는 별 상관없어 보이는 추상미술이 대세를 이루고 있었지요.

이런 경향을 보면 얼핏 미술가는 문학가에 비해 사회에 대한 관심이 덜한가 싶을 수 있습니다만, 저는 매체 특성에 따른 결과가 아닐까 조심스레 추측합니다. 전통적인 회화나 조각은 기본적으로 만들 공간이 필요합니다. 작품을 전시할 공간도 필요하고요. 대작일수록 큰 공간이 필요하겠지요. 또한 전시를 위해서는 대관을 신청하고, 홍보 포스터를 찍어 배포해야 합니다. 이런 과정을 거치다보면 작품을 보이기도 전에 소문이 퍼져나가기 십상입니다(실제로 김지하에 영향을 받은 사회 참여적 미술 그룹인 '현실동인'이 1969년 전시회를 앞두고 포스터가 발각되어 전시 자체가 무산되었다는 기록이 있습니다). 저는 이러한 이유 때문에 문학가에 비해 미술가들이 사회적 메시지가 강하게 담긴 작품을 발표하기가 조금 더 어렵지 않았을까 생각합니다. 사회적 메시지를 내포하는 이건용의 작업이 게릴라 형식의 퍼포먼스로 시행된 것도 같은 이유에서였을 겁니다.

예술은 자유로운 표현이 보장되어야 풍부해질 수 있습니다. 그런 의미에서 1970년대는 예술가 모두에게 어려운 시대였습니다. 그 시대를

* 이건용의 「1979년 대전 남계화랑 퍼포먼스 기록 노트」 중 6월 10일부터 16일자 기록.

통과하기 위해, 표현의 자유를 위해, 사회의 변화를 위해, 여러 예술가들처럼 이건용은 용감한 도전을 했던 것이지요. 중립적으로 읽힐 수 있으면서도 그 안에는 분명 체제 비판적인 메시지를 담고 있는 작품을 만들면서요. 얼핏 실없어 보이는 이건용의 행위 미술은 실은 이런 묵직한 의미를 갖고 있습니다.

이승택, 〈바람: 민속놀이〉
1971년, 헝겊, 퍼포먼스, 100×8000×2000cm
국립현대미술관 자료 제공

李升澤
이
승
택
1932~

바람을 보다

얼마 전 외국에서 온 손님과 함께 국립현대미술관을 방문했습니다. 손
님과 함께 갈 때면 아무래도 안내자의 역할을 하느라 작품을 잘 감상하
지 못하기 십상인데 그날은 빨려 들어갈 성도로 열심히 본 작품이 있었
습니다. 옆에 보시는 이승택의 〈바람: 민속놀이〉였습니다. 커다란 스크
린에 붉은색 천이 펄럭, 펄럭 소리를 내며 하늘을 잡아먹을 듯이 넘실대
고 있었어요.

처음 보는 작품은 아니었습니다. 사진으로 본 적이 있습니다. 여러 번
이요. 대학원에서 배우기도 했습니다. 그런데, 미술관에서 마주했을 때
〈바람: 민속놀이〉는 완전히 다른 작품으로 제게 다가왔습니다. 책에서
본 것과는 차원이 다른 감동을 주었거든요. 화면을 가득 채우며 구불대
는 빨간 선과 공간 가득 울리는 바람의 소리는 압도적이었습니다. 그야
말로 살아 있는 작품이었어요.

어쩜 이토록 멋지게 바람을 보고, 또 듣게 할 수 있을까? 어떻게 이런

감각적인 작업을 1971년에 할 수 있었을까? 감탄하고 또 감탄하며 화면을 하염없이 바라봤습니다. 그렇게 그날, 이승택의 작품은 제 마음에 담겼습니다.

1932년에 태어난 이승택은 대학에서 조각을 전공했습니다. 1968년, 독립기념관의 윤봉길 의사 상과 김좌진 장군 상과 같은 기념 조각 70여 점이 그의 손에서 탄생했습니다. 그는 이런 기념 동상을 제작해서 경제적 기반을 어느 정도 닦을 수 있었지요.

기념 동상과 같은 작품과 비교해볼 때 '바람 시리즈'를 '조각'이라 부르기는 힘듭니다. 기존 개념에 의하면 조각은 부피와 질량이 있는 덩어리를 말하니까요. 광화문에 세워진 이순신 장군 상처럼 크고, 무겁고, 만질 수 있는 작품이요.

그런데 이승택은 그러한 조각의 개념을 뒤집어서 부피와 질량이 전혀 없는 작품을 만들었습니다. 그리고 대리석, 청동, 나무와 같은 전통적인 재료가 아닌, 바람이라는 눈에 보이지도 않고 만질 수도 없는 자연의 요소를 작품의 재료를 사용했습니다. 조각과 출신으로서는, 그리고 당시로서는 파격 그 자체였습니다. 이승택이 30대 후반 무렵의 일이었습니다.

이후로도 이승택은 바람, 물, 불, 연기와 같은 자연의 요소를 작품에 많이 사용했습니다. 그래서 '비물질'을 이승택 작업의 중요 키워드로 삼곤 하지요.

자연을 소재이자 주제이자 재료로 사용하는 작가는 물론 이승택 혼자가 아닙니다. 이승택이 '바람 시리즈'를 시작할 무렵 미국과 유럽에는 '대지 미술'이라는 경향이 있었습니다. 그들은 대개 자연을 캔버스 삼아 작업을 했습니다. 불도저를 이용해서 사막 한 가운데에 인공적인 협곡

이승택, 〈역사와 시간〉
1958년, 석고에 채색·가시철망, 153×144×23cm
국립현대미술관

을 만들기도 하고, 천을 이용해서 섬 전체를 싸기도 하고, 피뢰침을 세워 번개를 일으키기도 했습니다. 이승택은 이들에 대해 알고 있었습니다. 한국에 유통되던 외국 미술 잡지를 통해서요. 미술사를 가르치기도 했으니 서구의 미술에 대해 잘 알고 있었겠지요.

그렇지만 이승택의 작업은 서양의 대지 미술과 다릅니다. 그것도 많이요. 이승택의 작업은 훨씬 더 자연 친화적입니다. 서양의 작가들처럼 신의 위치에서 자연을 주무르지 않습니다. 자연을 후벼 파서 아프게 하지도, 숨을 쉬지 못하게 겹겹이 싸버리지도 않아요. 파괴하거나 통제하지 않습니다. 이승택은 그저 바람을 드러낼 뿐입니다.

학자들은 이승택의 이런 태도에서 서양과는 다른, 자연을 보다 존중하던 우리 문화를 발견합니다. 동양 사람들이 자연을 인간보다 큰 존재라 여기고, 그 섭리에 맞춰 살고자 한다고 이야기하잖아요. 그런 맥락에서요.

서양은 자연에 적대적이고 동양은 친화적이라는 이분법에 동의하지 않으실 수도 있습니다. 그렇지만, 적어도 이승택의 경우, 그의 작업을 한국성과 연결시키는 것은 꽤 타당하다고 생각합니다. '바람 시리즈'를 가만히 보면, 우리 민속놀이가 연상됩니다. 상모가 돌아가며 만드는 선 같기도 하고, 쥐불놀이 할 때 불덩이가 지나간 흔적 같기도 합니다. 서낭당 옆 나무에 맨 끈도 연상시킵니다. 작가 본인도 '민속놀이'라는 부제를 붙이기도 했고요.

한국성에 대한 관심은 이승택의 초기 작품부터 나타났습니다. 예를 들어 대학 졸업 작품으로 선보인 〈역사와 시간〉은 한국전쟁을 다룹니다. 청색은 미국을, 적색은 소련을, 그리고 둘둘 말린 철사는 두 강대국 사이에서 고통 받는 우리나라를 의미합니다. 이승택은 함경남도 고원

에서 열아홉 살까지 살다 전쟁을 맞아 남한으로 내려온 실향민이거든요. 직접 경험한 나라의 아픔을 나타낸 것이지요.

이승택은 작품에서 묶는 행위를 특별히 많이 사용하는데요, 이 역시 한국 문화와 연결이 가능합니다. '바람 시리즈'에서도 종종 나무에 천을 묶었고, 〈역사와 시간〉은 철사를 감아 묶은 것이지요. 이승택의 또 다른 대표 이미지는 〈고드레 돌〉처럼 돌에 밧줄을 묶어 '물렁물렁한 돌'이라는 특이한 형상을 만든 것인데요, 여기에서도 '묶기'가 사용되었습니다. 그래서 이승택은 스스로를 '노끈 작가'라고 부르기도 합니다. 그런데 이 묶는 행위가 가만 보면 우리 문화에 정말 자주 등장합니다. 한복의 저고리와 치마 고름, 댕기와 대님이 모두 묶어 쓰는 것입니다. 자식을 낳으면 대문에 새끼줄을 매달고요, 메주, 굴비, 곶감, 마늘도 모두 꿰어 묶고요. 요즘도 많이 사용하는 보자기 역시 묶어 사용하는 것입니다.

이렇게 한국의 문화가 작품 전반에 자리하는 것은 비슷한 연배의 다른 작가들과 마찬가지로 식민 통치, 해방, 한국전쟁, 급격한 서구화를 몸소 겪으며 나라에 대해 숙고했기 때문이었습니다. 특히 이승택은 한국 문화에 대해 자부심이 무척 강한데요, 1960년대에 서양미술을 소개한 잡지들을 보면서 서양도 별거 아니라는 생각을 했다고 해요. 오히려 서구에 없는 것, 즉 우리의 민족적인 것이 가장 세계적일 수 있다는 가능성을 봤다고 회고합니다. 요즘은 "우리 것이 가장 세계적인 것이다"라는 말이 어딘지 촌스럽게 들리는 시대이지만, 이승택의 작품을 보면 민족적인 것이 세계적이며, 전통적인 것이 현대적일 수 있다는 의견에 동의하게 되더라고요.

한마디만 덧붙이자면, 저는 '바람 시리즈'가 정말 좋은 '현대미술'이라고 생각합니다. 현대미술이라고 하면 많은 분들이 고개를 절레절레

이승택, 〈고드레 돌〉
1956~1960년, 돌·노끈·나무, 150×250cm
국립현대미술관 자료 제공

것습니다. 아름답지도 않고, 도대체 뭘 감상해야 할지도 모르겠고, 이해할 수 없다고 말하면서요. 이해합니다. 현대미술이 우리의 고정관념 속 미술과는 다른 점이 많지요.

그것은 현대미술이 '미술의 확장'을 목표로 삼았기 때문입니다. 재료도 이전과는 다른 것을 쓰고, 형식도 과거와는 달리해서 '미술'이라는 틀을 계속 깨는 것이 현대미술의 주된 흐름이었습니다. 그래서 변기, 심지어는 오줌과 똥과 같은 재료도 사용하고, 전통적인 회화나 조각이 아닌 설치, 퍼포먼스, 비디오와 같은 새로운 매체를 활용한 것이지요. 이런 시도가 가끔 지나치게 개념적으로 흐르면서 시각적인 감흥을 기대하는 대중으로부터 미술이 멀어지는 부작용을 낳기도 했습니다.

그런데 이승택의 작업은 조금 다릅니다. 물론 이승택의 〈바람〉 역시 기존의 조각을 '확장'시킨 것은 맞습니다. 이전에는 재료로 사용되지 않던 자연과 시간을 사용했고, 퍼포먼스라는 새로운 장르를 도입했고, 시각 위주의 미술 개념으로부터 탈피해서 청각을 끌어들였다는 점에서요. 그렇지만 이승택은 시각적인 요소를 놓치지 않았습니다. 붉은색 천이 하늘을 가로지르며 휘날리는 모습은 분명 아름답습니다. 그래서 미술 작품에서 아름다움을 느끼고 싶어 하는 우리의 기대에 부응합니다. 작품 안에는 미술사적 담론과 작가의 철학이 담겨 있지만, 꼭 대지 미술이니 한국성이니 하는 개념을 몰라도 접근할 수 있습니다. 바람을 보고 듣는 것만으로도 충분히 멋진 감상이 가능하니까요.

이승택의 작품은 미술사적 의의가 있으면서도 보편적 감성을 건드리고, 개념적이면서도 감각적입니다. 한국적이면서 세계적이고요. 만약 (한국) 현대미술에 모범 답안이 있다면, 이것이 아닌가 싶은 생각이 듭니다.

그럼에도 이승택은 사실 오래도록 '반골 성향의 작가', '비주류의 이단적 재야 작가'로 여겨져 왔습니다. 회화 중심으로 흐르던 한국 미술계에서 '주류'로 분류되지 않아 젊은 시절 큰 주목을 받지는 않았지요.

그런데 요즘 미술사에 뚜렷이 자리매김을 하고 국제적인 관심을 끌기 시작한 것을 보면, 타협 없이 본인이 가고자 하는 길을 묵묵히 걸어온 결과로 빚어낸 작업의 독자성이 결국 빛을 발하는 것 같아 기쁩니다. 만일 이승택이 현실에 안주하여 돈을 벌게해 주던 기념 동상을 계속 만들었다거나 남들 다 하는 식의 조각을 했다면 우리 미술사가 얼마나 심심했을까 아찔합니다.

이승택 작가는 〈바람〉이 평생의 실험과 모험 정신이 빚어낸 최고의 작품이며, 미술사에 영원히 기억될 만한 작품이라 자부한다고 말했습니다. 너무나 동의합니다. 그의 작업이 "새로운 것은 기존을 거부하는 데 있다"는 믿음으로 평생을 바친 결실이자 우리 미술사의 자랑이라는 것을요.

백남준, 〈TV 첼로〉
1971년

白南準 백남준 1932~2006

인생을 짭짤하고 재미있게

이번에는 한국에서 가장 유명한 미술가 이야기를 해보려 합니다. 바로 백남준입니다. 미술에 전혀 관심이 없는 분들도 백남준을 비디오아트의 선구자로 알고 계시더라고요.

도대체 백남준의 작품은 왜 그렇게 유명한 걸까요? 그가 하고 싶었던 이야기는 무엇이었을까요? 우리는 그의 작품을 어떻게 감상해야 하는 걸까요?

먼저 작품을 보겠습니다. 옆에 있는 작품은 백남준의 대표작 중 하나인 〈TV 첼로〉입니다. 백남준이 세 대의 티브이로 첼로를 만들고, 그것을 클래식 첼로 연주자였던 샬럿 무어맨Charlotte Moorman이 1971년 뉴욕의 콘서트홀에서 연주했던 것이 작품이었지요. 퍼포먼스이자 비디오아트, 음악 연주회이자 미술 전시회라고 할 수 있습니다.

지금 우리는 사진으로 작품을 보고 있지만, 더 나은 감상을 위해서는 유튜브에서 영상을 꼭 찾아보시기를 바랍니다. 저는 이 영상을 처음 보

고 머리를 한 대 맞은 것 같았습니다. 제가 기대했던 소리가 나지 않았거든요. 연주하는 포즈는 영락없는 첼로 연주이지만, 전혀 새로운 소리가 들립니다. 정식 악기가 아니니 첼로 소리가 나지 않는 것이 당연한 것인데, 저는 영상을 틀기 전까지 그런 생각을 전혀 하지 못했지 뭐에요. 현대미술에 제법 익숙하다고 생각하는 저도 이렇게 놀랐는데, 1971년 현장에 있던 관람객들은 얼마나 충격을 받았을까요.

백남준은 이 작업을 통해 우리가 생각하는 미술과 음악의 범주를 동시에 깨뜨렸습니다. 다른 말로 하자면 '미술과 음악의 확장'을 가져왔다고 할 수 있어요. '확장'은 백남준을 생각할 때 꼭 짚어야 하는 키워드 중 하나입니다.

미술의 경우부터 말하자면, 1960년대 말은 우리나라뿐만 아니라 백남준이 머물던 미국에서도 여전히 벽에 걸린 그림만을 '미술'이라 여기던 때였습니다. 특히 추상화가 득세하고 있었지요. 그런데 백남준은 벽에 붙은 미술이라는 고정관념을 깨고 움직이는 미술 작품을 만들었습니다. 이것은 분명 혁신이었습니다. 작품이 한번 만들어지면 영원히 미술관에 소장되고 전시되는 것과 달리, 〈TV 첼로〉와 같은 작업은 한번 시연되면 사라집니다. 사진으로 밖에 남지 않게 되지요. 한마디로 백남준은 벽에서 튀어나와 움직이고, 사라지는 것을 '미술'이라 제시한 것입니다. 이것은 이후 미술의 새로운 방향이 됩니다.

음악의 확장이라는 측면도 비슷한 맥락입니다. 우리가 생각하는 첼로 소리가 아니라는 점에서요. 사실 배경으로 보면 백남준은 미술보다는 음악과 더 밀접합니다. 그는 일본의 대학에서 미학과를 졸업했는데요, 졸업논문이 작곡가 쇤베르크Arnold Schönberg, 1874~1951에 대한 것이었습니다. 쇤베르크는 기존의 도레미파솔라시의 7음계에서 벗어난 12음계

를 창안하여 음악사에 엄청난 족적을 남긴 음악가예요. 백남준이 티브이를 처음 미술 작품으로 사용한 공식적인 전시는 1963년 독일에서였는데요. 이 전시회 이름도 '음악의 전시회: 전자 텔레비전'이었습니다. 열세 대의 티브이를 이용한 작품을 전시하긴 했지만, 전시의 주요 내용은 새로운 소리에 대한 탐구에 가까웠지요. "이것도 음악일 수 있다"는 백남준의 메시지가 담뿍 담긴 전시였습니다.

〈TV 첼로〉에서 찾아볼 수 있는 백남준의 또 다른 키워드는 '통합'입니다. 〈TV 첼로〉는 음악과 미술, 음악가와 미술가, 예술과 기술. 예술가와 기술가가 만나서 하나의 작품을 이룹니다. 기존의 사고방식으로 생각하면, 미술이나 음악, 그리고 예술과 기술은 엄격히 분리되던 영역이지요. 그런데 백남준은 이 요소들을 하나의 작품으로 통합시켰던 것이지요.

〈TV 첼로〉뿐만 아니라 백남준의 다른 여러 작품들도 통합적인 면모를 보입니다. 흔히 이분법적으로 나누어 바라보는 자연과 문명, 기계와 예술, 동양과 서양이 그의 작품에서는 화해하고 순환합니다. 요즘에야 '탈경계'라는 말이 워낙 인기이고, '융합'을 부르짖는 시대니까 그게 뭐 대단하냐 하실 수 있지만, 백남준이 이 작품을 만든 것이 지금으로부터 50년 전이었다는 것을 기억해주세요. 세계가 양분되어 이데올로기적 대립각을 세우던 냉전 시대, 사회의 모든 분야가 철저히 나뉘어 있던 분업 시대였다는 것을요. 그렇게 보면 정말 시대를 앞서 나가는 작가라는 사실이 실감납니다.

고백하자면 백남준은 제게 오랫동안 어려운 작가였습니다. 작품에 대한 해석도 굉장히 많은 갈래로 나눌 수 있는 데다가, 깊이도 깊기 때문입니다(백남준 작품 하나만으로도 박사 논문 하나가 나옵니다). 그런데

작품을 살펴보다 보니 몇 가지 키워드가 잡히고, 그러고 나니 작품이 조금씩 이해되고, 이 사람이 왜 대단한지 알 것 같고, 또 그러다 보니 좋아지더라고요.

물론 제가 백남준 작업을 좋아하게 된 것은 작가 자체에게서 매력을 느꼈기 때문이기도 합니다. 워낙 똑똑했다고도 하지만, 백남준은 노력하는 천재였습니다. 비디오 작품을 만들기 위해서 백남준은 1963년 일본으로 가서 공부를 시작했는데요. 그 무렵 집에 있는 모든 책을 창고에 넣어 둔 채 전자회로와 관련한 책만 읽었다고 합니다. 결과적으로 웬만한 전문가 이상의 지식을 갖추게 되었지요.

똑똑하기만 한 것이 아니라 백남준은 굉장히 유머러스했다고 해요. 가끔 엉뚱하기도 하고요. 일례로 백남준은 깜빡깜빡하는 일이 유독 많았는데요, 여권도 잃어버리는 경우가 많아 가슴에 아주 큰 주머니가 달린 셔츠를 만들어서 여행갈 때면 여권을 거기 담아 꿰매고 비행기를 탔다고 합니다. 그리고 이 옷을 나중에 디자이너 이세이 미야케三宅一生에게 선물했다고 하네요.

그리고 제가 무엇보다 좋아하고 존경하는 것은 백남준의 열정입니다. 1996년 백남준은 뇌졸중으로 쓰러진 뒤 왼쪽 몸을 모두 쓰지 못하게 되었어요. 약 4년간의 재활 이후 2000년에 뉴욕의 구겐하임미술관에서 회고전을 했는데요, 여기서 백남준 작가는 새로운 작업을 선보였습니다. 바로 레이저아트였어요. 아픈 몸으로 새롭게 도전한 작업이었습니다. 레이저 작품을 발표하면서 앞으로는 레이저를 파겠다는, 그래서 사각형의 모니터라는 공간으로부터 미디어를 해방시키겠다는 포부를 드러냈지요. 이미 비디오아트에 있어서 타의 추종을 불허하는 권위자인데 왜 굳이 레이저아트를 새롭게 시도하느냐는 기자의 질문에 백남준

은 이렇게 답했대요. "사과만 먹는 것보다 키위나 망고도 먹어보는 게 더 즐겁고 새롭지 않나요?" 백남준다운, 위트와 도전 정신이 넘치는 답변이지요?

아무리 백남준이 멋지고, 그의 작업이 위대하다 해도 비디오 작품은 어떻게 감상해야 하는지 난감할 수 있습니다. 회화 같은 경우는 잘 그렸다든가 색감이 좋다든가 등등 뭐라도 말할 수 있는데, 백남준과 같은 작업에서는 뭘 봐야 하는지, 뭘 느껴야 하는지 좀처럼 감을 잡기 어려울 수 있지요.

그런데 이것은 비디오아트 자체가 어려워서가 아니라, '미술 작품은 이래야 해', '작품은 이렇게 감상하는 거야'라는 고정관념에 우리가 사로잡혀 있기 때문이 아닐까요? 백남준의 작품은 우리 생각의 범주를 벗어나 있기 때문에 접근하기 쉽지 않습니다. 누가 그러더라고요. 백남준 작품을 온전히 이해하는 것은 다음 세대에나 가능할 것이라고요.

그래서 그런지 아이들은 정말 거리낌 없이 백남준 작업을 즐기는 것을 목격하는 경우가 많습니다. 국립현대미술관 과천관에 가면 종종 견학 온 아이들을 보곤 하는데요, 원형 로비에 설치된 백남준의 〈다다익선〉에 대한 반응이 참 재미있습니다. 일단 "티브이 탑이다!"라며 감탄을 하고요(감탄은 예술 작품의 가장 기본이 되는 요소이지요), 티브이가 몇 대인지 세 보기도 하고(후기 백남준 작업의 특징이 여러 대의 티브이로 조각품을 만드는 겁니다), 왜 몇 대의 티브이는 고장이 났는지 물어보기도 하더라고요(백남준 시대의 티브이를 만드는 곳이 점차 사라짐에 따라 백남준 작업의 보존 문제는 큰 이슈이기도 합니다). 전혀 심각하게 보지 않지만, 백남준 작품에서 중요하게 여겨지는 '심각한 이슈'는 놓치지 않는다는 것이 놀랍지요.

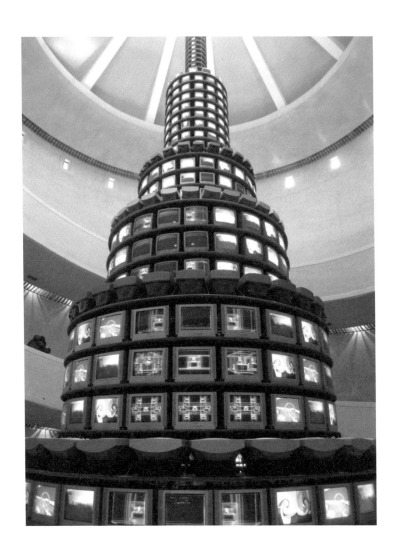

백남준, 〈다다익선〉

1988년, TV 모니터, 영상 설치 작품

국립현대미술관

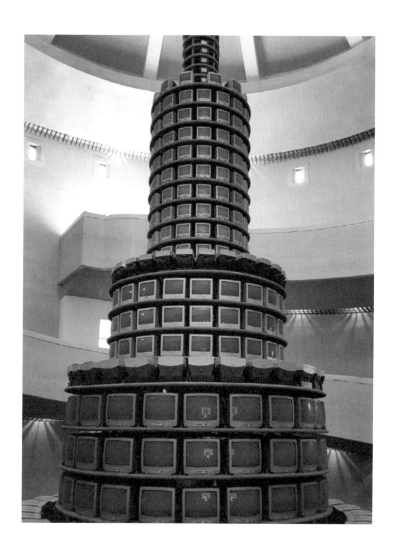

2019년, 티브이가 노후되어 불이 꺼진 〈다다익선〉

결국 언제나의 결론처럼, 작품을 잘 감상하는 데 가장 필요한 것은 작품을 향한 열린 마음인 것 같습니다. 거리낌 없이 각자의 방식대로 작품에 대해 생각하고 즐기는 어린아이 같은 태도와 함께요.

조금 힘을 빼고 백남준의 작업에 다가가면, 보다 유쾌하면서도 정확하게 작품을 감상할 수 있을 거라 생각합니다.

1984년, 조국을 떠난 지 34년 만에 한국을 방문한 백남준에게 한 기자가 물었습니다. "백 선생님은 왜 예술을 하십니까?" 백남준은 이렇게 대답했습니다. "인생은 싱거운 것입니다. 짭짤하고 재미있게 만들려고 하는 것이지요."

여러분도 같은 이유로 이 책을 읽고 계시지 않나요? 싱거운 내 인생에 예술이라는 짭짤하고 재미난 요소를 좀 첨가해보려고요. 모쪼록 제 설명이 백남준의 작품이 '짭짤하고 재미있게' 느껴지는 데 조금이나마 도움이 되면 좋겠습니다.

1980년대 이후, 사회 안으로

오　윤

신학철

윤석남

이동기

최정화

서도호

이　불

강익중

오윤, 〈마케팅V: 지옥도〉
1981년, 캔버스 혼합 매체, 174×120cm
개인 소장

吳
潤

오
윤

민중을 대변하는 그림

그림을 먼저 보겠습니다. 무엇이 보이시나요? '소비의 창조, 과학인가 예술인가', '먹어라 튄!!', '코카콜라'와 같은 글자가 눈에 먼저 띕니다. 이어 고문당하는 반라의 사람들, 관복을 입은 사람과 요괴, 그리고 보살과 구름의 형상도 보이네요. 불화에 익숙한 분들은 눈치채셨겠지만, 이 그림은 제목 그대로 지옥도입니다. 1981년 작품이니 1981년 버전의 지옥도라고 할 수 있겠네요. 이 작품은 1980년대 한국 미술계의 큰 흐름을 형성했던 민중미술의 대표 작가인 오윤이 남긴 몇 안 되는 유화 작품 중 하나입니다. 총 다섯 점의 '마케팅 시리즈' 연작 중 하나이지요.

먼저 오윤이 몸담았던 민중미술에 대해 잠깐 이야기하고 싶습니다. 1980년대의 우리 미술을 말할 때 가장 중요한 축으로 꼽히거든요.

민중미술은 1980년 무렵에 본격적으로 시작한, 기존의 미술계와 사회에 대한 비판 의식을 공유하는 젊은 작가들이 몸 바쳤던 경향이었습니다. 미술계와 사회의 어떤 점을 비판했을까요? 일단 그들은 그때까지

의 한국 미술이 너무나 엘리트주의적이고 서양미술의 모방이었다고 비판했습니다. 추상미술이나 실험 미술이 일반 대중이 알아듣기에는 무리가 있는 데다가 그것이 서양의 것을 베낀 것일 뿐 주체적인 창조는 보이지 않는다고 질책했지요. 사회적으로도 외세 의존적이라 비판했습니다. 광복 이전의 우리나라가 일본의 식민지였다면, 광복 이후는 정치·경제·군사·문화적으로 미국의 식민지가 아니냐는 일침을 놓았습니다.

다른 민중미술 작가들처럼 오윤은 〈마케팅 V: 지옥도〉 작품에 이러한 미술계와 사회를 향한 비판을 담고, 나아가 대안을 제시합니다.

먼저 오윤은 추상미술이 아는 사람만 아는, 다시 말해 민중은 접근할 수 없는 엘리트 문화라고 비판합니다. 이것이 이 그림에서는 특히나 노골적으로 드러납니다. 화면 중앙을 보면, 전생에 자신이 지은 죄를 거울로 보여주는 장면이 있습니다. 그 거울 안에 누가 있는지 보시겠어요? 이젤 앞에 서서 팔레트를 들고 그림을 그리는 사람이 있습니다. 베레모도 쓰고 있어요. 영락없는 화가의 모습입니다. 그런데 그가 그리고 있는 그림이 무엇인가요? 알아볼 수 있는 형상이 없는 추상화입니다. 더 정확히 말하자면, 단색화의 리더 역할을 하던 박서보의 작품 〈묘법〉입니다. 우리가 앞서 보았던 작품이지요. 오윤은 이 장면을 통해 단색화와 같은 추상을 그리는 것은 '죄'라고 이야기하고 있습니다.

박서보를 비롯한 단색화 화가들은 오윤에게는 선생님뻘입니다. 오윤이 이 작품을 발표했을 1980년에 박서보는 홍익대학교 미술대 교수였고, 국내외의 전시회를 주름잡고 한국 미술계를 꽉 잡고 있던 실세였지요. 이런 사람의 작품을 이렇게까지 비판할 수 있나 싶습니다. 그것도 새파랗게 어린 화가가요. 보통 배포였다면 불가능했을 겁니다.

추상을 이렇게 노골적으로 비판한 오윤은 그 대안으로 구상미술을

제시합니다. 그림에 문외한인 사람이라도 알아볼 수 있는 형상이 있는 그림말입니다. 아무 식견이 없어도 그림 안에서 사람, 코카콜라를 알아볼 수 있습니다. 그리고 화가가 코카콜라나 아이스크림이 판치는 상황을 이상적으로 그리지 않았다는 것도 감지할 수 있지요. 〈지옥도〉니까요. 엘리트가 아닌 민중도 알아볼 수 있는 미술, 이것이 오윤이 제시하는 추상에 대한 대안입니다.

또한, 서구 미술을 모방하지 말고 불화나 민화와 같은 민간 예술을 참조할 것을 대안으로 제시합니다. 오윤은 특히 화엄경에서 영감을 받은 것으로 보입니다. 다섯 지옥을 한 화면에 넣은 것도 그렇지만, 베낀 것처럼 똑같은 장면이 서너 군데 등장하거든요.

물론 앞서 보았던 단색화 화가들도 한국적인 미술을 추구했습니다. 그렇지만, 단색화 작가들은 여백, 흰색, 수양, 정신성과 같은 보다 엘리트적인 전통에서 한국성을 찾았던 반면, 오윤과 같은 민중미술가들은 불화, 탈춤과 같은 민중의 문화에서 힌트를 얻었다는 점이 큰 차이입니다. 민중미술가들은 민중과 함께 호흡하고 싶어 했으니까요.

사회에 대한 비판은 미술계에 대한 비판보다 더 직접적으로 드러납니다. 사람들은 코카콜라를 마시고 아이스크림을 먹지만, 전혀 행복하지 않습니다. 오히려 고통받고 괴로워합니다. 요괴들은 '맛기차', '비빔면', '아아차', 'MJB'와 같은 소비사회의 제품을 소비하며 사람들을 괴롭히고 있습니다. 오윤이 이를 통해 전달하려는 것은 명확합니다. '외국 자본의 제품이 판치는 1980년의 한국 사회는 사람을 괴롭게 한다. 그것은 마치 지옥과 같다'는 것이지요.

가만 생각해보면 사회에 대한 비판은 정부에 대한 비판을 향합니다. 사회에 대한 불만족은 결국 사회의 지도층에 대한 불만으로 이어지곤

하니까요. 이 그림도 마찬가지입니다. 비록 오윤이 당시 정권을 잡았던 전두환 정부를 직접적으로 비난하지는 않지만, 소비사회에 대한 풍자를 통해 미국의 자본에 기대어 급격한 산업화와 도시화를 추진한 군사 정권에 대한 비판을 간접적으로 하고 있다고도 볼 수 있습니다.

이렇게 미술계와 사회를 맹렬히 비판하던 민중미술가들은 그만큼 미술계와 사회로부터 배척당합니다. 미술계 내부로부터는 조야하고 조악한 미술이라고 비난을 받았습니다. 그도 그럴 것이 엄밀히 말해 기술적으로 그리 잘 그린 그림은 아니니까요. 오히려 초등학생이 그린 만화 같은 형상에 가깝습니다. 더군다나 추상이 대세를 형성하던 때인지라, 이런 만화 같은 그림이 어린애들 장난으로 치부되기는 더욱 쉬웠을 겁니다. 결과적으로 당시 다수의 미술계 사람들은 민중미술을 '작품'으로 인정하기를 꺼렸습니다.

정부가 압박을 가했으리라는 것은 어렵지 않게 짐작할 수 있습니다. 사회 비판적 메시지를 갖고 있는 작품을 지도층이 좋아할 리는 없었을 테니까요. 그래서 민중미술 계열의 작품이 전시될 때는 누군가 전시회장 불을 갑자기 꺼버려 관람자들이 촛불을 들고 작품을 봐야 하는 경우도 있었고, 작품이 정부에 압수당하기도 했습니다.

대중 사이에서도 민중미술에 대한 호불호는 갈립니다. 분명 민중을 위한 미술을 하겠다는 포부를 갖고 있던 작가들이었는데, 모순적이게도 관람자들에게 많은 호응을 받지는 못했지요. 아무래도 일반인들이 미술에 갖는 아름다움에 대한 기대를 만족시키지 못하기 때문일 겁니다. 구매력이 있는 상류층 사람들이 집에 걸어 두고 싶은 작품은 더더욱 아니었을 테고요.

그럼에도 저는 우리 미술사에 오윤과 같은 민중미술가들이 있어 자

랑스럽습니다. 흐름을 거스르는 자세, 선배 작가들에게 딴죽을 걸 수 있는 배짱, 독재에 맞서서 할 말은 하는 용기 모두가 멋지다고 생각하기 때문입니다. 이것이 결국 사회에 대한 애정과 작품에 대한 확신이 밑바탕이 되어야 한다는 점을 생각하면 더욱 멋집니다.

더불어 민중미술가들이 강조했던 미술의 사회적 책무에도 동의합니다. 오윤과 같은 민중미술가들은 현실과 괴리된, 미술관 안에 갇혀 있는 미술을 거부했습니다. 그들은 사회에 대한 비판 의식을 갖고, 사회에 대해 발언하고, 나아가 예술을 통해 사회를 변화시킬 수 있다고 믿었습니다. 어쩌면 순진하다고까지 할 수 있는 이 민중미술가들의 작가 의식에 공감합니다. 그 효과에 대해서는 이견이 있을 수 있지만, 시도 자체만으로도 충분히 의미 있으니까요.

우리 미술사에 끼친 영향 또한 긍정적이었다고 평가합니다. 추상 위주로 흐르던 흐름에 거슬러 구상미술을 부활시킴으로써 미술의 다양성을 꾀하였다는 점, 형식이 강조되던 때에 내용 전달의 중요성을 다시금 생각하게 했다는 점, 미술에서 배제되곤 했던 대중을 다시 고려하게 했다는 점 모두 1990년대 우리 미술의 중요한 이슈거든요.

물론, 모든 관람자가 이런 성격의 작품을 좋아할 필요는 없습니다. 다만, 작품이 마음에 딱히 들지 않더라도 작가들의 의도와 작품의 의의는 존중해주시면 좋겠습니다. 추상도 있고 구상도 있고, 아름다움을 목표로 하는 그림도 있고 메시지 전달을 목표로 하는 그림도 있고, 미술 내부의 문제를 탐구하는 작품도 있고 사회에 개입하는 작품도 있어야 우리가 좀 더 풍요로운 미술계를 만들 수 있을 테니 말입니다.

그리고 누가 알겠습니까. 시간이 조금 지나면 이런 그림이 더 좋아질지도요. 저처럼 말입니다.

신학철, 〈모내기〉
1987년, 캔버스에 유채, 162.2×112.1cm
국립현대미술관 자료 제공

申鶴徹

신학철

1943~

십자로 접힌 염원

얼마 전 우리 문화계를 뜨겁게 달군 사건이 있었습니다. 박근혜 정부의 '문화예술계 블랙리스트 사건'이요. 야당을 지지하거나 세월호에 대한 정부 시행령 폐기를 촉구하거나 시국 선언을 했던 문화예술인에게 일종의 조치를 취하기 위해 비밀리에 작성된 예술인 명단이었습니다. 리스트에 올라간 9,473명에 달하는 문화예술인에 대해서는 정부의 지원을 끊거나 검열을 강화하거나 하는 불이익을 주었다는 사실이 밝혀졌습니다. 이는 거센 비난을 면치 못했는데요, 국민이 그토록 화가 났던 것은 정부의 문화예술 규제가 개인의 표현의 자유와 권리를 침해하는 반민주적 행태였기 때문이었습니다.

최근에 크게 이슈가 되었지만, 사실 정부와 문화예술계의 갈등은 어제오늘의 일이 아닙니다. 앞서 보았던 이건용의 〈이리 오너라〉처럼 1970년대의 실험 미술 몇몇도 정부의 압박을 받았고, 1980년대의 민중미술 또한 당시 정권과 마찰을 빚었습니다. 옆에 보시는 신학철의 〈모내

기〉와 관련한 사건은 예술의 자유와 정부의 통제 사이에서 벌어지는 문제들을 단적으로 보여줍니다.

작품을 먼저 함께 볼까요? 소, 농부, 아이들, 벼, 산이 보이네요. 뒤에서부터 읽어 내려와 보겠습니다. 뒤편에 있는 사람들이 노랗게 익은 곡식 주위를 둘러 앉아 즐거운 표정으로 찬을 나누고 있네요. 아이들도 즐거운 표정으로 잠자리채를 들고 뛰어 놀고 있습니다. 화면 중경에서는 농부들이 등을 보이며 모를 심고 있고, 앞쪽에 있는 한 남성은 소와 함께 밖으로 크게 한 더미 밀어내고 있습니다. 무엇을 밀어낸 것인가 보면 철조망, 미사일, 탱크, 람보, 코카콜라, 외제 담배, 성조기를 입은 남자 등이 한데 엉켜 있습니다.

이 그림을 통해 신학철이 말하고자 하는 것은 분명합니다. 미국 세력과 군사독재를 몰아내고, 남북이 하나 될 때 이상적인 사회를 이룰 수 있다는 것이지요.

신학철도 오윤과 같은 민중미술 계열의 작가입니다. 그래서 그 또한 외세에 대한 의존을 줄이고 자주적인 민족문화와 사회를 건설하자는 노선을 견지했습니다. 〈모내기〉에서 밀려나는 람보, 코카콜라, 성조기는 반미 성향을 나타내지요.

앞에서 이야기했던 것처럼 신학철을 비롯한 민중미술가들은 민중, 민족을 굉장히 중요시했습니다. 그런데 그들에게 '민중'이나 '민족'은 남한 사람들뿐만 아니라 북한에 있는 사람들도 포함된 개념이었습니다. 그래서 〈모내기〉나 〈통일 밭갈이〉와 같이 통일된 한민족을 지향하는 그림을 제법 남겼습니다. 그렇다고 이것이 김일성을 찬양하거나 적화통일을 추구한 것은 결코 아닙니다. 정치적 색깔과 무관하게 인도적인 차원에서 흩어진 가족이 다시 만나고, 갈라진 민족이 화합하기를 염

신학철, 〈통일 밭갈이〉
1989년, 캔버스에 유채, 40.9×53cm
국립현대미술관

원한 것이지요.

그런데 정부는 이 그림을 그렇게 해석하지 않았습니다. 사상적인 문제가 붉어지면서 결국 재판까지 이르게 되었는데요, 사건은 〈모내기〉가 제작된 지 2년 뒤인 1989년에 발생했습니다. 인천의 한 재야 청년 단체가 기금사업을 위해 만든 부채 위에 이 이미지를 넣었는데, 누군가가 부채에 그려진 그림이 이상하다고 신고를 했던 것 같습니다. 갑자기 부채에 인쇄된 〈모내기〉와 화가 신학철에 대한 조사가 시작되었거든요. 신학철의 집에 경찰이 들이닥쳐 수색을 하고, 작품 세 점을 압수해 갔습니다. 화가는 국가보안법 위반 혐의로 연행되었고요.

당시 검찰은 이 그림을 이렇게 읽었습니다. 백두산이 있는 그림 위편은 농부들이 풍요롭게 살며 잔치를 벌이는 평화로운 북한을, 어두운 표정으로 힘겹게 써레질을 하는 농부가 있는 하단은 남한을 나타낸다고요. 그리고 한반도 지형으로 봤을 때, 초가집은 평양의 김일성 생가를 암시한다고 해석했지요. 풍족한 북한에 대비되는 가난한 남한의 모습이라고 읽혀진 이 작품은 결국 "북한을 이상향으로 표현한 이적 표현물"이라고 기소되어 재판을 받게 되었습니다.

그리고 그림을 그린 화가 신학철은 1989년 8월, 구속되었습니다. 3개월 뒤 보석으로 풀려났지만, 자식 같은 작품은 검찰에게 두고 나올 수밖에 없었지요. 이어진 1992년 1심에서 무죄를, 1994년 2심에서도 무죄를 받았습니다. 그런데 그림이 그려진지 11년이 지난 1998년 3월, 대법원이 원심을 파기하고 사건을 서울지법 합의부로 되돌려보냈습니다. 그 후 다시 열린 재판의 결과는 완전히 달랐습니다. 1999년 11월, 신학철은 징역 10월, 선고유예 2년 형을 확정받았습니다. 작품 〈모내기〉는 누런 봉투 속에 접힌 채 검찰 압수물 보관창고에 남게 되었지요. 십 년간

의 길고 긴 법정과의 싸움의 결과는 이러했습니다.

그런데 이 싸움은 아직 끝나지 않았습니다. 1999년 대법원 상고가 기각당하자 신학철은 유엔 인권 이사회에 진정서를 냈고, 2004년 4월, 유엔 인권 이사회가 신학철의 그림 〈모내기〉가 유죄판결을 받은 것은 표현의 자유를 침해한 것이라며 그림을 반환하고 보상할 것을 한국 정부에 권고했습니다. 때를 맞추어 한국 문화예술인들은 문화예술인 비상대책위원회를 결성하고, 시민 단체도 표현의 자유 확보와 국가보안법 철폐를 염원하는 모임을 만들었지요. 1인 시위를 벌이고, 진정서를 제출하기도 했습니다. 2018년, 검찰의 오랜 침묵을 깨고 작품은 국립현대미술관으로 이관되었습니다. 29년간 검찰 압수물 보관창고에 꼬깃꼬깃 접힌 채 방치되면서 훼손된 부분을 점검하고 추가적인 훼손을 방지하기 위한 조치였습니다.

누차 이야기하지만 미술 작품은 자유롭게 해석할 수 있습니다. 열린 해석의 가능성이 미술이 갖는 가장 큰 매력 중 하나라고 말씀드린 바 있지요. 그런데 그 힘이 이렇게 잘못 이용될 때도 있습니다. 정부에 의해 화가의 의도와는 전혀 달리 해석되어 화가는 형을 살고 작품은 압수되어 작품으로 취급받지 못하는 사태가 발생해버렸습니다.

신학철의 〈모내기〉와 관련한 사건은 우리에게 그림 오독의 위험성을 경고하고, 예술의 자유와 정부의 규제에 대해 생각해보게 합니다. 흘러간 일이라고 잊을 수는 없습니다. 〈모내기〉가 여전히 위탁 관리 상태라는 사실뿐만 아니라, 블랙리스트 사건도 여전히 알게 모르게 예술에 대한 정치권의 간섭이 존재한다는 것을 증명합니다. 예술계만의 문제라 차치할 수도 없습니다. 문화예술에 대한 정치권의 간섭은 나아가 언론과 사회 전반을 통제하는 것으로도 연결될 수 있기 때문이지요.

신학철의 〈모내기〉는 우리에게 질문을 던집니다.

문화에 대한 정부의 규제가 필요하다고 생각하시나요? 그렇다면 어느 정도가 적정선일까요? 그것을 정하는 주체는 누구여야 합니까?

작품과 관련된 법적인 이슈가 붉어졌을 때, 무엇이 가장 중요하게 고려해야 할 사항입니까? 해석의 자율성과 작가의 의도 사이에서 무엇이 더 존중되어야 하나요?

〈모내기〉를 다시 보며, 이 문제에 대해 다시 한번 생각해보지 않으시겠습니까?

2019년 1월 29일, 국립현대미술관이 공개한 〈모내기〉

윤석남, 〈손이 열이라도〉
1985년, 종이에 아크릴, 105×75cm
개인 소장

尹錫南

윤석남

1939~

불쌍한 엄마되길 거부하다

윤석남. 이름만 들었을 때는 남자인가 싶지만, 실은 활발히 작품 세계를 펼치고 있는 여성 작가입니다. '석남'은 요즘 시대에 여자아이의 이름으로는 잘 짓지 않는 이름이지요. 그렇지만 사내 남^男이나 아들 사^子가 들어간 이름, 예를 들어 석남, 귀남, 미자, 강자, 말자 등은 우리 할머니 세대에 꽤 흔한 이름입니다. 조선 시대부터 부쩍 강화된 남아 선호 사상 때문이었지요.

'윤석남'이라는 이름에도 다음 자식은 아들이기를 바라는 부모님의 바람이 들어 있지요. 그래서인지 윤석남 작가는 화가로 데뷔한 이후부터 줄곧 여성으로서의 자각을 갖고 작업을 해왔습니다. 하루에도 열두 번씩 남성 중심적 사고가 내재한 이름으로 불리며 자란 사람으로서 자연스럽게 관심사가 그쪽으로 흐를 수밖에 없지 않았을까 생각해봅니다.

전업주부로 살던 윤석남이 그림을 본격적으로 시작한 것은 그녀의 나이 마흔이었을 때입니다. 어느 날 인생이 너무나 허무하다는 느낌을

받았다고 해요. 남편을 보필하고 아이를 기르다 내 인생은 끝나는 건가 싶은 마음이 들면서요. 그래서 서예와 그림을 배우기 시작했다고 합니다. 살림을 하고 아이를 기르는 데서 충분한 행복을 느끼는 사람도 있겠지만, 윤석남처럼 그것만으로는 완전히 만족하지 못하는 경우도 있지요. 어느 쪽이 옳다 그르다의 문제는 아닙니다. 한쪽이 더 우월한 것도 결코 아니고요. 그저 다를 뿐이겠지요. 윤석남은 아내와 어머니 외에 자신의 일로도 성취감을 느끼기를 원했던 사람이었던 것이고요.

그리하여 그림을 시작했고, 작업 초기의 주제는 그녀의 어머니였습니다. 결혼을 하여 아이를 낳고 살면서 가장 많이 생각나는 사람은 아무래도 어머니일 텐데요, 윤석남 또한 본인의 삶을 돌아보며 본인보다 더 힘들었던 어머니의 삶을 생각하게 된 것이었죠. 〈손이 열이라도〉는 서른아홉에 남편을 잃고 육 남매를 홀로 키워낸 자신의 어머니를 그린 것입니다. 돈도 벌어야 하고, 홀로 아이들도 건사하려면 손이 열이라도 모자랐겠지요. 윤석남이 그린 어머니는 한 손에 주걱을 들고, 한 손으로는 양동이를 들고, 다른 한 손으로는 광주리를 이고, 한 손으로는 아이를 안고, 또 한 손으로는 수유를 하고 있습니다. 또 다른 한 손으로는 책도 보네요. 가계부일 수도, 장사 장부일 수도, 아이들 숙제일 수도 있겠지요. 이렇게 바쁜 엄마의 얼굴에는 방울이 맺혀 있습니다. 땀방울인 것도 같고, 눈물방울인 듯도 합니다. 몸의 움직임은 힘차지만, 어딘지 서러움이 느껴집니다.

본인의 어머니로부터 출발한 윤석남의 작업은 점차 이 땅을 살다간 여성으로 확장됩니다. 이것은 두 가지 방향으로 전개되었는데요, 하나는 이름 없는 여인들에 대한 이야기입니다. 특히 남성 중심적인 사회에서 희생당한 여성을 다루고 있습니다. 조선 시대 정절의 상징이던 홍살

윤석남, 〈홍살문〉
2004년, 혼합재료, 200×200cm
작가 소장

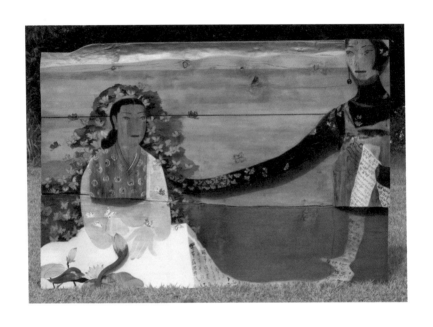

윤석남, 〈허난설헌〉
2005년, 혼합재료, 115×170×10cm
작가 소장

문을 제목으로 사용한 작품에는 흰옷을 입은 여인이 붉은 나무틀 안에 자리하고 있습니다. 작품에 윤석남은 이런 구절을 적어 넣었습니다. "시집도 가기 전에 청혼한 신랑이 급사했다. 시집가서 수절했다. 시댁, 친정, 양쪽 가문을 위해서 기꺼이 나를 버렸다. (…) 내가 죽게 되었을 때 나는 기뻤다. 다시는 이런 삶을 되풀이하지 않으리라 맹세하면서 눈을 감았다." 작품 속 여인의 목소리입니다. 부당하다 생각해도 감히 말할 수 없었던 조선 시대 여인의 이야기를 윤석남은 작품을 통해 들려줍니다.

또 다른 하나의 방향은 이매창, 허난설헌, 황진이와 같이 사회적 장벽에 가로막혀 자신의 재능을 마음껏 펼치지 못하고, 남긴 작품도 정당하게 평가받지 못했던 여성들에 대한 이야기입니다. 윤석남은 작품을 통해 그들과 만나고자 하는데요, 〈허난설헌〉을 보면 오른쪽에 자리한 현대 여성 윤석남이 왼쪽에 앉아 있는 과거의 여인 허난설헌을 만나고 있습니다. 그리고 작품을 가만히 보면 윤석남의 팔이 굉장히 길게 늘어나 있습니다. 이것은 과거 여인들의 삶을 알고 싶고, 그들과 대화하여 그들의 이야기를 꺼내고 싶은 본인의 간절한 바람을 표현한 것입니다. 그렇지요. 우리는 그들을 궁금해해야 하고, 그들의 목소리를 들어야 합니다. 현재를 개선하는 힘은 과거를 반추하는 데서 비롯되는 경우가 많으니까요.

〈홍살문〉과 〈허난설헌〉에서 윤석남은 가부장제 사회에서 희생당한 여성의 모습을 표현하는데요, 이를 위해 윤석남이 사용하는 재료는 버려진 나무입니다. 윤석남이 허난설헌 생가를 방문했을 때 우연히 주었던 감나무 조각에 착안한 주요 재료입니다. 윤석남은 그 감나무를 만졌을 때 마치 여성의 피부 같다는 생각을 했대요. 세월로 인해 쭈글쭈글해졌지만 따뜻한 느낌을 받았기 때문이었습니다. 그때부터 동네 재활용장에 버려진 나무 가구나 빨래판, 목재소에서 버리는 나무조각을 모아

작품의 재료로 사용해왔습니다. 여인의 형상이 버려진 나무로부터 만들어졌다는 것은 의미심장합니다. 사회로부터 존중받지 못했던, 희생당하고 착취당했던 여성들과 귀히 여김 받지 못하고 버려진 나무조각들의 운명이 비슷해 보입니다.

작품을 시작한 초기부터 윤석남은 줄곧 여성에 대한 이야기를 해왔기 때문에 '한국 여성주의 미술의 대모'라고 불리곤 합니다. 여성 작가의 작업이 모두 여성해방을 부르짖는 여성주의 미술은 아니지만, 윤석남은 페미니즘 의식을 갖고 작업을 하는 작가이기에 여성주의로 그녀의 작품을 풀어내는 것이 맞습니다. 그리고 한국에 페미니즘이 본격적으로 논의되기 전부터 여성으로서의 의식을 갖고 작업을 했다는 점에서 현재 작가들의 선배라고 할 수 있고요. 그런 점에서 '한국 여성주의 미술의 대모'라는 말은 윤석남에게 퍽 어울리는 수식어라고 생각됩니다.

1939년생인 윤석남 그림의 주제는 모두 과거의 여성입니다. 그러나 윤석남이 들려주는 그들의 이야기는 지금을 사는 우리에게도 낯설지 않습니다. 몇 백 년이 흘렀지만, 여전히 쉬이 공감할 수 있고, 시의성 짙은 이야기입니다.

사람들은 세상이 많이 달라졌다고 말합니다. 여성이 교육도 받고 사회에 진출한다고요. 오히려 남성에 대한 역차별을 논해야 할 때라는 외침도 들립니다. 그런데 『82년생 김지영』의 저자 조남주는 이렇게 말합니다. "세상이 참 많이 바뀌었다. 하지만 그 안의 소소한 규칙이나 약속이나 습관들은 크게 바뀌지 않았다. 그래서 결과적으로 세상은 바뀌지 않았다." 이 말만큼 정확한 표현이 있을까요? 맞벌이 가정의 경우에도 육아와 살림에 대한 제1책임은 여자에게 있다고 통상적으로 생각됩니다. 아이가 아플 때 월차를 쓰고, 헐레벌떡 뛰어가야 하는 것은 응당 엄

마 쪽이지요. 유리 천장은 존재합니다. 2017년 한국에서 남자가 받는 월급이 100이면 여성이 받는 월급은 68이라고 하더군요.

미술계에 대해 말해볼까요. 미대에는 여학생들이 월등히 더 많지만, 작품 활동을 지속하는 사람은 주로 남자들입니다. 이름난 작가 중에도 여전히 남성이 많습니다. 여성의 예술적 능력이나 의지가 부족한 탓이라고 할 수는 없습니다. 예술적 능력은 특정 성별에 더 부여되는 것이 아니라 개인의 재능이니까요. 오히려 우리는 여성이 예술적 능력을 키우는 데 어떤 제약이 있는 것은 아닌지, 작가로서 성장할 의지를 꺾는 제도적 문제가 있지는 않은지를 살펴볼 필요가 있습니다.

윤석남이 어머니, 이매창, 허난설헌, 황진이를 통해 하는 이야기는 결코 과거의 이야기가 아닙니다. 종종 사람들은 페미니즘이나 여성주의 미술에 대해 피로감을 이야기합니다. 할 만큼 하지 않았냐는, 이제 지겹다는 말이지요. 그러나 윤석남은 아직 멀었다고 말합니다. 저 역시 동의합니다. 우리는 말하고, 또 들어야 합니다. 잘못된 인식과 사회 구조적인 문제에서 비롯된 차별이 존재하는 한 계속, 계속, 계속이요.

이동기, 〈국수를 먹는 아토마우스〉
2004년, 캔버스에 아크릴, 120×160cm

李東起
이동기
1967~

팝아트라 단언하지 말라

여러분, 미키마우스와 아톰을 아시나요? 오늘날까지 꾸준히 사랑받고 있는 미키마우스는 1928년에 탄생한 디즈니의 대표 캐릭터입니다. 아톰은 1952년에 만들어진, 명실공히 일본 대표 캐릭터이고요. 갑자기 왜 미국과 일본의 캐릭터 이야기를 꺼냈냐고요? 이 둘을 합성하여 새로운 캐릭터를 만든 작가 이동기를 소개하기 위해서입니다.

옆에 보시는 그림에 그려진 주인공이 바로 아톰과 미키마우스가 혼합하여 탄생된 캐릭터, 이름하여 '아토마우스'입니다. 그림을 보고 아하! 하시는 분도 있으실 것 같아요. 아토마우스는 여러 가지 아트 상품으로도 만들어졌고, 제약회사 제품의 디자인에도 쓰인 적이 있어서 꼭 갤러리나 미술관이 아니더라도 어디선가 접했을 확률이 높거든요.

이동기가 아톰과 미키마우스를 합성한 신종 캐릭터 아토마우스를 만든 데는 유년 시절의 기억이 큰 영향을 미쳤습니다. 이동기는 어릴 적 티브이에서 방영하는 만화영화를 즐겨 보았는데요, 그가 기억하기로 당시

방송에서 가장 빈번히 보이던 것은 일본 만화영화 아니면 미국의 월트 디즈니 만화였습니다. 이동기 작가가 1967년에 태어났으니 1970년대 중반부터 1980년대 초 정도 되었을 때지요. 한국 최초의 티브이용 창작 애니메이션 '떠돌이 까치'가 만들어진 것이 1987년, '달려라 하니'가 방영된 것은 1989년 봄이었으니 이동기는 그의 기억 그대로 한국 만화영화보다는 일본과 미국 만화영화를 즐겨 볼 수밖에 없었을 겁니다. 그리하여 대학원에 재학했던 1990년대 초반에 어린 시절 즐겨 보던 미국과 일본의 대표적 만화 캐릭터를 떠올렸고, 이 둘을 합성시켜 '아토마우스'라는 캐릭터를 만들게 된 것이었지요.

이동기의 그림 안에서 아토마우스는 국수를 먹기도 하고, 꽃밭 속을 산책하거나 하늘을 날아다니기도 합니다. 캐릭터가 귀여운 데다가 친숙하고, 작품이 전반적으로 명랑한 느낌이라 대중의 사랑을 많이 받았습니다.

미술사적으로도 꽤 깊은 의미를 갖고 있습니다. 이동기가 학교를 다닐 무렵에는 추상화가 대세였습니다. 그가 재학했던 홍익대학교에는 특히 단색화의 대표 주자들이 선생님으로 재직하고 있었지요. 반면, 학교 밖에서는 오윤과 같은 민중미술가들이 활동하고 있었습니다. 학교 내부에서는 고고한 추상미술이, 그리고 학교 외부에서는 민중 친화적인 구상미술이 대립되어 전개되고 있었던 셈입니다.

이동기 작가는 양쪽 모두에 어느 정도 공감했다고 합니다. 미술 내부의 요소에 더 많은 관심을 두는 추상화에도 매력을 느꼈고, 메시지를 중요시하며 대중과 소통하고자 하는 민중미술에도 끌렸던 것이지요. 1980년대 중후반 우리 미술계에서는 단색화의 추상과 민중미술의 구상은 양립할 수 없는 것처럼 팽팽히 맞서고 있었는데요, 이동기는 이런

이동기, 〈고바우〉

1988년, 캔버스에 아크릴, 잉크, 100×80.2cm

이분법을 넘어 추상과 구상이 한 화면에 혼재되어 있는 그림을 그렸습니다. '고바우 영감'이라는 만화와 추상적인 붓질을 혼합시킨 〈고바우〉와 같은 것이 그 예입니다. 빨간색과 파란색의 추상적 붓질 뒤로 1950년부터 50년간 신문에 연재되던 고바우 영감의 캐릭터가 보이지요?

이어 탄생시킨 아토마우스도 마찬가지입니다. 캔버스에 물감으로 그린 뒤 미술관에 전시되는 고급 미술이면서도 애니메이션이라는 대중문화의 코드를 갖고 있지요. 이렇게 이동기의 그림에서는 대립적이라 생각되던 추상과 구상, 순수 미술과 대중 미술이 화해합니다.

아토마우스는 밝고 귀엽습니다. 그런데, 사회적인 의미를 반추해보면 조금은 다른 면이 보입니다. 이동기의 회고처럼 당시 우리나라 티브이에서는 일본과 미국의 만화영화가 많이 방영되었습니다. 여러분도 적어도 한 번쯤은 다 보셨을 겁니다. '아톰' '은하철도 999' '독수리 오형제' '캔디 캔디' '꼬마자동차 붕붕' 등의 일본 애니메이션과 '톰과 제리'나 '미키마우스' 같은 미국 만화영화를요. 정치나 경제뿐만 아니라 문화에서도 우리나라에 가장 강력한 영향력을 행사했던 것이 일본과 미국임을 부정하기는 어렵습니다. 그런 의미에서 일본과 미국의 캐릭터의 혼혈아 아토마우스는 한국 현대 문화의 민낯이라고도 볼 수 있을 겁니다.

미술사적인 이야기 하나만 보태겠습니다. 이동기는 종종 한국 팝아트의 대표 작가로 소개되곤 합니다. 일반적으로 미술사에서 '팝아트'라고 할 때는 1950년대 중반 영국에서 시작하여, 미국에서 절정을 이루었던 양식을 일컫습니다. 마릴린 먼로나 코카콜라를 판화 기법으로 찍어냈던 앤디 워홀이 그 대표적인 작가이지요. 책 초반에서 우리는 '한국식 인상주의', '한국식 표현주의'와 같은 말을 유독 많이 사용한다고 했었는데요, 그 경향이 1990년대까지 이어져서 이동기와 같은 작가를 두고

'한국식 팝아트'라고 부르는 것 같습니다.

　이동기의 작품은 영국과 미국의 팝아트와 비슷한 점이 있습니다. 대중문화, 그러니까 고급 미술이라고는 여겨지지 않았던 요소들, 예를 들면 만화, 광고나 상품 로고, 연예인 이미지, 신문 기사 사진을 그대로 활용했다는 점에서요. 순수 회화와 대중문화가 무 자르듯 나뉘는 것이 아니라는 생각도 공유합니다.

　그렇지만, 차이도 엄연히 존재합니다. 영국과 미국의 팝아티스트들이 만화와 상품 로고 등을 작품화시킬 때 이렇게 말했습니다. "이미지를 새롭게 창조함으로써 혼란에 빠뜨릴 필요가 없다"라고요. 말 그대로 예술가가 새롭게 이미지를 만들어내지 않고, 세상에 이미 존재하는 이미지들을 작품으로 사용하겠다는 선포입니다. '예술=창조'라는 기존의 공식을 깨버리겠다는 의도가 들어 있는 선언이었지요. 그런데 이동기의 아토마우스는 어떤가요? 아톰과 미키마우스는 각각 이미 존재하는 이미지이지만, '아토마우스'는 이동기 작가가 새롭게 만들어낸 형성입니다. 창조이지요. 저는 이 점이 꽤나 중요한 차이라고 봅니다. 예술가, 그리고 예술에 대한 개념이 다르다는 것을 명확히 보여주는 지점이거든요. 작품 아래 자리한 이러한 본질적인 차이는 어쩌면 대중적인 이미지를 사용했다는 표면적인 공통성보다 더 중요할 수 있습니다. 작품에 대한 면밀한 검토나 꼼꼼한 비교 없이 '한국의 팝아트'라고 쉽게 단정하는 것을 지양해야 하는 이유입니다.

　아토마우스는 한결같이 귀여운 외모를 유지하고 있지만, 사실 어엿한 성년입니다. 1993년에 태어났으니 어느덧 20대 중반이 된 것이지요. 부모가 장성한 자녀를 독립시키듯이 이동기는 아토마우스를 떠나보내고 다른 시리즈에 착수했습니다. 그는 요즘 한국 드라마의 장면들을 그

이동기, 〈안경을 쓴 남자〉
2013년, 캔버스에 아크릴, 90×160cm

225

리는 작업을 하고 있는데요, 한국의 모든 드라마에 꼭 나올 법한 상투적인 장면을 선택하여 그립니다. 〈안경을 쓴 남자〉를 보면 금방 아실 수 있을 거에요. 왜 드라마에 꼭 나오는 장면이 있지요. 배우자의 불륜이 드러나거나 출생의 비밀이 밝혀지는 순간, 약속이라도 한 듯이 주인공 남자의 얼굴이 클로즈업되잖아요. 바로 그 장면을 그린 것입니다.

아토마우스의 탄생이 그러했듯 이번 시리즈 또한 티브이에서 영감을 받아 시작이 되었고, 대중문화와 순수예술의 경계를 또 한 번 흐리고 있습니다. 다만, 이전에는 일본과 미국이 혼합된 한국 대중문화의 특성을 작품에서 드러냈다면, 이번 시리즈는 2000년대부터 지속되고 있는 한류 드라마 열풍을 반영하고 있다고 생각됩니다. 그런 점에서 이동기의 작품에는 각 시대의 문화적 흐름에 대한 지속적인 통찰이 들어 있다고 할 수 있겠지요. 유쾌하고 즐겁게, 그러나 동시에 날카롭게 우리 시대의 문화를 통찰하는 이동기의 눈과 손이 다음에는 또 어떤 작품을 만들어낼지 궁금해집니다.

최정화, 〈해피 투게더〉
2009년

崔正和

최정화

1961~

삶과 맞닿은 예술

2009년 로스앤젤레스를 방문했을 때, 로스앤젤레스 카운티 미술관 LACMA에 들렀습니다. 열두 명의 한국 작가들을 소개하는 '당신의 밝은 미래Your Bright Future'라는 전시를 보기 위해서였어요. 김수자, 서도호, 김 범, 구정아, 양혜규 등 쟁쟁한 작가들의 작품 총 서른네 점이 전시되어 있었는데요, 그중 제게 가장 인상 깊었던 작품은 옆에 보시는, 최정화의 〈해피 투게더〉였습니다. 사진으로 보시는 것과 같이 미술관의 야외 로 비에 대규모로 설치된 작업이었어요. 형형색색의 소쿠리 수천 개가 천 장에 대롱대롱 매달려 있어서 보는 것만으로도 놀이공원에 온 것 같은 느낌을 받았는데, 실제로 작품 안에 들어가 소쿠리들을 헤치며 돌아다 녀 보니, 마치 어린 시절로 돌아가 미로 속에서 보물찾기를 하는 것 같은 기분도 들었습니다. '이 선을 넘지 마세요', '만지지 마세요', '눈으로만 보세요'라는 안내문을 필요로 하는 작품과는 달라도 한참 다른 작업이 었습니다.

저는 그 작품 앞에 꽤 오래 머물렀는데요, 가만 보니 최정화의 〈해피 투게더〉를 가장 잘 즐기는 관람객은 역시나 어린아이들이었습니다. 수줍은 미소를 띠며 작품 앞에서 사진을 찍거나 조심스럽게 소쿠리를 만져보는 어른들과는 달리, 아이들은 설치된 소쿠리를 이리 치고 저리 치며 소쿠리 기둥 사이사이를 뛰어다니더라고요. 또래 친구들과 깔깔 웃음을 터뜨리면서요. 작품 제목인 '해피 투게더'라는 문구가 생명을 얻은 모습이었습니다.

최정화의 작품 안에서 즐거워하는 아이들을 보며, 예술이 이렇게 즐거울 수 있다는 것을, 아니 예술은 본디 즐거운 것임을 새삼 느꼈습니다.

최정화 작품의 가장 큰 특징 중 하나는 이처럼 유쾌하다는 겁니다. 〈해피 투게더〉라는 제목은 물론이거니와 색채도 명랑하고, 작품을 관람하는 방식도 유희적이지요.

재미있는 부분은 또 있습니다. 바로 재료에요. 〈해피 투게더〉의 재료에 주목해주시겠어요? 무엇인가요? 네, 소쿠리지요. 한국의 가정집과 시장에서 쉽게 볼 수 있는 플라스틱 소쿠리는 최정화 작품에 자주 등장하는 재료입니다. 저렴하고, 촌스럽고, 일상적입니다. 저게 예술의 재료로 사용될 수 있는지 의아할 만큼요.

최정화는 이런 의외의 재료를 즐겨 사용합니다. 목욕탕에서 사용하는 때밀이 수건으로 벽면을 채우기도 하고, 싸구려 플라스틱 구슬로 반짝이는 공간을 만들기도 합니다. 플라스틱 장난감이나 쓰레기도 자주 활용하고요. 그러면서 이런 '싸구려' 재료들을 보기에 매우 그럴듯하게 만듭니다. 〈해피 투게더〉에 사용된 소쿠리들을 하나하나 보면 솔직히 그 색감이나 형태가 조야하지만, 한데 모아 놓으니 유쾌 발랄한 에너지를 뿜어내면서 어딘지 근사해졌습니다. 〈서울 때밀이〉도 마찬가지입

최정화, 〈서울 때밀이〉
1999년

최정화, 〈블러드 다이아몬드〉
2011년

니다. 소위 '이태리 타월'이라고 불리는 촌스러운 색감의 천 쪼가리들인데, 이들을 모아 놓고 보니 한 폭의 추상화처럼도 보입니다. 〈블러드 다이아몬드〉도 문방구에서 팔 법한 플라스틱 구슬들을 엮어 놓았을 뿐인데 꼭 고급 보석 같아 보이지요. 이렇게 '3류 재료'로 '1급 미술관'에 전시 및 소장되는 작품을 만드는 것이 최정화 작가의 특징이자 장기입니다.

작가의 재료는 대부분 꽤 신중한 사고를 통과해 결정됩니다. 그래서 재료가 작품을 해석하는 데 매우 중요한 요소가 되기도 합니다. 유화나 수채화와 같은 그림이 아닌 설치 작품일 경우에는 더욱 그렇고요. 그래서 현대 작품을 보실 때에는 작가가 무슨 재료를 사용했는지, 왜 하필 그 재료를 선택했는지를 생각해보는 것도 좋은 감상 방법이 됩니다.

그렇다면 최정화 작가가 이렇게 일상적이고 저렴한 재료로 작품을 만드는 까닭은 무엇일까요? 그냥 우연이었을까요? 아니면 구하기 쉽고 저렴해서였을까요? 이 또한 아주 틀린 추측은 아니겠지만, 제가 볼 때 가장 큰 이유는 작가가 '삶과 맞닿은 미술'을 원하기 때문입니다. 미술가들이 일반적으로 작품을 만들 때 사용해온 재료들, 예를 들어 대리석 같은 고급 재료나 유화물감과 같은 미술 재료로는 그의 생각을 온전히 실현시키기 어렵다고 판단했던 것이지요. 그래서 일부러 플라스틱 소쿠리, 때밀이 수건, 장난감 구슬, 쓰레기와 같은 일상적인 재료를 선택한 것이고요.

최정화 작품과 같이 일상의 재료를 사용하여 (얼핏 보기에) 쉬운 작품을 만드는 작가를 소개할 때마다 받는 질문이 있습니다. "이건 나도 만들 수 있겠는데요? 왜 최정화가 하면 작품이고, 내가 하면 작품이 아닌가요?" 여러분도 비슷한 질문을 해본 적 있지 않으신가요?

제 대답은 이렇습니다. 우리가 집에 있는 소쿠리 몇 개를 얹어 놓으면

최정화의 작업을 엇비슷하게 따라할 수 있는 것은 맞습니다. 그렇지만 일반적으로 우리는 부엌에 굴러다니는 플라스틱 소쿠리를 보며 작품을 구상하지 않습니다. 삶과 맞닿은 예술을 하겠다는 의도도, 이를 미술의 언어로 풀어내야겠다는 의지도 갖고 있지 않고요. 바로 이런 의도와 의지가 나도 만들 수 있는 어떤 물체가 작품이 되는 이유, 그리고 그것을 작품으로 존중해야 하는 이유가 아닐까 싶습니다. 예술가의 능력은 그런 것이지요. 똑같은 사건, 똑같은 재료이지만 그것을 다르게 대하고 시각화시키는 것 말입니다.

'삶과 맞닿은 예술'이라는 방향은 재료에서 뿐만 아니라 최정화의 전방위적인 활동에서도 나타납니다. 최정화는 '작가'라는 수식어로만은 설명할 수 없는데요, 그의 활동이 미술관 안에만 머물지 않기 때문입니다. 영화 '복수는 나의 것'의 미술감독을 맡고, 헤이리에 있는 논밭예술학교를 설계하고, 청담동의 레스토랑을 리모델링하고, 소반이나 소파를 디자인하고, 황신혜밴드 공연에서 의상과 무대를 디자인한 바 있습니다. 미술, 영화, 건축, 인테리어, 음악, 디자인을 넘나드는 활동을 하고 있는 셈이지요. 정말 팔방미인이지요? 이러한 전천후적인 활약은 작가가 다재다능하기에 가능한 일이기도 하지만, '삶과 맞닿은 예술'이라는 모토 때문이기도 합니다. 미술 작품 보다 사람들이 더 쉽게 접하는 대중영화와 음악, 음식을 먹고 마시는 공간, 매일 사용하는 가구에 예술적 영감을 불어 넣고자 하는 것이지요. 그의 작업에서 예술은 곧 삶이고, 삶은 곧 예술이 됩니다.

얼핏 보기에 최정화의 작업 세계는 매우 가볍고, 중구난방인 것 같지만, 사실 그 아래에는 이렇게 묵직한 모토가 중심을 잡아주고 있습니다. 무거우려면 한없이 무거울 수 있는 주제일 텐데, 이를 심각하게 하지 않

는 것이 바로 최정화 작가의 매력이겠지요.

고급 미술로 탈바꿈한 저렴한 물건들, 멀리서 보기엔 빛나지만 가까이서 보면 조야한 재료, 가벼운 외관 뒤에 숨어 있는 진중한 내용. 최정화 작가의 작업 세계는 이렇게 반전에 반전을 거듭합니다. 그래서 재미있지요. 동시대 미술계가 최정화 작업에 지대한 관심을 보이는 데에는 이런 재미가 중요한 역할을 하지 않나 싶습니다.

©전택수

서도호, 〈서울 집〉
2012년, 실크와 금속 틀, 1457×717×391cm
가나자와 21세기 현대미술관 설치 모습

이동하는 나의 집

혹시 여러분, 집이 그리웠던 경험이 있으신가요?

저는 학부 시절 교환학생으로 1년간 떠나 있을 때 처음으로 집이 소중하다는 생각을 했습니다. 떠나봐야 집의 소중함을 안다는 말은 사실이더라고요. 그때 제게 많은 위로를 준 것이 서도호의 작품 〈서울 집〉이었습니다.

이 집은 서도호가 서울에서 부모님과 함께 살았던 집입니다. 참고로 말하자면 서도호 작가의 아버지가 앞서 보았던 한국화의 대부 서세옥 작가예요. 그러니까 이 한옥에는 한국 미술계를 대표하는 두 작가의 삶이 녹아 있다고 할 수 있겠지요. 지금 이 집은 서울시의 미래문화유산으로 지정되어 있습니다. 서도호는 이 한옥에서 유년기, 청소년기, 청년기를 보내고 미국으로 유학을 갔는데요, 〈서울 집〉은 미국에서의 학업을 마무리하고 작가 활동을 시작할 무렵인 1999년에 만든 작품입니다.

작가의 배경을 알고 나면, 당시 집을 떠나 있던 서도호가 이 작품에

한국에서 살던 집이 자신에게로 이동해올 수 있으면 좋겠다는 소망을 담았으리라는 것을 유추해볼 수 있습니다. 꼭 물리적인 집을 말하는 것은 아닙니다. 집이라는 단어는 익숙함, 편안함, 안정감, 따뜻함 같은 느낌을 포괄하니까요. 왜 우리 정신적으로 또 육체적으로 피곤할 때 늘상 말하잖아요, "집에 가고 싶다"라고. 그런 면에서 〈서울 집〉은 작가의 개인적인 이야기에서 비롯된 작품이지만, 누구에게서나 쉽게 공감을 얻을 수 있습니다. 특히 학업이나 직장의 문제로 이주가 많아진 현대사회에서는 더 많은 사람들이 호응할 만한 내용이지요.

서도호 작가가 참 똑똑하다고 생각되는 것은 이야기를 풀어내는 방법입니다. 그는 한옥을 천장에 매달았습니다. 둥둥 떠 있어서 정말 집이 하늘을 날아다니고 있는 것 같아요. '이주'나 '이동'을 이보다 잘 표현한 작품을 떠올리기 어려울 만큼 멋지게 시각화했습니다.

재료도 한번 보겠습니다. 서도호 작가는 천을 사용했습니다. 무척 가벼운 소재이지요. 게다가 천은 한 번 두 번 접을 때마다 부피가 현저히 줄어듭니다. 그래서 천으로 만들어진 서도호의 〈서울 집〉은 날아다니는 느낌을 잘 구현할 뿐만 아니라 실제로 이동하기에도 용이합니다. 〈서울 집〉이 청동이나 나무로 만들어져서 천장에 매달렸다고 상상해보세요. 너무 무겁지요. 옮기기도 번거롭습니다. 실제로 서도호가 세계를 무대로 활동하는 작가이니만큼 이 작품 또한 세계 각국에서 전시가 되었는데요, 여타 설치 작품들이 굉장히 크고 무거워서 운반이 골칫거리가 되는 경우가 많은 데 비해 서도호의 〈서울 집〉은 무게와 부피 모두 운반에 최적화되어 옮기기가 쉽습니다. '이동'을 주제로 한 〈서울 집〉의 재료로 천을 사용한 것은 그래서 그야말로 '신의 한 수'입니다. 물론 천의 색감이나 천장에 매달았을 때 하늘거리면서 움직이는 모습도 아름답지만요.

이처럼 서도호의 〈서울 집〉은 작가 자신의 삶, 작품의 내용, 형태, 재료가 정확히 합을 맞추는, 어디 하나 어긋나는 것이 없는 작품입니다. 처음부터 끝까지, 앞과 뒤가 일관되고 논리적입니다. 눈으로 보기에도 멋지고요. 실제로 보면 엄청나게 큰 작품인데, 이토록 큰 집을 이렇게 꼼꼼하게 만든 그 장인적인 노력에도 놀라게 됩니다.

이 모든 특징으로 인해 서도호의 작업은 어딘가 신선하면서도 아름다움을 버리지 않기를 바라는 사람들의 현대미술에 대한 양가적인 기대를 충족시킵니다. 아직은 작품에서 예술가의 피땀 어린 헌신을 보기 원하는 기대에도 좀 더 세련된 방식으로 부응하고요.

완성도 높은 이 작품을 통해 서도호는 자신의 이름을 국제미술계에 확실히 인식시키는 데 성공합니다. 세계화가 빚어낸 이주라는 동시대 현상을 꿰뚫어보는 통찰력, 명쾌하고 진솔한 내용, 세련된 작업 스타일이 서도호의 작품이 주목을 끈 가장 기본적인 이유라는 데는 반론의 여지가 없습니다.

그 뒤로 서도호 작가는 집을 사용하되, 이야기를 조금 확장시켜 문화와 문화가 만나는 이야기를 하고 있습니다. 뒤에 보시는 작품, 〈떨어진 별 1/5〉처럼요. 〈서울 집〉으로부터 10년 뒤에 발표한 작품입니다.

〈서울 집〉에서 한옥이 둥실둥실 떠다니고 있었다면, 〈떨어진 별 1/5〉에서는 한옥이 날아와 양옥에 부딪히고 있습니다. 한옥은 앞서 보았던, 부모님과 함께 살던 서울 집이고, 양옥은 미국에서 서도호가 거주하는 집입니다. 작품 제목에 쓰인 1/5이라는 숫자는 실제 크기의 집을 1/5만큼 축소했다는 뜻이에요. 직접 보면 큰 인형의 집 같은 모양인데, 안에 있는 침대, 식탁, 접시, 커튼 등 내용물 하나하나를 어찌나 정성스럽게 재현해놓았는지 혀를 내두르게 됩니다. 더불어 작가가 직접 사용하는

서도호, 〈떨어진 별 1/5〉
2008~2009년, ABS·피나무·너도밤나무·세라믹·에나멜페인트
·유리·허니콤보드·래커페인트·라텍스페인트·LED 조명·소나무·합판·수지
·가문비나무·스티렌·폴리카보네이트 판·PVC판, 332.7×368.3×762cm
가나자와 21세기 현대미술관 설치 모습

가구와 집기까지 모두 그대로 만들어놔서 서도호 작가의 사생활을 엿보는 재미도 있더라고요. 전시장의 많은 사람들이 이 작품 앞에 멈춰 하나하나를 뚫어지게 보고 있었습니다.

작품의 내용은 짐작하실 수 있으리라 생각합니다. 한국에서 날아와 미국의 문화에 부딪혔던 서도호 자신의 경험을 이야기하고 있지요. 한옥이 대변하는 것은 한국의 문화, 또는 그 문화에서 자란 작가 자신일 테고, 양옥이 나타내는 것은 미국의 문화나 사회라 할 수 있을 겁니다.

이 작품을 보고 흔히들 '문화 충돌'을 이야기하는데요, 서도호는 '충돌'은 적절하지 않은 단어라고 말합니다. 서도호가 미국 문화를 접한 것은 미국으로 유학을 떠나기 전이었고, 어린 시절부터 자신 안에서 한국과 미국의 문화가 굉장히 서서히 어우러졌다는 거에요. 한국에 있을 때도 미국 영화나 책 등을 통해 그 문화에 대해 인지하고 있었다는 뜻이지요. 그래서 작품을 보면 한옥이 낙하산을 매달고 있습니다. 한국과 미국의 문화가 만나는 것은 마치 낙하산을 펴고 땅에 천천히 착륙하는 것과 같은 경험이었다는 것이 작가의 설명입니다. 물론, 아무리 낙하산을 달고 내려왔다 하더라도, 두 집이 부딪힌 여파는 한옥의 벽면을 부수고 양옥에 있던 집기들을 헝클어뜨릴 만큼 셌지만요.

한국으로서는 본격적인 국제화 시대를 맞았던 1990년대, 익숙한 고향을 떠나 세계 미술의 중심인 뉴욕으로 터전을 옮겼던 서도호 작가의 개인적이면서도 보편적인 이야기는 현재도 진행 중입니다.

여담이지만 제가 미국에서 공부를 시작했을 때 우연찮게 학교 공대 건물에 서도호 작가의 작품이 설치되었습니다. 비록 처음 서도호의 작품이 제 마음에 와닿았던 학부 시절로부터 많은 시간이 지났지만, 타향살이를 다시 시작했던 저는 또 다시 그의 작업을 보며 힘을 낼 수 있었습

©Philipp Scholz Rittermann

서도호, 〈떨어진 별〉
2012년, 캘리포니아 주립대학 샌디에이고 캠퍼스(UCSD)의 공대1 건물 설치 모습

니다. '익숙한 집을 떠나 새로운 도전을 했던 사람이 나 말고 또 있었지, 저기 그 사람의 작품이 있지, 그는 지금 아주 멋진 작가로 성장했지.' 이런 생각을 했어요. 그리고 그의 초기 유학 시절과 비슷한 경험을 겪고 있는 나도 분명 잘 헤쳐나갈 수 있으리라는 격려를 건네받았습니다.

혹시 집을 떠나 외롭다거나 새로운 환경에서 어려움을 느낄 때를 만나거든, 서도호의 작품을 떠올려보세요. 제게 그러했듯이 서도호의 작품이 여러분에게 어떤 용기나 도전, 위로와 격려를 건넬지도 모르니까요.

이불, 〈사이보그 W5〉

1999년, 플라스틱에 페인팅, 150×55×90cm

국립현대미술관

李昢 이불 1964~

당연한 것은 하나도 없다

여러분은 '아름다움' 하면 어떤 이미지가 떠오르시나요? 미의 여신 비너스인가요? 좋아하는 배우의 예쁜 얼굴인가요? 아니면 여행 중 보았던 어떤 근사한 풍경인가요?

우리가 갖고 있는 '아름다움'에 대한 고정관념을 흔드는 작가가 있습니다. 바로 옆의 〈사이보그 W5〉를 제작한 이불입니다.

작품을 같이 살펴볼게요. 하얀색 물체가 천장에 매달려 있네요. 무엇으로 보이시나요? 사람인 것 같기도 하고, 로봇 같기도 합니다. 어찌 보면 전갈 같기도 하고요.

이 형상은 일본 애니메이션에서 자주 볼 수 있는 풍만한 여전사의 몸매와 이탈리아 르네상스 시대의 화가 산드로 보티첼리Sandro Botticelli, c.1445~1510가 그린 비너스의 형상을 합성시킨 것입니다. 시대와 지역은 다르지만 사회에서 통용되는 '아름다움'이라는 추상적 가치를 여성의 외모로 시각화했다는 점을 두 원전의 공통점으로 꼽을 수 있어요. 그리

고 여성의 몸매를 다소 과장시켜 표현한다는 점도 비슷하지요.

그런데, 완벽한 육체미를 갖췄다는 일본 애니메이션의 여전사나 완전한 아름다움을 대변한다는 비너스와는 달리 이불의 사이보그는 팔다리가 잘려 있습니다. 불완전하고 기형적인 모습이지요. 세상에 완벽한 아름다움 따위는 없다는 것을, 그리고 '아름다움'이라는 것이 여성의 육체미에 집중되는 현상은 비정상적이라는 것을 전달하기 위한 작가의 의도가 담겨 있습니다.

재료도 치밀한 계산하에 선택한 것입니다. 작가는 성형수술에 사용되는 의학용 실리콘과 안료를 사용했습니다. 아름다워지고 싶다는 욕구, 또는 아름다워야 한다는 강박 때문에 많은 여성들이 성형을 선택합니다. 이불이 이 작품을 제작한 1990년대 후반은 한창 성형수술의 붐이 한국 사회에 일어날 때였습니다. 요즘에는 심지어 구직자가 준비해야 하는 '취업 9종 셋트'에 성형수술이 들어가 있다고 하더라고요. 그런데, 사이보그의 모습이 불완전하다는 것을 볼 때, 아름다움을 위한 성형수술에 대한 작가의 시선은 회의적임을 읽어낼 수 있습니다. 그것은 이불 작가가 아름다움을 부정하기 때문은 아닙니다. 성형을 한 여성들을 비난하는 것도 아닙니다. 이불이 작품을 통해 거부하고자 하는 것은 아름다움에 대한 고정관념, 그리고 그 관념을 만든 주체가 여성이 아니라는 점이었습니다. 내가 생각하는 아름다운 모습이 아닌 사회가 마련해 준 아름다움의 기준을 따라야 하는 것도 이상하고, 아름다움이라는 것이 여성의 외모나 몸매에 집중된다는 것도 기괴하다는 것이지요.

그간 여성주의 미술사학자들은 미술 작품에 나타나는 아름다움에 대한 기준이 관람자인 남성에 의해 세워졌다는 것, 그리고 과도할 정도로 풍만하게 그려내는 여성 이미지들이 그들을 만족시키기 위한 도구였음

을 밝혀왔습니다. 사실 그렇잖아요? 가슴과 엉덩이가 부각되는 몸매가 '이상적인 아름다움'의 전형이라는 관념은 어디에서 온 것인가요? 여전사가 네크라인이 깊게 파여서 가슴이 다 드러나고 지나치게 짧은 치마바지를 굳이 입어야 하나요? 무수히 그려져 온 여성 누드화도 마찬가지입니다. 비너스가 꼭 옷을 다 벗고 있어야 할 필요가 있나요? 이 모든 것이 오랜 시간 동안 마치 유산처럼 내려온 남성의 환상을 만족시키기 위함은 아니었던가요?

한국 미술계에서는 이불이 작가로 데뷔하던 무렵인 1980년대 후반~1990년대 초반에 페미니즘의 거센 바람이 불기 시작했습니다. 젊은 작가로서 그 흐름의 선두에 섰던 작가가 바로 이불이었고요.

이불은 1990년대 초부터 두 세 시간 동안 허공에 거꾸로 매달려 낙태에 대한 시와 노래를 읊조리는 퍼포먼스를 벌이고, 괴물 형상의 옷을 입은 채 일본과 한국의 거리를 누비고, 비스 상식을 박은 물고기들을 전시해서 썩어가는 악취가 전시장에 풍기도록 하는 등 당시로서 매우 파격적이면서도 공격적이라 여겨질 수 있는 작업들을 했습니다. 이 모든 작업에서 작가의 메시지는 일관되었어요. 그것은 여성과 관련하여 당연하게 여겨졌던 것들(여성의 몸에 대한 사회의 통제나 여성의 아름다움)에 대한 관념, 그리고 이 모든 것 기저에 자리 잡은 남성 중심적 사고가 사실은 당연하지 않다는 말이었습니다.

초기의 이러한 작품 활동 때문에 이불에게는 늘 따라다니는 수식어가 있습니다. "여성 작가 이불" "여성주의 작가 이불" "페미니스트 이불" "여전사 이불" 등이 그것입니다. 작가가 여성이라는 것과 여성에 대한 작품을 하고 있다는 의미를 담은 타이틀이지요. 초기의 활동만 보면

이런 설명은 적절합니다.

그렇지만, 한 작가를 계속 하나의 틀로 가두어 생각하는 것은 경계해야 합니다. 자칫하다간 작가의 최근작을 오독할 수 있고, 잘못하면 작가의 성장이나 변화를 막을 위험까지 있기 때문입니다.

30대~40대 초반이었던 1990년대에는 여성주의 주제의 작업을 했지만 2000년대가 되면서 이불의 새 작품은 다른 면모를 보입니다. 이제는 여성에 대한 이야기보다는 인류 전체에 대한 이야기를 하고 있습니다.

요즘 이불은 유토피아에 대한 작업을 진행하고 있습니다. 최근에 서울에서 선보였던 〈태양의 도시II〉처럼요. 이 작품에서 이불은 유토피아론의 고전인 톰마소 캄파넬라Tommaso Campanella의 『태양의 도시The City of the Sun』에 묘사된 유토피아에서 영감을 받아, 원형의 거울로 둘러싸인 매우 환상적인 공간, 즉 작가가 생각하는 '이상 도시'를 만들었습니다. 관람객들은 그 공간에 직접 들어가 돌아다닐 수 있습니다. 그런데 조심해야 해요. 바닥이 군데군데 깨져 있어 발을 헛디딜 수가 있거든요.

이러한 작품에서는 더 이상 여성에 대한 이야기를 읽어내기는 힘듭니다. 작가 스스로도 말했습니다. 자신을 계속 여성주의 작가라든가 여전사로 묘사하는 것은 옳지 않다고요.

최근 작품과 이전 작업을 연결시켜 볼 수 있는 지점은 '여성'이 아닌, '통념을 흔드는 것'에 있습니다. 〈사이보그 W5〉에서 이불은 '완전한 아름다움'이라는 고정관념의 불완전성, 그리고 거기 내재한 남성 중심적 사고를 드러냄으로써 우리가 당연하다고 여기는 것이 사실 그렇지 않다는 것을 드러냈습니다. 〈태양의 도시II〉에서는 완전한 이상이라 믿어온 유토피아를 곳곳이 깨져 있는 모습으로 나타냄으로써 인간이 상상하는 '완전한 이상'이 불완전하다는 것을 표현했습니다.

이불, 〈태양의 도시II〉
2014년, 폴리카보네이트·아크릴 거울·LED 조명·전선, 330×3325×1850cm
국립현대미술관 서울관 설치 모습

　결국 이불 작품 전반을 읽는 키워드는 '여성'이 아니라, 우리가 당연하다고 여기는 것들이 실은 그리 당연하지 않음을 밝히는 데 있습니다.

　이불 작가가 보이는 작업의 변화는 자연스러운 것이라 생각합니다. 1990년대의 한국 사회에서 여성 작가로 데뷔하면서 직면했던 문제의식으로부터 작품 활동을 시작했지만, 나이가 들고 경험이 쌓이며 점차 관심사가 확장된 것이겠지요. 형식적으로 봤을 때도 젊은 시절의 작품이 다소 과격했다면, 연륜이 더해지면서 보다 세련된 방식으로 다듬어지고 있는 것일 테고요. 이러한 관심의 확장과 스타일의 변화는 충분히 있을 법한, 아니 현역 작가라면 당연히 거쳐야 하는 변화가 아닐까 싶습니다. 그리고 그 변화를 민감히 알아차리고 부지런히 알아가는 것은 학자, 비평가, 그리고 관람자의 몫입니다.

　한 가지 덧붙이자면, 저는 이불 작가가 최근에 인류 공통에 대한 이야기를 보다 정제된 방식으로 풀어내는 것이 좋습니다. 그리고 이 변화가 긍정적으로 평가받는 것을 보면 반갑습니다. 1990년대에 여성 작가들이 여성주의 시각을 담은 미술로 주목을 받았다면, 이제는 자신이 하고 싶은 이야기는 무엇이든 할 수 있고, 그 이야기에 사람들이 귀를 기울인다는 반증 같아서요. 더불어 공격적인 방식으로 충격을 주지 않고 정제된 방식으로 풀어내더라도 그들의 작품에 관심을 갖는 것도 고무적인 현상 같습니다. 완전할 수는 없겠지만, 그래도 점차 여성, 남성과 같은 생물학적 조건을 제하고 작품으로만 평가받는 경우가 늘어나는 것 같아 기대를 품게 됩니다. 2000년대 이후 새로운 작품을 발표하기 시작하면서 외국 언론은 '여성 작가 이불'이라는 수식어가 아닌 '작가 이불'로 지칭한다는 이불의 말은 그런 점에서 의미심장합니다.

　후에 혹시 이불의 작품을 보게 되면, 이런 점을 고려하여 작품을 해석

해보고 평론가들의 글을 읽어보시기를 권합니다. 작품을 더 정확히, 또 더 재미있게 감상할 수 있으리라 확신합니다.

강익중, 〈십만의 꿈〉
1999년~2000년, 비디오·설치 미술, 160000cm
파주 통일동산 설치 모습

姜益中

강익중
1960~

미술의 가능성

마지막으로 살펴볼 작가는 강익중입니다. 국제적으로 활발히 활동하고 있는, 동시대 한국 미술을 대표하는 작가 중 하나입니다.

강익중은 가로 세로 3인치의 정사각형으로 된 캔버스에 그림을 그립니다. 손바닥 정도 되는 크기이지요. 강익중의 트레이드 마크가 된 이 작은 캔버스는 1984년, 미국에 그림을 공부하러 갔을 때의 경험에서 비롯된 것입니다. 그때 강익중은 시간적으로나 경제적으로나 그다지 넉넉하다고는 할 수 없는 유학생이었습니다. 영어 공부도 계속해야 했고, 물가 높은 뉴욕에서 버티기 위해서는 아르바이트도 해야 했기 때문에 작품에 집중할 시간이 모자랐지요. 그래서 고안해낸 묘수가 통근할 때 이용하는 지하철에서 그림을 그리는 것이었습니다. 캔버스를 정사각형으로 작게 잘라 청바지 주머니에 넣고 다니면서 틈틈이 드로잉을 하기 시작했어요. 그리고 그렇게 매일 그린 작은 그림 수백 개를 모아 큰 작품을 만들었습니다. 이것이 뉴욕의 한 무가지에 소개되었고, 뉴욕 미술관

의 큐레이터가 그 기사를 우연히 보게 되어 작가로서의 본격적인 커리어를 시작하게 되었습니다.

손바닥만 한 캔버스에 그림을 그리는 것은 결핍에서 비롯된 궁여지책이었지만, 이로 인해 강익중은 세계에 없는 특이한 작업을 하는 작가로 알려지게 되었습니다. 지금 그는 전업 작가로 기반을 탄탄하게 다지고 넓은 작업실을 갖고 있지만, 여전히 이 작은 캔버스를 고수합니다.

강익중 작업의 형식적인 특징이 작은 사각형들을 모아 큰 작품을 이루는 것이라면, 내용적인 특징은 '분절된 것들을 연결'하는 것입니다. 이것은 예술가의 역할이 사회에서 구획되고 나뉜 것들을 연결시키는 데 있다는 작가의 철학에서 비롯된 것이지요.

질문 하나 드릴게요. 여러분은 우리 사회에서 '분절'하면 무엇이 가장 먼저 떠오르시나요? 꼭 연결시키고 싶은 것이 있다면 무엇을 꼽으시겠습니까?

어떤 분은 정치를 말할 수도 있고, 또 다른 분은 지역 갈등이라 답할 수도 있을 텐데요, 강익중이 마음에 품은 것은 북한이었습니다. 그는 1999년에 파주에서의 〈십만의 꿈〉을 시작으로 하여 남북한의 화합을 염원하는 작품을 지속적으로 만들어왔습니다. 〈십만의 꿈〉은 남한의 어린이들에게 5만 개의 작은 캔버스를 보내 그들의 꿈을 그려달라 부탁해서 회수하고, 북한의 어린이들에게도 5만 개를 보내어 같은 주제의 그림을 받아 한데 모아 설치하는 대규모 프로젝트였습니다. 비록 북한 어린이들에는 캔버스를 보내지 못해서 반은 비어 있는 모습으로 설치되었지만, 남북을 연결하고자 하는 작가의 시도는 그 자체로도 의미 있다고 할 수 있을 겁니다.

또한 강익중의 작품은 사람과 사람 사이를 연결하는 다리가 되기를

강익중, 〈내가 아는 것〉
2017년
아르코미술관 전시 모습

추구합니다. 얼마 전 한국에서 작업한 〈내가 아는 것〉을 예로 들 수 있을 겁니다. 이 작품은 일반 시민의 참여로 이루어졌는데, 그 과정은 이렇습니다. 참여를 신청한 시민들은 작품 제목대로 "내가 아는 것"에 대해 문장을 하나 구성합니다. "단지 죽을 것 같아 내려놓았을 뿐인데 내려놓았더니 살 것 같다", "인생은 추억과 함께 익는다", "야근 말고 퇴근 할래요" 등 일상적이면서도 철학적인, 심각하면서도 유머러스한 문장들이 모였습니다. 그리고 각 문장에 사용된 글자를 하나하나씩 각각의 캔버스에 옮깁니다. 그 후 각 글자가 적힌 캔버스 여러 개를 이어 붙여 자신이 작문한 문장을 완성합니다. 각 문장은 자신의 이름과 마침표로 기능하는 달항아리로 끝맺고요.

이 작품을 위해 강익중은 참가자들과 함께 뉴욕, 워싱턴, 서울, 나주에서 10여 차례의 워크숍과 3일간의 예술 캠프를 진행했고, 여기서 생산된 약 2,300여 명의 시민들의 작품을 모아 하나의 거대한 설치 작품으로 만들었습니다. 완성된 작업은 서울 대학로에 있는 아르코미술관을 가득 메우고도 몇 천 개의 캔버스는 설치할 수 없어 양해를 구해야 했을 만큼 큰 규모였습니다. 평소에는 연결 고리가 전혀 없을 사람들 사이에 강익중이라는 예술가가 다리를 놓아 엄청나게 큰 하나의 작품을 완성한 것이지요.

이 작품에서 사용된 한글이나 달항아리도 연결의 의미를 담고 있습니다. 한글은 자음과 모음이 합쳐져 하나의 음절을 형성합니다. 달항아리 또한 위와 아래를 따로 만든 후 불가마를 거쳐 하나로 합쳐집니다. 한글과 달항아리는 이렇게 분절된 것을 하나로 만드는 통합성 때문에 강익중의 작품에 자주 등장합니다.

작업의 방식, 소재, 의미 모두 강익중이 지향하는 바, 다시 말해 갈라

진 틈을 잇고자 하는 목표를 또렷하게 드러냅니다. 일상을 살다보면 우리는 참 별것 아닌 기준으로 사람과 사람 사이를 나누곤 하는데요. 지역, 인종, 나이, 학력, 경제력 등과 같은 인위적인 경계가 강익중의 작품 앞에서는 힘을 잃습니다.

나아가 강익중은 미술과 사회도 연결시키고자 합니다. 순수 미술도 사회와 협력하여 순기능을 담당하기를 바라는 마음을 담아서요. 2007~2009년 사이에 광화문 복원 공사가 진행되었는데요. 서울 한복판에서 벌어진 그 역사적 현장에서 가림막 역할을 했던 것이 강익중의 〈광화문에 뜬 달〉이라는 작품이었습니다. 경복궁 입구 앞에 세워진 거대한 가림막 위에 강익중 작가는 2,600개의 달항아리를 그렸습니다.

강익중의 작품은 광화문뿐만 아니라 세계 각국의 공항, 지하철, 도서관, 학교, 그리고 어린이 병원에 설치되어 있습니다. 병원이나 학교와 같은 곳에서는 해당 건물을 사용하는 환자, 의사, 간호사, 교사, 학생과 함께 작업을 진행하기도 합니다.

이렇게 미술관에 입장하지 않더라도 일상 속에서 미술을 접하면서 시각적, 심리적, 문화적 만족감을 주는 작업을 우리는 '공공 미술'이라고 부릅니다. 강익중의 작품이 공공 미술로 각광받는 것은 세상을 연결시킨다는 작품의 내용이 선하고, 풀어내는 방식이 어렵지 않은데다, 실제 작품을 매일 마주할 사람들의 참여를 바탕으로 하여 완성되는 과정이 의미 있기 때문일 겁니다. 물론 그렇게 완성된 작품이 보기 좋기도 하고요.

공공 미술이란 "모두에게 골고루 희망을 주는 미술"이라고 정의하는 강익중은 최근 더욱 활발히 공공 미술을 제작하고 있는데요. 누구나 예술을 누리고 꿈을 꿀 수 있도록 돕기 위해서겠지요. 어린이들의 꿈을 담

강익중, 〈광화문에 뜬 달〉
2007~2009년, 합판에 채색·플라스틱 코팅, 2700×4100cm
광화문 설치 모습

고, 분열된 곳을 연결시키고, 세상을 아름답게 하는 강익중의 작품은 정말 '희망을 주는 미술'입니다.

개인적으로 강익중은 제게 미술의 가능성을 다시 한번 확인시켜준 고마운 작가입니다. 미술을 공부하는 것이 직업이지만, 종종 회의에 빠질 때가 있습니다. 죽어가는 사람을 살리고, 삶에 필요한 물건을 생산하거나 유통하고, 사회질서를 바로잡고, 다음 세대를 교육하는 것 같은, 실질적으로 세상에 도움을 주는 일에 비해 미술은 뜬구름 잡는 것 같다거나 지적 유희 같을 때가 있거든요. 과연 내가 연구하는 미술이라는 것이 사회에 필요한가? 작품을 만드는 돈으로 어려운 사람들을 구제해야 하는 것이 아닌가? 좀 더 실재적인 일을 해야 하는 것이 아닌가? 이런 생각이 들 때가 있어요. 언젠가 이런 회의감에 깊이 빠져 있을 때 강익중의 작업을 쭉 훑어보며 다시 생각했습니다. 미술은 미술만이 할 수 있는 역할이 있다는 생각이요. 미술이 우리가 사는 세상을 아름답게 할 수 있고, 분열된 사람과 세상을 이을 수 있고, 일반 사람들에게 숨 쉴 수 있는 휴식의 공간과 생활에 필요한 영감과 활력을 제공할 수 있다는 것을 그의 작업을 통해 확인했습니다. 미술은, 나아가 예술은 여타 분야가 할 수 없는 방법으로 우리 사회를 보다 나은 곳으로 만들고, 이 시대를 사는 사람들에게 도움을 주는 것이겠지요. 그것이 예술의 매력이자 필요가 아닐까 합니다.

순천만국가정원에 가면 강익중의 〈꿈의 다리〉가 설치되어 있습니다. 임진강의 동과 서를 잇는 인도교 자체가 작품이자 전시실인 작업입니다. 다리 외벽에는 강익중이 쓴 「내가 아는 것」에서 발췌한 글을 1만 여개의 유리타일로 제작하여 붙였고, 내벽에는 세계 각국의 어린이들이 직접 자신의 꿈에 대해 그린 14만 여개의 3×3인치 캔버스들을 설치했습니

강익중, 〈꿈의 다리〉
2013년, 유리타일·합판에 채색·버려진 컨테이너
순천만 국가정원 전시 모습

다. 강익중 작품의 특징들을 집약해놓은 이 작품 속을 걸으며 미술의 가
능성을 직접 확인해보시기를 권합니다.

커튼콜 한국 현대미술

1판 1쇄 발행 2019년 3월 18일
1판 2쇄 발행 2020년 12월 28일

지은이 · 정하윤
펴낸이 · 주연선

총괄이사 · 이진희
편집 · 심하은 백다흠 허단 김서해 이우정 박연빈 허유민
표지 및 디자인 · 이다은
마케팅 · 장병수 김진겸 이선행 강원모
관리 · 김두만 유효정 박초희

(주)은행나무
04035 서울특별시 마포구 양화로11길 54
전화 · 02)3143-0651~3 ｜ 팩스 · 02)3143-0654
신고번호 · 제 1997-000168호(1997. 12. 12)
www.ehbook.co.kr
ehbook@ehbook.co.kr

잘못된 책은 바꿔드립니다.

ISBN 979-11-88810-93-2 03600